上海大学音乐学院乐论丛书
王 勇 主编

音乐结构中的连接
关于调性音乐作品中连接性结构若干表现形态和功能意义的研究

阳 军 著

上海大学出版社
·上海·

图书在版编目(CIP)数据

音乐结构中的连接:关于调性音乐作品中连接性结构若干表现形态和功能意义的研究 / 阳军著. —上海:上海大学出版社,2021.9
ISBN 978-7-5671-4109-4

Ⅰ.①音… Ⅱ.①阳… Ⅲ.①音乐作品-研究 Ⅳ.①J605

中国版本图书馆 CIP 数据核字(2021)第 190789 号

责任编辑　柯国富
助理编辑　祝艺菲
封面设计　谷　夫
技术编辑　金　鑫　钱宇坤

YINYUE JIEGOUZHONG DE LIANJIE
音乐结构中的连接
关于调性音乐作品中连接性结构
若干表现形态和功能意义的研究
阳　军　著

上海大学出版社出版发行
(上海市上大路 99 号　邮政编码 200444)
(http://www.shupress.cn　发行热线 021-66135112)
出版人　戴骏豪

＊

南京展望文化发展有限公司排版
上海华业装潢印刷厂有限公司　各地新华书店经销
开本 890mm×1240mm　1/32　印张 8.75　字数 212 千
2021 年 10 月第 1 版　2021 年 10 月第 1 次印刷
ISBN 978-7-5671-4109-4/J·571　定价 68.00 元

版权所有　侵权必究
如发现本书有印装质量问题请与印刷厂质量科联系
联系电话: 021-39978673

总 序

上海大学作为上海市属、国家"211工程"重点建设的综合性大学,入选国家教育部世界一流大学和一流学科(简称"双一流")建设高校。上海大学音乐学院是这座国际化大都市中最年轻的音乐艺术高等学府。2011年由国务院学位办批准建立上海大学"音乐与舞蹈学"硕士学位授权点。学院依靠综合性大学多学科的资源优势,"高起点、大视野、以环球化的理念培养新世纪的音乐艺术多元化人才"便成为我们的使命和愿景。

中国高等教育阶段的音乐理论体系,一直以来就是本着中西兼顾、理论与技术实践共长的理念发展的。其中,中西音乐史学、中国传统音乐理论、历史与文本相结合的作曲理论等学科的设置,逐渐发展为音乐专业各方向学生学习的必要基础。伴随着学科建设的逐渐完善以及学理研究的不断细化,不但各学科在纵向深度、细节关照等方面发展迅速,且学科之间呈现出横向跨越的样态。总体上,宏观方面学科规律、导向型研究与细节的边角材料研究齐头并进。中国古代音乐史的断代、编年、乐律乐制、乐器、音乐思想等研究,近现代音乐史的历史书写与思潮研究,传统音乐的传承保护与样态发展研究,西方音乐史的作曲家于作品深入化分析,以及表演技术理论的深化研究成果层出不穷。

正是基于这样的原因,上海大学音乐学院和上海大学出版社

合作推出"上海大学音乐学院艺典书系"与"上海大学音乐学院乐论丛书"。"艺典书系"以解决实际教学中遇到的困难为导向，逐步构建、完善具有上海大学音乐学院特色的音乐教学体系，因此书系以教材为主；"乐论丛书"将上海大学音乐学院具有高水平研究能力教师的著作结集出版，不仅为教师们提供学术论著出版的平台，从一定程度上来说也是音乐学院教学成果和引进人才成果的集中呈现。更长远的目标是，为学生们在基础知识学习的前提下，提供更多的阅读空间，开阔视野，为更高层次的学习进行原始积累。

阳军老师2007年毕业于上海音乐学院作曲系，十几年来一直在上海大学音乐学院从事专业作曲技术理论课的教学。阳老师专注于音乐结构的研究，这部关于音乐结构研究的专著正是其博士论文进一步丰富的成果。众所周知，音乐作品中的连接，是一种极易被忽视的中介性结构，针对连接性结构的专项研究一直是空白的。专著《音乐结构中的连接》的出版无疑具有一定的补白意义。在本书中，作者以经选择的巴洛克至浪漫主义时期以及20世纪的部分调性音乐作品为研究对象，通过大量的实例分析，从音乐发展史的角度对连接性结构的发展演化，乃至变异的历史轨迹进行了梳理和论述，并对音乐结构中连接性结构的不同形态表现和功能意义进行了深入的分析和论证。

就研究对象而言，作者虽然选取的主要是调性音乐作品，但是文中涉及到的对一些音乐结构的功能及其形态"本源性质"的探讨却具有一定的创新性意义。例如针对"何为连接性结构""何为展开性结构"，以及"何为呈示性结构"等一些我们在音乐分析实践中常常会感觉难以言说、难以界定的概念，书中均从结构形态与结构功能两个方面进行了较为全面的论述，这些研究成果对于我们音乐学院同学们进行音乐结构研究具有显见的参考价值。

未来，在上海大学综合性院校的学科建设部署下，不同领域之

间的跨学科研究与共建将为学术理论研究提供更大的研究视野与环境保障,而上海大学音乐学院传统基础学科的建设也必将更上一层楼。

总结整装再出发,期待更好的未来!

<div style="text-align:right">上海大学音乐学院院长　王勇</div>

序

连接，是音乐创作中非常重要且必不可少的结构。连接不仅展示了作曲家精湛、巧妙的写作技法，其结构样态的呈现也因而丰富多变，往往具有不同的功能意义。

一般情况下，连接的功能意义表现为：其一，对乐思的展开并同时进行融解；其二，通过融解消解其特征；其三，适时融入新乐思材料的核心形态；其四，圆滑地进入新乐思的阵列。因此可以说，连接的功能总体上是对乐思的展衍和结构的延长，其形态因此具有非稳定性。在音乐创作中，由于连接与展开密不可分，特别是当音乐的结构构建基于非常精练的核心材料时，很难分清楚呈示结构与连接结构的边界，音乐的结构既是"自我"的呈示及其发展，也是到"自我"之各个变体的过渡和"连接"。这种情况就导致并进一步证明了乐思呈示与诸乐思间的连接界限在很多情况下并非清晰可辨，模糊及多解也就成了连接结构重要的特征。

连接具有多样化的写法，在作品中，有时一个简短的音型、一个和弦甚至一个音都有可能成为乐思转换的桥梁，展现出"四两拨千斤"的神奇功效；有时则以长大的段落、繁复的织体，在这个被称为"连接"的结构段落里，尽情地抒发作曲家或者乐思本身的思绪，以铺成乐思间贯连的通途……因此可以认为，连接的写法不仅可以衡量作曲家结构音响的才能和乐思发展想象力的高低，也可以

评判其结构感觉和作曲技术的优劣。

对连接及连接结构的研究,深及作曲最为本质和复杂的内核,因此本论著针对这一课题的研究无疑具有较高的学术意义和应用价值。

阳军教授的这本学术专著《音乐结构中的连接》是他13年前撰写的博士论文《关于调性音乐中连接性结构的若干表现形态和功能意义研究》的进一步丰富和拓展。该著作以独特的视角,就调性音乐作品中的连接性结构进行了深入且细致的研究和论证,通过对大量音乐创作实例的分析,就"连接的概念及表现""连接的连接性功能及其形态""连接的非连接性功能及其形态"等相关问题展开了相当具有说服力的探讨。从理论到实践,其丰富了对连接性结构的形态和功能含义的认识,并在对连接性结构发展演变过程(局部连接——整体连接)的梳理和认知中,拓展了相关的定义,提出了诸如"乐思的过程状态""渐变性思维"等概念。不仅如此,作者还在最后的附录列出了后续的相关研究课题,并希望将这个课题的研究持续地进行下去,而这正是作为一个学者从事科研活动所应有的状态。正如作者所说:"关于这个论题,我还会一直做下去,也许永远都不会有一个满意的终点,就像'连接',过程就是目的。"

"过程就是目的",多好的学术体验!这部学术专著在阳军的学术生涯中如同一颗丰满的种子,它需要在不断的耕耘中收获更为丰硕的果实。希冀作者在音乐分析和理论研究领域产出新的成果,做出新的贡献。

2020年4月11日

于上海浦东

目　录

绪论 ··· 001

第一章　连接的概念及其一般表现 ·· 006
　　第一节　关于连接 ··· 006
　　第二节　音乐结构中的连接 ·· 011
　　第三节　连接的历史演变 ··· 068

第二章　连接的连接性功能及其形态 ······································· 074
　　第一节　连接的承前功能及其形态 ····································· 074
　　第二节　连接的导出功能及其形态 ····································· 101

第三章　连接的非连接性功能及其形态 ···································· 127
　　第一节　连接的对比功能及其形态 ····································· 128
　　第二节　连接的展开功能及其形态 ····································· 149
　　第三节　连接的呈示功能及其形态 ····································· 163
　　第四节　连接的功能变异 ··· 179

结语 ·· 235

参考文献 ··· 253

附录　作品索引 ····································· 259

后记 ·· 266

绪 论

按照伊·斯波索宾(I. Sposobin)的说法,音乐结构中各组织结构的功能归纳起来共有六种:一是主题陈述功能;二是连接功能;三是中段或中部功能;四是再现功能;五是引子功能;六是结束功能①。"研究复杂系统内外的有机关联,包括要素之间的关联、系统与环境之间的关联,必须研究关联的中介。中介是一事物与他事物之间发生关联的中间环节。"②传统的曲式学研究通常更注重对呈示性结构等音乐作品中基本结构的形态和功能进行细致的研究,而对于在音乐结构中承担融合过渡功能的中介——连接性结构,却没有给予足够的重视。因此,本书针对音乐结构中承担融合过渡功能的连接性结构进行专项研究,希望能在这一领域有所突破。

从音乐结构发展史的角度来看,连接性结构是伴随着音乐结构的发展而发展的。它在不同历史时期音乐作品中的不同形态和功能表现却从另一个侧面反映了西方艺术音乐创作思维的发展脉

① 伊·斯波索宾:《曲式学》(上册),张洪模译,上海音乐出版社1957年版,第20—21页。其中作者关于音乐各结构组织六种功能的归纳现在看来似乎还有待商榷,如"中段或中部功能"是否应该看作一种结构功能、这六种结构功能中没有"展开功能"等。
② 黄麟雏:《高科技时代与思维方式》,天津科学技术出版社2000年版,第105页。

络。因此,从音乐发展史的角度来对连接性结构进行专项研究,这也是本书的主要特点之一。这不仅有助于我们更清晰地了解音乐结构的演变历史,而且通过对连接性结构演变史的梳理,更有助于我们理解西方音乐创作中结构思维的演变过程,丰富我们对西方音乐发展史的认识,并为我们的音乐创作提供一定的理论依据。

连接性结构,作为一种"渐变性思维"的产物,其从无到有、从简单到复杂的演变,反映了人类对世界的认识及对音乐作为一种时间艺术的认识这一不断加深的过程。而连接性结构思维,从早期音乐结构中的一种附生性结构思维,逐渐在20世纪的某些作品中成为一种控制音乐整体的结构思维的演化过程,以及连接性结构从早期的单一功能型连接到后来的复合功能型连接的演变过程,从某种意义上讲也已经说明了这一点。连接性结构及其思维的特征(开放性、绵延性、渐变性等)都最本质地体现了音乐艺术的过程性特点。特别是当它与音乐结构中的呈示性结构相比时,连接性结构的这种特点就更加明显。因此,以历史的眼光来看待连接性结构,将有助于我们认清20世纪音乐中的某些"边缘性"结构现象和创作观念。

本书在研究过程中强调运用结构学的观点和方法来研究音乐结构的形式化过程,强调"通过研究作品中各结构元素之间的关系以及这些元素以何种方式相互结合,去发现并最终理解这些形式化程序"[①]。本书的研究不仅借助了传统曲式学的研究成果,及其相关的定义和规范,而且结合运用了结构学的观点和方法,通过对音乐结构的细部观察,研究作曲家的创作技法,从而揭示音乐作品的结构途径。

① 贾达群:《结构分析学导引》,《音乐艺术》2004年第1期,第24页。

"肖斯塔科维奇反复告诉他的学生,最难写的就是连接部。"①就奏鸣曲式呈示部中的过渡段而言,"过渡段是呈示部的一个重要因素,它有非常明显的效用,在某种意义上说,常常是对作曲家创作技巧的考验,在这方面,没有什么东西比那种堪称糟糕的'连接'更能暴露出弱点的了"②。

通常情况下,连接性结构虽然不承担表现音乐作品核心乐思的功能,但在实现音乐整体的结构功能上却有着举足轻重的作用。由于音乐是一种时间的艺术,对它的理解需要借助于记忆的参与。一味的乐思对比显然会妨碍理解,因此连接就有了存在的必要,通过连接来实现结构间不同乐思的过渡与融合。

在音乐创作中,连接的设计不仅是对作曲者"归纳思维"能力的考验③,而且也是一个十分重要的技术课题。它既要求创作者有局部的考量,又要对作品有整体风格上的把握。如何进行不同乐思之间的融合过渡?如何淡化前面主题的特征,并逐渐引入后面主题的因素?乐思之间的过渡应该是以对比突变的方式进行还是以融合渐变的方式进行?连接的结构规模该如何考虑?连接应该是单一功能型的还是复合功能型的?等等,这都是我们在进行音乐创作中不可回避的问题。因此,通过对大量连接性结构的分析研究,我们不仅可以从前人的实践中获得丰富的技术成果,而且可以为我们在音乐创作中进行创新提供有意义的理论参考。

从审美心理学的角度来看,连接性结构作为具有稳定性结构

① 林华:《音乐审美心理学教程》,上海音乐学院出版社 2005 年版,第 393 页。
② S.麦克菲逊:《曲式及其演进》,陈洪等译,人民音乐出版社 1994 年版,第 157 页。
③ 林华:《音乐审美心理学教程》,上海音乐学院出版社 2005 年版,第 393 页。

形态的呈示性结构的对立面,虽然其模糊性和多义性的结构形态无疑会增加欣赏者进行审美操作的难度,但是其产生的"完形压强"往往更能激起欣赏者的兴趣。对于那些"老资格"的欣赏者而言就更是如此[1]。同时,这些过渡部分,不仅表现了无意识层次中的多义性,也往往显示了作曲家自己的个性[2]。因此,对不同作曲家作品中连接性结构的研究,将有助于丰富我们的音乐审美经验,并使我们更全面地了解作曲家的审美趣味和创作观念。

在音乐结构中,"连接"(transition),作为一种具有"非稳定性质"的结构形态,广泛地存在于音乐作品整体的各个结构层次中。而由于连接在音乐结构中主要承担着过渡的功能,因此其结构形态常常表现出过渡性、模糊性和中介性。

正如"个体不是被动地得出的,而是我们概念分割的结果"[3]那样,连接性结构在不同的作品中几乎都有不同的形态表现,并与结构整体紧紧融合为一体。因此,针对连接性结构的形态和功能特点,本书的研究首先从哲学、逻辑学等相关学科入手,针对连接这一特殊的结构现象进行阐释和说明,同时借助于传统曲式学研究的相关成果,对"连接"以及其他相关的基本概念进行梳理和界定。

本书的研究对象主要为调性音乐作品中的连接性结构。研究将采用以乐谱分析为主的研究方法,从音乐创作技术的角度出发,通过对不同历史时期不同风格的音乐文本进行细致的技术分析,全面探讨在"连接"这一特殊结构组织的形成过程中,各音乐结构

[1] 林华:《音乐审美心理学教程》,上海音乐学院出版社 2005 年版,第 133 页。
[2] 林华在其《音乐审美心理学教程》第 324 页中指出:"正是这些完形以外的部分(,)作曲家显示了自己的个性。"
[3] 欧阳莹之:《复杂系统理论基础》,田宝国等译,上海科技教育出版社 2002 年版,第 91 页。

要素之间的相互作用与关系,以及因此而产生的连接的不同结构形态和功能意义,从而对连接这一特殊的结构现象有一个全面而客观的认识。在具体研究中,本研究除了运用传统的音乐分析的理论和方法外,还借助了一些相关学科行之有效的理论和方法,对连接的不同结构形态及其功能进行了综合分析与研究。

众所周知,曲式分析一直以来都是传统音乐结构研究的主要内容。曲式研究在针对音乐曲式段落的划分和界定的同时,注重对作品中基本结构形态和功能的分析与描述,而对于音乐结构之间承担"过渡"功能的连接性结构却没有给予应有的重视,通常只是把"连接"看作一种次级曲式结构,没有进行深入研究,因此,借助曲式学研究所取得的相关成果,以传统的经典曲式范型为切入点,通过对其间承担不同功能以及具有不同结构形态的连接性结构进行分类和总结,归纳出不同结构功能的连接之形态特点,并着重观察这些具有不同结构形态和不同功能意义的连接功能的实现方式,即是本研究的第一个任务。

在相当长的一段历史时期,"连接"在音乐结构中的功能往往主要是为了实现前后段落之间在调性或者音调等方面的转换和过渡。但随着历史的发展,"连接"的各种结构功能都被不断地强化和扩大。例如"连接"的展开功能的扩大导致了连接具有展开型陈述结构的特点;而"连接"的融合功能的扩大则导致了作品整体结构形态的模糊性和不确定性等。音乐史不仅是作曲技术的发展史,同时也是音乐作品结构的发展史。因此,本研究的又一个重点是:通过对大量音乐文献的研读和理解,以及对音乐作品中连接性结构历史发展脉络的梳理,试图发现"连接"这一结构形态的发展、变异与20世纪音乐作品中普遍存在的某些边缘曲式、模糊结构形态之间的关联,并尝试从音乐结构的发展及音乐创作思维的演变中认清20世纪的某些边缘曲式及其模糊结构现象。

第一章
连接的概念及其一般表现

第一节 关于连接

现代科学的研究往往需要研究者运用中介性思维。而现代系统思维则要求系统研究必须把握好系统内外的有机关联性。研究这种有机关联，就必须研究关联的中介。音乐结构作为一种复杂且具有"非线性特征的动态系统"①，对其内部组织结构的研究同样需要运用中介性思维。连接作为一种概念，常常和中介性密切相连；连接作为一种形态表述，则往往和模糊性特征联系在一起。无论是在抽象的哲学和逻辑学范畴，或是在各个不同的具体学科领域，连接作为一种思维方式和结构现象，近年来已经越来越多地

① 非线性系统(nonlinear system)，是相对于线性系统而言的。在该系统中，其初始状态的变化不一定会导致其后续状态成比例的变化。复杂系统一般都属于非线性系统，而简单系统则一般都是线性系统。相关论述可参看姜万通：《混沌·音乐与分形：音乐作品的混沌本质与分形研究初探》，上海音乐出版社2005年版，第68—73页。

受到学者们的关注和重视。当然,由于学科的不同,连接在不同的学科中也有着不同的含义。

本节分为两个部分:第一部分主要在抽象的层面上对连接的概念、中介性特征及其结构意义进行梳理和说明;第二部分则通过列举连接在不同具体学科中的不同形态表现来阐明连接存在的普遍性。

一、连接的概念

世界上各种事物之间存在的普遍联系使世界构成一个网络,而"连接"就是这个网络上的纽结和关键点,是一事物与他事物发生关联的中间环节。然而,无论是作为抽象的概念还是具体的形态,连接均依赖于其所属的结构整体而存在。因此,要谈论连接,就必须对结构的概念进行必要的解释和说明。

所谓结构,就是"指诸要素之间相对稳定的联结关系的总和",是"系统中各组成要素之间相互联系与相互作用的方式"[1]。因此,在某种意义上我们可以说,"结构"意味着一种秩序,秩序表现为事物之间的相互联系,而连接就是事物之间相互联系的中介环节。在《逻辑学大辞典》中,中介被认为是"在不同事物或同一事物内部不同要素之间起居间联系作用的环节。在事物的发展过程中,中介表现为事物转化或发展序列的中间阶段"[2]。黑格尔认为,"具体的概念都是'不同规定的统一',即对立面的统一,一切对立都'要靠他方为中介,通过中介性而融合为一'",中介是"扬弃的过程,也就是否定之否定的过程"[3]。恩格斯曾说:辩证的思维方法"不

[1] 见《哲学大辞典》上册关于"结构"词条的解释,上海辞书出版社2001年版,第646页。
[2] 见《逻辑学大辞典》关于"中介"词条的解释,上海辞书出版社2004年版,第667页。
[3] 见《逻辑学大辞典》关于"中介"词条的解释,上海辞书出版社2004年版,第667页。

知道什么严格的界限,不知道什么普遍有效的'非此即彼!'","除了'非此即彼',又在恰当的地方承认'亦此亦彼!',并使对立通过中介相联系"①。列宁把事物和现象的互相联系、互为条件称为中介。

事物之间的各种联系按照中介的重要性可分为**直接联系**和**间接联系**,中介越多,事物之间的联系就越带有间接性,反之就越带有直接性。辩证逻辑认为,只有把握好了中介的概念,才能在认识中把握好事物之间普遍而多样的联系,克服孤立片面的形而上学的观点,并有助于克服在对立统一规律的理解和应用上的简单化倾向。"连接"最基本的特征就是中介性、过渡性和模糊性。"中介"指明了"连接"在事物联系中所处的位置,即"中间性";"过渡"则体现了连接在事物联系中的作用和功能;而"模糊"则反映了连接结构的形态特点。因此,"连接"具有包容事物两极的特性。事物的两极也正是借助中介——连接的融合、调节、引渡和扬弃等作用而实现相互联系、相互作用和相互转化的。

严格来讲,"连接"几乎存在于任何完整的可被称为结构的实际存在物之中。有结构就应该有连接,因为任何具有完整结构的实际存在物都是由各种不同结构要素组成的复合体,而只要是复合体,其内部便存在着对比,存在着关系,这种对比和关系就导致了组成结构各要素的关系之表现形式——连接的存在。既然连接存在于具有完整结构意义的复合体内,连接的存在就显露出整体的意义,即:连接的意义存在于结构整体之中,且必须通过整体来体现;没有整体结构便没有连接的必要。整体性是连接存在的前提,连接是整体性存在的必然。

① 中共中央马克思恩格斯列宁斯大林著作编译局:《马克思恩格斯选集第四卷》,人民出版社1995年版,第318页。

二、连接的表现

由于结构内部的有机关联是结构存在的基础,而"任何物质系统的结构,都是空间结构和时间结构的统一,是稳定性结构和可变性结构的统一"①,因此,连接作为一种结构形态,广泛地存在于不同性质、不同规模结构整体的各个结构层次中。而在不同的学科体系中,连接性结构均有不同的定义和结构内涵。

在哲学中,连接表现为"物质存在形式"与"意识存在形式"之间的"关系存在形式"。前两者统称为"实体存在",关系存在"依存于实体存在,是实体存在的运动联系"②。在逻辑学中,连接的一个具体表现就是"中间环节",它常常表现为一系列逻辑中介范畴,继而表现为逻辑中项等③。在事物的发展过程中,连接表现为质变状态和量变状态之间的"局部质变状态"。对于社会的发展而言,连接又表现为革命状态和发展状态之间的"改革状态"。

在经济学中,连接往往表现为商品价值到出售价格之间的中间环节。在机械制造中,连接主要表现为利用不同方式把机械零件联成一体的技术——"联接"④。在建筑构造中,过渡空间就是

① 见《哲学大辞典》上册关于"结构"词条的解释,上海辞书出版社2001年版,第646页。
② 艾丰:《中介论——改革方法论》,云南人民出版1993年版,第28页。
③ 见《逻辑学大辞典》关于"逻辑中项"词条的解释,即"逻辑范畴体系中联结逻辑始项和逻辑终项的一系列中介范畴。逻辑范畴体系辩证运动过程的一系列展开环节。没有这些作为中介环节的中介范畴,逻辑始项就不可能逐步展开而达到逻辑终项,也就不可能有范畴中间合乎逻辑的推演、转化过程。"《逻辑学大辞典》,上海辞书出版社2004年版,第665页。
④ 见《中国大百科全书》(简明版)中关于"联接"词条的相关解释:由于机器是由许多零部件所组成的,这些零部件就需要通过联接来实现机器的职能。联接作为构成机器的重要环节,按照不同的分类标准还可以分为动联接和静联接,可拆联接和不可拆联接,摩擦联接和非摩擦联接等。

连接的主要表现之一①。在语言文字中,连接主要表现为连词、过渡和衔接这三种方式②。在解剖学上,连接表现为"骨与骨之间借用纤维结缔组织、软骨或骨相连而形成的关节或骨连接"③。在心理学上,连接表现形态之一为"过渡状态"④。

在我国传统的戏曲音乐中,连接的重要表现方式之一为唱腔之间的过门⑤。过门的艺术处理方式还有:重复式、承递式、律动式、韵音式、填充式和延续式等⑥。在西方艺术音乐的音乐结构中,

① 见《心理学大辞典》对"过渡空间"的相关叙述:"建筑中具有多种功能、起联系作用的区域。具有边缘性、意义丰富性及不稳定性。不是单纯的交通往来空间,而是使各种不同信息得以交融,使整个建筑功能更丰富更有效的有机地区。如宾馆中连结厅与厅的小院,既是往来通道,又是休息场所,还是人们沟通信息和融洽情感的活动场所。"林崇德等:《心理学大辞典》,上海教育出版社2003年版,第467页。

② 见《语言文字百科全书》对"连词"的解释:连词,属虚词的一种,主要用来连接词、短语和句子,表示某种语法关系。连词没有实在词汇意义,只表示语法意义;不充当句子成分,不单独回答问题;只起连接作用,不具备修饰和被修饰的作用。中国大百科全书出版社编辑部:《语言文字百科全书》,中国大百科全书出版社1994年版,第209页。

③ 佘永华、肖洪文:《系统解剖学》,四川大学出版社2004年版,第40页。

④ 见《心理学大辞典》对"过渡状态"的相关叙述:"美国心理学家詹姆斯提出的术语。与实体状态一起构成人在清醒状态下意识流的活动状态……整个意识活动即由这两种状态不断交替组成。该状态指人察觉不到的、由一种意识状态向另一种意识状态过渡的心理活动状态……其主要作用是把意识的活动从一个实体状态引导至另一个必需的实体状态中。"林崇德等:《心理学大辞典》,上海教育出版社2003年版,第467页。

⑤ 过门是"唱腔前、后和中间的纯器乐旋律,与唱腔融为一体形成某种板式的句式结构。过门虽附属于唱腔,但它又有相对的独立性,除了起到导入唱腔和作为唱腔分句、句式相互'转让过渡'的桥梁外,更主要的是可起到强调、发展、补充延伸唱腔某种情绪的作用"。不同的剧种、声腔、板式结构或者唱腔旋律都有相对固定的程式性的过门。过门还可以分为七个种类:一是复述式过门;二是对比式过门;三是引申式过门;四是环绕华彩式过门;五是延伸式过门;六是贯串式过门;七是动机式过门。朱维英:《戏曲作曲技法》,人民音乐出版社2004年版,第168—174页。

⑥ 中国大百科全书出版社编辑部主编:《中国大百科全书》(简明(转下页)

连接则往往表现为为了实现不同呈示性结构，或者基本结构之间顺利过渡而产生的过渡句或者过渡段。"连接两个互相对比的主题时所用的陈述方法，在乐思发展上和调性布局上具有承前启后的作用……"①，如奏鸣曲式中主题和副题之间的连接部。"连接部是把两个段落自然衔接起来的媒介物，它常在调性和主题音调上起媒介作用，借以缓和调性的对比和主题的对比。"②连接性结构主要运用过渡性的音乐语言陈述方式，并表现出中介性、模糊性的结构形态。对于连接性结构在不同学科、不同领域的功能意义和形态表现，目前已经有越来越多的相关研究专著面世，在这里就不再赘述。

需要补充的是，连接性结构的划分和界定，在很大程度上亦取决于研究者观察的角度和标度。角度和标度不同，研究的结果也就不同。因为在一个"事物之间存在普遍关联"的有机结构整体中，是没有绝对的"彼"和"此"的，一切都是互为中介而存在，一切也都是互为连接而存在的。同时，又因为任何一个大的系统都包含了一定数量的子系统，每一个子系统又包含着更次一级的子系统，因此，针对不同规模、不同层次的系统组织，连接性结构也有着不同的形态表现。

第二节　音乐结构中的连接

连接作为音乐结构中一种具有中间性位置、模糊性形态和过渡性功能的结构组织，广泛存在于音乐结构中各个层次具有一定

（接上页）版），中国大百科全书出版社 1995 年版，第 1783 页。
① 钱仁康、钱亦平：《音乐作品分析教程》，上海音乐出版社 2001 年版，第 25 页。
② 钱仁康、钱亦平：《音乐作品分析教程》，上海音乐出版社 2001 年版，第 92 页。

确切意义的结构单位之间。无论是在乐句之间①,还是在乐部之间,或是乐章之间②,连接性结构都以各种形态存在着。关于音乐中的连接性结构,尤其是奏鸣曲式中的连接部,传统的曲式学曾对其进行过相应的归纳和概念的界定。

《新格罗夫音乐与音乐家词典》(The New Grove Dictionary of Music and Musicians)中关于"连接"(Transition)的解释是:"乐章中的一个音乐片段,它似乎没有自己可识别的主题特征,而看起来是要从一个具有'确切意义'的片段导向另一个这样的段落,例如在一个奏鸣曲式乐章中第一主题和第二主题之间的过渡段落。"③在《音乐的形式:分析和合成》(Musical Form: Studies in Analysis and Synthesis)中,作者把连接分为过渡(transition)、再过渡(retransition)和桥段(bridge)三种,并指出:"过渡属于音乐结构的附属部分,它让音乐从一个主要的段落走向另一个这样的段落;再过渡是过渡的一种,它让音乐走向主要段落的再现,例如,再过渡通常位于整体结构为 $A^1 BA^2$ 中的 B 和 A^2 之间。最好把连接看作是某个主要段落的一个部分,而不是看作一个独立的段落。在大的结构中,过渡、再过渡和桥段通常听起来就像是前面主要段落的一个结尾,除非它与前段通过一个终止式分割开,如果这样,这个过渡可能听起来就更像是后段的一个引子。"④在奏鸣曲式中"连接

① 如贝多芬《第二十六钢琴奏鸣曲》第一乐章的第 5—6 小节(乐句之间的连接)。
② 如贝多芬《第二十六钢琴奏鸣曲》第二乐章与第三乐章之间的连接(第 37—42 小节);贝多芬《第二十一钢琴奏鸣曲》第二乐章(第一乐章到第三乐章之间的连接);贝多芬《第二十八钢琴奏鸣曲》第三乐章的第 20—28 小节,承担了第三乐章与第四乐章之间的连接功能。
③ 见 Stanley Sadie: *The New Grove Dictionary of Music and Musicians* 中 "Transition" 词条。
④ Ellis B. Kohs: *Musical Form: Studies in Analysis and Synthesis*, Houghton Mifflin Company, Boston, 1976, p.116.

部就是连接一个或多个部分的转换过渡段落。它的主要功能是用来为一个新调性或者新主题材料的进入作准备。在其承前阶段,它可能会引用源自前段的主题材料,而在结束时引出后段的副题材料。它既可能表现为一个主题音调组,也可能表现为一段不具有独立意义的音阶或琶音。连接的织体通常也不同于其前后的主题和副题的织体形态。在很多时候,连接结束于新调的属和声,也可能结束于主调的半终止。然而,连接部也可能不停留于任何终止而保持开放状态。在奏鸣曲式的结构图式中,主部主题通常是与连接部划分为一组,而后者听起来就像是从前者中生长出来的一样"[1]。

斯波索宾在《曲式学》中,把连接分为连接句和准备句来分别论述,将它们划归中间型陈述的特殊变体类,属于不稳定性的陈述。奏鸣曲式中的连接部就是"在两个基本主题之间,即主部的末尾和副部的开始之间的段落,称为连接部,它的基本功用是以平稳的过渡来连接这两个主题"[2]。在 E.普劳特(E. Prout)的《应用曲体学》中,连接被称为"过门",并有"小过门"和"过门"之分。所谓小过门,是指"一种连接两个乐段的片段,它本身没有终止,所以并不成为乐段中的一部分;而所谓过门则至少包含一个完整的乐句或乐段,它所连接的不只是两个乐段,而且是两个不同的主题,或一个主题与一个对比部分"[3]。"奏鸣曲乐章第一主题的后面是一段过门,音乐通过这段过门转到第二主题的调子。"[4]

[1] Ellis B. Kohs: *Musical Form: Studies in Analysis and Synthesis*, Houghton Mifflin Company, Boston, 1976, p.264.
[2] 伊·斯波索宾:《曲式学》(下册),张洪模译,上海音乐出版社1957年版,第8页。
[3] E.普劳特:《应用曲体学》,中央音乐学院华东分院编译室译,音乐出版社1956年版,第149页。
[4] E.普劳特:《应用曲体学》,中央音乐学院华东分院编译室译,音乐出版社1956年版,第159页。

P.该丘斯(P. Goetschius)在《大型曲式学》中认为:"过渡的主要目的是要走向下一个主题出现时的那个调。所以它的目标,通常就是下一个调的属和弦,因为这是通往主和弦的既合理又便利的媒介。"①"过渡乐句除了在结构上是如此独立或新颖之外,常常是从正主题的材料中派生出来。在这种情况下,它只在位置上是'独立'的,而在主题材料上则是有联系的,同时它与周围的环境也是一致的。"②黎翁·斯坦(Leon Stein)在其著作《音乐的结构与风格》(*Structure & Style*)中提出,连接过渡的过程就是融解的过程。作者把连接称为"融解"(dissolution),即"一种特别类型的扩充,其构成主要是前主题材料的反复、模进与转调。它后面会跟随一个主题或一个片段,进而产生转调、再转调,或直接导向一个新的片段"③。关于奏鸣曲式中的连接部,作者在这里称之为"桥段"(bridge passage):"可能是一个简单的过渡乐句……或者它可能是一个转调性质的插部……偶尔也可能是一个独立的插入句……最常见的转调是由一系列的片段组成,并往往采用主要主题的某些素材进行创作。"④

在《曲式与作品分析》中,吴祖强将音乐结构中的各组成部分按照所处的不同地位分为主要段落和从属段落两类,其中连接属于从属段落。"'连接'在各主题的陈述之间、或一般说来在曲式的基本部分之间起连接的作用。'连接'可能很长,称为'连接部',可能很短,称为'连接句'。如奏鸣曲式中的连接部除了

① P.该丘斯:《大型曲式学》,许勇三译,人民音乐出版社1982年版,第108页。
② P.该丘斯:《大型曲式学》,许勇三译,人民音乐出版社1982年版,第118页。
③ Leon Stein: *Structure & Style*, Summy-Birchard Inc.1979, p.62.
④ Leon Stein: *Structure&Style*, Summy-Birchard Inc.1979, p.111.

为新的主题形象作准备外,在调性的过渡上也起重要作用。"①在《音乐的分析与创作》中,杨儒怀将音乐陈述写法归纳为四种类型:呈示性陈述、导引性陈述、开展性陈述和收束性陈述。连接性结构即属于导引性陈述类型②。而且"相异结构之间的连接,可使结构之间融合连贯,相同结构(乐思)之间的连接(反复)则恰好形成区分和间断"③。奏鸣曲式中的连接部,"总的说来,是在调性的转换过渡中,把相互矛盾对比的两个主题(主部与副部)连接为统一发展的整体,或作为两个对比主题间的转换媒介",包括"在原调中逗留的补充性部分、转调实质部分,以及新调中的属准备句部分"④。

在钱仁康、钱亦平合著的《音乐作品分析教程》中,连接性结构被总结为一种过渡性陈述结构,"连接两个对比主题时所用的陈述方法。在乐思发展和调性布局上具有承前启后的作用,通常先补充前面的主题,然后转调,最后在后面主题所属调性的属和弦上作准备"⑤。奏鸣曲式中的连接部,"是主部和副部之间的桥梁,它在调性、音调和形象上都起着联系的作用,当主部和副部在形象上的对比不是很大的时候,连接部的主要作用是在调性上联系主部和副部"。"比较完整的连接部常分成三部分:第一部分是补充;第二部分是转调的过渡;第三部分是引进副部调性的属和弦或属持续音的准备句。"⑥

① 吴祖强:《曲式与作品分析》,人民音乐出版社 1962 年版,第 44 页。
② 杨儒怀:《音乐的分析与创作》,人民音乐出版社 2003 年版,第 147、148 页,见相关叙述。
③ 杨儒怀:《音乐的分析与创作》,人民音乐出版社 2003 年版,第 98 页。
④ 杨儒怀:《音乐的分析与创作》,人民音乐出版社 2003 年版,第 496 页。
⑤ 钱仁康、钱亦平:《音乐作品分析教程》,上海音乐出版社 2001 年版,第 25 页。
⑥ 钱仁康、钱亦平:《音乐作品分析教程》,上海音乐出版社 2001 年版,第 171 页。

综上所述,一方面,由于"承前启后"是连接性结构的功能特点,**承前功能**和**导出功能**因而成为连接性结构最重要的结构功能,但是随着连接性结构功能的日趋复杂化,具有一定的"非连接性质"功能也越发成为连接性结构的又一个重要功能特征;另一方面,由于时代风格以及技法观念的不同,不同的作品中连接性结构由于不同的功能意义而呈现出不同的形态特征。因此,按照连接性结构在功能上的差异,本研究将把连接性结构分为**单一功能型连接**和**复合功能型连接**进行论述,并对连接性结构的总体特征从以下四个方面进行阐释。

1. 音调与音高

"音调是具有性格特征的短小旋律"[①],"是旋律中有特点的音高模式"[②]。音调必定表现为一定的音高;而音高则是指音调中各构成音之间的音程关系,是构成音调的基本条件。因此,研究音调中的音高结构同时也是研究音调特征的一个重要技术手段。音乐作品中的连接性结构在实现其承前功能时一般以该作品前面陈述过的主题音调或段落材料开始(规模较大的连接性结构也有直接以前面主题的移调呈示作为连接承前方式的情况),然后再逐渐导入后段的音调材料。在有些作品中,连接也会通过采取直接以后段主题特征音调移位出现的方式预示后段的主题音调。此外,连接也可能有自己的主题,或者直接以对比音调呈示进而造成音乐突变的效果。

在本书中,音调同样是一个重要的考察对象,不同结构段落之间的音调关系是确定连接性结构形态和功能特点的一个重要依据。根据连接与其前后段落之间的音调关系,本书将从音调承前

① 钱仁康、钱亦平:《音乐作品分析教程》,上海音乐出版社2001年版,第4页。
② 彭志敏:《音乐分析基础教程》,人民音乐出版社1997年版,第72页。

和音调导出两个方面来考察连接性结构的连接功能及其形态表现;针对其"非连接性"功能形态特征的研究则以音调对比和音调呈示为重点。需补充的是,本书中对音调的考察将更加强调音调中各音之间相对固定的音程关系。因此,虽然相同音调在不同调性上的呈示通常也表现为某种音调色彩的变化,但这种由于调性变化而导致的音调变化并没有造成原来音调中各音之间固定音程的关系发生变化,故不属于音调变化的范畴。①

2. 和声与调性

在调性音乐作品中,不同的调性通常总是表现为不同的和声功能关系,而不同和声续进之间的功能逻辑也必然反映出一定的调性特点。在某些包含不同调性片段的音乐作品中,完成不同段落之间的调性过渡是连接性结构最基本的结构功能,因而调性以及和声由于连接基本功能的需要而进行的必要变换是连接性结构的一大特点。连接性结构在实现承前功能时,其承前阶段通常更多采用前段的调性,然后通过中段部分的离调和转调,直至最后预示或者先现后段的调性。因此,在这类作品中,承前阶段和准备导出阶段的调性与和声的不一致是调性作品中连接性结构最普遍的形态特点。

当然,以实现调性融合为主要功能的连接性结构在实现导出功能时,其导出阶段通常会根据后段的起始调性或和弦的不同而进行相应的准备和预示。例如,如果后段主题呈示是以后调的主和弦开始,那么连接的导出阶段通常会用先现后调属和

① 例如莫扎特《第八钢琴奏鸣曲》第一乐章再现部中,第 88 小节再现的连接部由于对比功能的需要,伴奏织体突然改变,同时把承接过来的前段主题音调转移到了左手的低音声部,调性同时转移到了 F 大调。此种改变虽然具有一定音调对比的色彩,但由于音调中各音之间的相互关系并没有发生本质变化,故该连接与前段在音调关系上仍然属于"同质"关系,并具有织体对比的结构功能。

声的方式来预示后段的调性特征；而如果后段的开始是建立在后调的属和声上，那么连接的导出阶段则会用后调的重属和声进行准备；等等。在20世纪以后的某些作品中，调性观念个性化情况的出现使得连接在实现导出功能时，其导出阶段的结构形态也更加多样化。例如在普罗科菲耶夫的《第二钢琴奏鸣曲》的第一乐章中，作曲家由于对小二度核心音程的强调，在连接部的导出阶段用纵向两个外声部 E 与 F 音的小二度持续并置以及内声部横向的小二度连续上行进行来预示了副题的音调与调性特点等。

同音调一样，由于主要研究对象为调性音乐作品，因此本研究也把调性作为一个重要的参照对象，通过连接性结构与其前后段落之间的调性关系，分别从调性承前和调性导出两个方面来对连接性结构的连接功能及其结构形态进行考察和分析，对于其"非连接性"功能与形态的研究则主要以调性对比为研究重点。

3. 织体与音色[①]

在大量曲式分析的著作中，织体通常被定义为"音乐作品中各声部的组织方式"。但由于织体在某种意义上也可以看作一部作品各种基本表现手段的综合形态，因此在很多时候，织体"便已经是主题或音乐形式的全部"[②]。

① 关于这两个概念，S.库斯特卡（S. Kostka）认为："音色的意思是声音的色彩，并且它可以指一件乐器或一个乐器重奏组合的声音色彩……织体涉及在一个作品中任何时刻各部分（或各声部）之间的关系，它尤其涉及节奏和旋律线之间的关系，然而它也涉及像空间（音之间的跨度）和力度这样的方面。在音色和织体之间的界限常常是不清晰的，特别当包含了大的乐器组合之时。"见 S.库斯特卡：《20世纪音乐的素材与技法》，宋瑾译，人民音乐出版社 2002 年版，第 174 页。

② 吴祖强：《曲式与作品分析》，人民音乐出版社 1962 年版，第 26 页。

关于"音色"(Timbre)①,《新格罗夫音乐与音乐家大辞典》中对该词条的解释为：一个用来表述声音色彩的术语；单簧管和双簧管可以以相同的音量演奏出相同的音高,但却不能奏出相同的音色。音色比音高和音量更难描述,因为后两者可以通过一定的维度来表述(音高的高和低,音量的强与弱),而音色的概念则包含了众多因素的综合。人们借助计算机技术付出了大量努力去探求音色的多维空间,发现了声音中各分音的振动频率,以及不同的起振激发方式对音色具有决定性意义②。

鉴于织体研究本身的复杂性,在讨论织体时,为使论述更加集中,本书将着重观察织体中的"各声部组织方式",将观察角度限定在"复调织体"与"主调织体"两种类型的相关范围内进行：从模仿复调(模仿类织体)和对比复调(非模仿类织体)两个方面来考察其复调织体表现；从伴奏声部的织体类型(例如分解和弦式织体、持续音式和声织体等等)或声部组织的音型样式来考察主调织体形态特征。此外,在本书中,对音色的研究将考察由于演奏技法和织体音型的变化而造成的音色改变,对于影响音色变化的其他因素并不会更多涉及。

同音调和调性一样,连接的功能特点决定了织体的频繁对比和交替成为连接性结构的一个重要形态特点,"从配器的角度看,过渡段落的音色节奏通常都很活跃,色彩的对比和交替较为频繁

① "音色,即声音的色彩。这个借自绘画艺术的术语,通常用来表达我们对于不同声音的性质及'质量'的主观判断,诸如明、暗、柔和、刚劲、辉煌、刺耳等,因此,也称为'音品'。它是我们藉(借)以辨识两个在高度、响度(及时值)上都相同的声音之间区别所在的一个重要听觉属性。"见杨立青：《管弦乐配器法教程》(第 1 卷),上海音乐学院内部油印本 2001 年版,第 20 页。

② 见 Stanley Sadie：*The New Grove Dictionary of Music and Musicians*, 2001, "Timbre"词条。

是其一大特色"①。在音乐结构中,我们会发现,大多数规模短小的、具有装饰性特点的单一功能型连接,其织体与音色通常都与其前后段落比较统一,缺乏独立性;但具有一定规模的复合功能型连接,例如在某些传统奏鸣曲式的连接部中,其承前阶段的音色和织体往往是作为一种重要的对比手段在运用,并使其承前阶段在音色和织体上与前段表现出对比色彩。

通过考察连接性结构在实现承前功能和导出功能时,其织体形态以及音型样式与其前后段落之间的"同质融合"和"异质对比"的关系,本书针对连接性结构的连接功能及其形态的研究将从织体承前和织体导出两个方面入手。而对于连接性结构"非连接性"功能与形态的考察也将以织体为主要考察对象。

4. 规模特点

由于音乐艺术的时空特性(但是相对于视觉艺术而言,音乐作为一种听觉艺术,其时间的特性更为突出,也更重要),结构规模的大小在很大程度上决定了其内容的含量。在很多时候,结构规模往往成为我们界定不同形态连接性结构的重要标准之一②。连接性结构的功能特点在某种程度上亦会影响其结构的规模。虽然连接性结构由于其所处的总体结构位置的不同而可能表现出不同的形态特征,但通常情况下,在以主题呈示为作品表现核心的音乐作品中,就连接性结构最本源的形态特征而言,连接性结构的结构规

① 杨立青:《管弦乐配器法教程》(第3卷,下),上海音乐学院内部油印本2001年版,第89页。

② 杨儒怀在谈到如何判定一种结构类型时认为:"必须从结构的多方面来研究,从而综合地得出关于某个结构的结论","每一种结构都有它的典型形式和特征。在这种形式中,它应该符合结构的三个方面的典型现象"。必须从三个方面进行研究,这三个方面分别是:结构的长度、结构的组成、结构的和声终止手段。详见杨儒怀:《音乐的分析与创作》,人民音乐出版社2003年版,第185—187页。

模应该不能大于其前段的基本结构的规模①。这也是在本书中对连接性结构进行形态判断的重要标准之一②。

在音乐作品中,连接的结构形态表现和功能意义往往因为作品的体裁、风格以及整体结构布局的不同而呈现出一定的多样性。此外,在不同的历史时期,伴随着不同的审美观念和结构思维,连接性结构的形态和功能也在不断发生变化,并在不同的历史时期表现出不同的形态和功能特点,其结构规模也随着其结构功能侧重的不同而大小不一,大的可以是具有展开性特征和规模的连接性结构,小的可以只是由几个经过性质音符或和弦构成的小规模连接。

与此同时,要厘清连接性结构以及与之相连接构的相互关系,还必须涉及与连接性结构密切相关的两对重要概念:连接性结构与呈示性结构,连接性结构与展开性结构。在随后的章节中,本书将分别论述它们之间的区别与联系,从理论上对这两对重要的相

① 本书中许多地方涉及对调性音乐作品中连接性结构最本源形态和功能的探讨。连接性结构最本源的形态和功能,即指连接性结构在形态上具有游移性、调性上具有非稳定性、结构上具有开放性、结构规模上不能大于前面的呈示性结构规模等特征,功能上则应具有承前启后的融合过渡功能。当然,这样的定义更多是出于理论研究上的需要。因为我们必须注意到,随着音乐创作技术和结构思维的发展与演变,连接性结构的形态和功能也在不断演化。而在连接性结构功能的不断复杂化以及由此造成的连接性结构形态不断异化的过程中,出现了许多与该论述不完全符合的连接性结构。例如稳定形态的具有呈示功能的连接性结构或长大规模的具有展开功能的连接性结构等,它们都是连接,却又与连接性结构"最本源"的形态和功能存在显著的区别。关于这一论题,本书将在第三章"连接的功能变异"一节中做进一步的阐释。
② 姚恒璐在谈到不同的曲式级别时认为:"陈述规模的量变会直接影响到曲式级别的质量变化。"见姚恒璐:《现代音乐分析方法教程》,湖南文艺出版社 2003 年版,第 334 页。

关概念进行整理和阐释①。

一、连接与呈示

音乐结构中各部分的基本功能,大致可以分为两种:"呈示性功能"和"非呈示性功能"。总体而言,在结构形态上前者表现为稳定的形态特征,而后者则表现为非稳定的形态特征。"结构就是潜在的混沌,……模糊性为一切形态所固有。"②在某种意义上,我们也可以说,一部音乐作品正是一定数量的以稳定性为形态特点的呈示性结构与一定数量的以非稳定性为形态特点的具有连接性意义的结构组织,按照某种结构逻辑组合起来的一种关系的具体表现。而这两种结构形态的交替与交织,相互作用于一个音乐有机体中,形成了音乐结构中有序与无序混合交织的混沌现象。

音乐结构中的"连接性结构",从功能上看,属于"非呈示性功能";从形态上看,具有非稳定性形态特征。呈示性结构与连接性结构,无论在结构功能和形态表现上均有很大的不同。下面将分别从结构形态和结构功能两个方面就这两种结构之间的不同之处进行说明。

(一) 功能的不同

1. 呈示性结构

林华在《音乐审美心理学教程》中从音乐听知觉对形式的感受性上对呈示性结构的特征做了如下概括:"呈示的段落应当让听众

① 在随后段落中所谈论的连接与呈示、展开的区别,通常只是针对连接性结构最本源的形态特征和功能意义而言,并不涉及连接性结构功能变异后的形态特征。同时,这样的讨论也更多从理论的角度出发,试图对连接性结构的概念内涵进行更为全面的思考。

② 温迪·普兰:《科学与艺术中的结构》,曹博译,华夏出版社2003年版,第13页。

听得清楚,心中有数。在这一阶段中,听觉心理要求音乐进行平稳,能够抓住一两个鲜明的形象或意境,不要乱套……"①

由于人们总是在时间中感受音乐,人们只能通过将随着时间流逝过去的音响与当下的音响借助记忆组织成一个完形的方式来欣赏并理解音乐。因此,在音乐作品中,具有稳定性特征的音响也最容易为听众所感知和记忆,并因此成为音乐作品核心思想的表现载体②。在以不同音乐要素作为主导结构力创作的作品中,稳定性的音响往往又具有不同的形态特点。例如在以调性作为核心结构力的音乐作品中,这种稳定性的音响往往体现为具有调性稳定性特征的呈示性结构;而在以音色为核心结构力的作品中,这种稳定性音响则表现为一个音色相对稳定的音响片段。此外,稳定性音响的"稳定性"既可以通过使该音响持续一定的时间长度,使其具有一定的结构规模获得,也可以通过将该音响以即时重复或隔时重复的方式进行强调,从而留给听众以更为深刻的记忆来获得。

"呈示功能的目的是展示整个音乐结构中最重要的组织材料。它相当于文学作品中那些陈述主题和中心思想的段落。"③呈示性结构的主要结构功能是表现音乐的主要形象,传达作者的创作思想,是音乐作品的主要结构组成部分。当然,这种审美观念在20世纪以来,尤其在后现代的音乐创作中已经遭遇到了前所未有的

① 林华:《音乐审美心理学教程》,上海音乐学院出版社2005年版,第262页。
② 这里涉及一个与心理学相关的问题,即:什么样的音响才具有稳定的特征,并由此可以承担呈示性功能?按照格式塔的完形理论,那种具有整体性、恒长性和简约合一性的音响往往最容易被人感知并记住。因此,音乐作为一种最具时间特性的听觉艺术,毫无疑问,作为音乐作品表达思想的主要载体的呈示性结构的音响应该具有最容易被人知觉并记住的特性。相关叙述请参看林华:《音乐审美心理学教程》,上海音乐学院出版社2005年版,第128页。
③ Peter Spencer & Peter M. Temko: *A Practical Approach to the Study of Form in Music*, Waveland Press, Inc. 1994, p.51.

挑战。在"过程哲学"①的影响下，那种在音乐中取消呈示，取消重复，强调无主题、无中心，强调音乐的过程性，甚至连音乐的观念都被"泛化"的"后现代音乐作品"中，音乐作品中各组织结构功能的相关内涵与概念都已经发生了巨大的变化。关于此类风格音乐作品，我拟将其作为本书的后续课题进行研究，这里就不再论述。

在传统的调性作品中，调性是作品的核心结构力，具有一定完整调性特征的主题往往成为呈示性结构的主要形态特点，音乐作品的核心乐思也主要是通过主题来表现的。曲调"几乎永远用来表达作品的基本内容"②。由于在调性音乐作品中，"音乐作品的主题，凝聚了其中最重要的素材，概括了音乐最核心的本质，体现了作品最根本的乐思"③，因此对于主题的判断和界定通常是我们对传统音乐作品进行结构划分的主要依据，这也是传统的曲式分析学的理论基石④。

① 过程哲学即后现代哲学，又叫怀特海的过程哲学，代表人物阿尔弗雷德·诺思·怀特海（Alfred North Whitehead）在其著作《过程与实在：宇宙论研究》（杨富斌译，中国城市出版社2003年版）中比较详尽地阐述了这种思想。过程哲学在本体论上坚持过程就是实在，实在就是过程，认为整个宇宙是由各种事件、各种实际存在物相互联结、相互包涵而形成的有机系统。自然、社会和思维乃至整个宇宙，都是活生生的、有生命的机体，处于永恒的创造和进化过程之中。而构成宇宙的基本单位不是所谓原初的物质或物质实体，而是由性质和关系所构成的"有机体"。有机体的根本特征是活动，活动表现为过程，过程则是构成有机体的各元素之间具有内在联系的、持续的创造过程，而整个宇宙则表现为一个生生不息的活动过程。
② 详见伊·斯波索宾：《曲式学》（上册），张洪模译，上海音乐出版社1957年版，第4页。
③ 详见彭志敏：《音乐分析基础教程》，人民音乐出版社1997年版，第2页。
④ 在一部音乐作品中，其内部各部分之间的相互关系往往是通过不同或者相同的主题来建立的。例如：通过相同的主题，各结构部分之间可以建立起主题的呈示、发展和再现的关系；通过不同的主题则可以建立起彼此之间的对比关系等。

2. 连接性结构

承前功能与导出功能是连接性结构最重要的结构功能。与具有展示音乐作品主要乐思或主要音乐形象的呈示性结构相比,"连接性结构"尽管依赖于"呈示性结构"而存在,但是其结构功能更多的是与"呈示性结构"相对立的。在音乐作品中,"连接性结构"的目的一方面是让音乐从一个具有明确表现意义的音响片段(例如呈示性结构)顺利导向另一个这样的结构;另一方面,连接性结构往往也承担了打破由前段呈示性结构所建立的具有"稳定性特征"音乐形象的结构功能,因而表现为对前面呈示性结构的否定,并为后面结构段落的出现创造条件。在传统的调性作品中,连接性结构往往就是指存在于各主题之间的"非呈示性"结构。而在非调性作品中,连接性结构则随着主题意义的扩大和异化而具有不同的功能意义。

此外,连接性结构一般不承担表现音乐作品核心乐思的功能。也正因如此,连接性结构往往不会给听众以深刻的印象。在音乐作品中,连接性结构通常不会被原形重复或反复强调,以免给人造成主题呈示的错觉。在有些作品中,单一功能型连接几乎没有完整的结构样式,更多表现为简单形态的经过性乐句或者经过性片段。复合功能型连接虽然承担了更多的结构功能而具有较大的结构规模,但是其目的仍然不是表现作品的核心乐思,而是与呈示性结构的统一性和稳定性形成某种对比。

(二) 形态的不同

1. 呈示性结构

作为一部作品表现音乐形象最重要的组成部分,呈示性结构主要采取呈示性语言陈述方式。"与主题的陈述(常与主题的重复再现)相适应的陈述类型称为呈示型,它的一般标志是性质稳定,

所用的手段简练。"①在调性音乐作品中，呈示性结构在主题材料上强调连贯性与统一性，在和声调性上表现出一致性和稳定性，并且呈示性结构通常具有比较明确的开始和结束，其内部组织也往往表现出某种结构规律②。呈示性结构的"结构和调性都比较稳定(特别是在开始陈述时)，主题材料比较统一，有比较完整的结构，结束多半是收束性的，即结束在主调或关系调的完全终止上，呈示型的陈述常构成主题或主题的变奏"③。

以调性音乐作品中呈示性结构的基础性结构单位——主题——为例，斯波索宾把主题的特征归纳为："是一个独立的音乐句子，有鲜明的风格与特征，在结构上也常常是完整的。它最小的规模一般是一个8小节的乐段，由两个互相平衡而又互相补充的乐句组成，因而它所表达的内容是比较鲜明和完整的。"④然而在20世纪的近现代音乐作品中，主题的意义被大大地泛化。由于调性作为音乐作品核心结构力地位的不复存在，以及音乐作品核心结构力要素的多样化，呈示性结构更多表现出与传统调性作品中的呈示性结构完全不同的形态特征。这样的呈示性结构常常通过在音色、织体或者力度等音乐要素上表现出一定的稳定性特征，并因此成为表现音乐作品核心内容的重要载体。而此时置于其间的连接性结构的表现形态也与在传统调性作品中的形态表现有所不同。

① 伊·斯波索宾：《曲式学》(上册)，张洪模译，上海音乐出版社1957年版，第21页。
② 伊·斯波索宾把呈示性结构的特征归纳为：一是主题统一。主要表现为建立在一个或少数几个曲调上。二是调性统一。主要表现为建立在单一调性上，即使离调，也常进入近关系调，最后终究要回到主调。三是结构统一。主要表现为结构的方整性或者非方整性的重复。见伊·斯波索宾：《曲式学》(上册)，张洪模译，上海音乐出版社1957年版，第21页。
③ 见钱仁康、钱亦平：《音乐作品分析教程》，上海音乐出版社2001年版，第25页。
④ P.该丘斯：《大型曲式学》，许勇三译，人民音乐出版社1982年版，第104页。

总而言之,呈示性结构作为音乐作品中具有一定完整形象、表现作品主要乐思的重要载体,在结构形态上往往表现出一定的统一性和完整性。就调性作品而言,呈示性结构的调性往往比较统一,其结束处常常停留在具有终止意味的音符或者和弦上。同时,呈示性结构的内部组织也往往表现出一定的逻辑规律,例如具有重复的二分性结构特征等①。"呈示性结构通常表现为乐句结构清晰,以及方整性的内部结构特点,建立在主调上的稳定的和声运动有助于增强呈示性结构的功能性。"②

2. 连接性结构

由于连接性结构的功能特点是实现重要乐思陈述结构之间的过渡,为后面即将出现的另一个主要乐思的陈述进行多方面的准备,因此其在结构形态上往往表现出音色织体的易变性、旋律音调的非重复性、和声调性的游移性和非确定性,并进而在总体形态上表现出"非稳定性"特点。

与传统调性作品中的主题"往往具有一定方整性"的内部结构特征相比,连接性结构的长度不一,内部结构划分也比较零散,单一功能型连接在整体上更多的是表现延绵、融解的形态特点,并很少表现出方整性,更没有所谓的上下句平行结构特征或者二分性重复的结构特征。一般情况下,就结构规模而言,单一功能型连接的结构规模几乎总是小于其两端的基本结构的规模。

与简单形态的单一功能型连接相比,复合功能型连接在形态上则更复杂,并往往表现出分段特征。以奏鸣曲式为例,承担主、副题之间融合过渡的连接部通常可分为以下三个阶段:承前导入

① 关于"二分性结构"的具体叙述请详见贾达群:《结构诗学——关于音乐结构若干问题的讨论》中关于"天然结构态"的相关论述。
② Peter Spencer & Peter M. Temko: *A Practical Approach to the Study of Form in Music*, Waveland Press, Inc.1994, p.51.

连接阶段;转调过渡阶段;准备导出连接阶段。然而,需要补充的是,奏鸣曲式连接部中的承前阶段与前面的结构段落在主题、调性、音色、织体、力度、速度等音乐要素上表现出的"同质"或者"异质"关系在不同的历史时期却有着不同的侧重。

在巴洛克时期,受复调思维的影响,强调结构的融合,因此承前阶段与前段往往以同质关系为主;在古典前期,随着主调音乐的兴起以及对比作为一种主要音乐表现方式的盛行,承前阶段与前段则常以异质对比为主;而在古典晚期和浪漫主义时期,出于浪漫情感宣泄和夸张艺术表现的需要,连接部的承前导入阶段再次以同质融合为主等。当然,连接部的导出准备阶段往往必须为后段的出现做准备,这种准备既可以是音调上的,也可以是调性上的,还可以是织体、速度或者力度上的等等。

总之,正如前面所说的那样,连接性结构作为音乐作品中各基本结构之间的"黏合剂",依赖于基本结构而存在。另外,连接性结构的功能意义会随着基本结构意义的变化而具有不同的功能含义。例如当呈示性结构发生变异时,连接性结构往往也会发生相应的异化①。

二、连接与展开

关于展开,贾达群在《作曲与分析》中曾指出:展开"是音乐结构

① 关于连接性结构的异化,在一定程度上我们也可以说:呈示性结构的变异导致了连接性结构甚至结构整体形态的变异。呈示性结构从早期的以完整主题旋律的结构形态特点到近现代的"动机式""音型"式或短句主题等不稳定性结构形态的演变,例如德彪西某些作品中的"短主题加长后续"的呈示性结构就是造成结构整体模糊的重要原因之一。换言之,呈示性结构的不确定性和非稳定性,导致了音乐结构整体"过程性"的增强,并进而使得作品整体结构表现出"连接性"形态特征。关于该论题,本书将在最后就音乐结构的"局部连接性思维"与"整体连接性思维"的论述中做进一步的阐述。

的形式化生成最为自然、逻辑的手法","乐思的展开是一个综合性的过程,它包含了对重复、变奏、对比等各种乐思发展手段的综合运用","总的来讲,音乐的展开一方面要求它必须保持与初始乐思有着一定的逻辑联系,另一方面又必须在外部形态上有相当大的演化"①。

从音乐结构的历史演变来看,展开性结构起源于连接性结构,展开性结构是早期连接性结构功能异化以及结构规模不断扩大的结果。在早期奏鸣曲式中,"展开部差不多就等于呈示部(再现)之前一个短小的过渡段"②。就结构形态而言,连接性结构与展开性结构在某种程度上均具有同样的结构思维,形态上都具有非稳定性特征。在结构位置上,连接性结构与展开性结构都位于具有确切意义的结构片段之间。

在某些规模较为长大的奏鸣曲式中,其展开部与连接部都具有分段的特征,而它们的三个阶段也都具有相似的形态特点,如第一阶段和第三阶段几乎具有同样性质的结构功能等。但由于连接性结构与展开性结构在总体结构功能上处于不同的结构层级,因而仍具有不同的形态特点③。下面两节将分别从功能和形态两方面就连接性结构和展开性结构的区别进行说明。

(一)功能的不同

1. 展开性结构

展开,顾名思义,就是放开,铺开。其目的是展示前面段落呈

① 贾达群:《作曲与分析》,上海音乐出版社2016年版,第75页。
② 保罗·亨利·朗:《西方文明中的音乐》,顾连理等译,贵州人民出版社2001年版,第366页。
③ 非稳定型陈述中的展开性结构与过渡性结构的差别不仅在于其所属的结构层级的不同,还在于其功能的不同侧重。"展开型陈述是对基本材料的加工发展,体现为对基本乐思的深入拓展;过渡型陈述虽也体现出不稳定的特点,但其功能在于承上启下,完成不同段落之间的转换。"见高为杰、陈丹布:《曲式分析基础教程》,高等教育出版社2006年版,第11页。

示过的主题材料的更多方面,例如调性的频繁转移、音色的多次过渡转换等①。斯波索宾在他的《曲式学》中谈及展开时说道:"从完全陈述过的主题中抽出一些小片段加以展衍,或将主题的和声结构加以重大改变,或者兼用两种手法,称为展开。"②

此外,展开性结构还往往承担了作品的中段或中部的功能,即"在其他常常是内容相似的部分之间的段落,它比连接部更富有独立性",如展开部——中段或者中部的一个重要的变体——"把以前陈述过的主题加以进一步发展,从新的方面来阐明主题,但它所阐明的只是主题的一部分,并且往往是更短的一部分,而不是整个主题"③。典型的展开性结构往往还由于其运用的展开技法或展开材料的不同而表现出一定的段落特点。

论及展开性陈述,《音乐作品分析教程》中写道:"结构和调性都不稳定,而且常常愈来愈不稳定。即结构逐渐分裂,调性的转移逐渐频繁和迅速,这种陈述并没有完整的结构,结束多半是开放性的,即结束在不稳定的和弦上或不稳定的调上,主题展开时或主题内部的乐思展开时都可以采用这种陈述方法。"④例如奏鸣曲式中

① 阿诺德·勋伯格(Arnold Schönberg)把音乐的展开称为"加工"(durchführung),把奏鸣曲式中的展开部叫作"加工部"。他认为:"所用的素材并没有得到什么发展(指'成长''成熟''进化'的意义)。"动机型可以改写、变奏、扩张、浓缩、重新组合,以及穿越不同的调或领域,但它们很少成长或进化到一个"更成熟或更高级的阶段"。同时他还指出:"加工部本质上是一个对比的中段。因为呈示部基本上是稳定的,加工部往往倾向于转调。……加工部通常都是利用前面'呈示过'的主题的变体,而很少引申出新的乐思。"见阿诺德·勋伯格:《作曲基本原理》,吴佩华译,上海文艺出版社1984年版,第249页。
② 伊·斯波索宾:《曲式学》(上册),张洪模译,上海音乐出版社1957年版,第39页。
③ 伊·斯波索宾:《曲式学》(上册),张洪模译,上海音乐出版社1957年版,第20页。
④ 钱仁康、钱亦平:《音乐作品分析教程》,上海音乐出版社2001年版,第25页。

的展开部,"专用于对呈示部中不同的主题成分进行目的在于更完整地揭示(或发展)这些素材的自由处理"①。因此在材料来源上,展开性结构通常具有"同源性"特点,即,其展开的材料大多来自同一结构内部,来自前面的呈示性结构。"展开的本质在于把主题材料的可能性彻底发挥出来"②——这也许是展开性结构与连接性结构最本质的功能区别。

2. 连接性结构

连接的目的是让两个相同或不同的结构段落之间实现顺利的融合过渡,因此在功能侧重上与展开性结构具有明显的区别。就连接性结构的"本源功能"而言,连接的过程往往具有简洁性特点,其结构内部通常不会出现过多的转调。连接性结构由于承担的是"黏合剂"功能,因此其结构内部也常常很少表现出停顿或具有终止意味的音乐进行③。

此外,由于连接性结构的过渡功能是为了让音乐从一个具有确定意义的结构导向下一个具有确定意义的结构,因此其承前启

① P.该丘斯:《大型曲式学》,许勇三译,人民音乐出版社1982年版,第190页。
② 格奥尔格·克内普勒:《19世纪音乐史》,王昭仁译,人民音乐出版社2002年版,第28页。
③ 需要补充的是,在西方音乐结构的演变过程中,对连接性结构意义和功能的认识也是一个历史的过程。例如,在D.斯卡拉蒂、海顿和莫扎特早期的某些奏鸣曲中,连接部并不是奏鸣曲式的必须,甚至有的作曲家将和声完满终止式、延长记号乃至休止符等具有终止意味的音响符号直接布局到连接性结构中。在D.斯卡拉蒂的《钢琴奏鸣曲》K.278,LS.15中,第一主题始于D大调,结束于A大调。主题结束后,作曲家运用两个自由延长记号来承担了两个主题之间的过渡功能,第二主题呈示随后直接进入。两个主题之间没有实际意义的过渡性结构。在海顿《第四十五钢琴奏鸣曲》(Hob.XVI/30)的第一乐章中,没有连接部,A大调的主题呈示直接开放停留在第21小节后调的属和声上,E大调的副题呈示随即开始。这样的"连接"与成熟奏鸣曲式中的连接部,在结构意义上是有着显著区别的。

后的功能特点就决定了在连接性结构中必然并存至少两种"材料源",即在"承前导入阶段"中的前段结构材料和在"准备导出阶段"中的后段结构要素①。

展开的目的是强调并发展前面结构段落中的某一因素或者某些因素;而连接的目的则是淡化前面结构段落中的某些特征,并逐渐导出后面即将出现的段落结构的特征要素。

(二)规模的不同

由于音乐在更多时候表现为一种在时间中流逝的艺术,因此在划分音乐作品的结构时,就必须考虑结构规模与结构功能的关系。因为在同一部作品中,持续时间更长的段落显然承担着更为重要的结构意义。

1. 展开性结构

魏纳·莱奥(Weiner Leo)在《器乐曲式学》中论述奏鸣曲式中的展开部时曾写道:"展开部的长度与呈示部的长度要相称,假如呈示部的篇幅很长,展开部也应较长;相反,较短的呈示部则由较短的展开部来呼应。假如展开部短得不成比例,是特殊的。"②

其实,上面的叙述同样也适用于作品中处于各个不同结构层级的展开性结构。例如,在奏鸣曲式中,作为与呈示性结构属于同一层级的展开性结构,应该具有相应的"规模感"。通常情况下,展开性结构应该具有比前面的呈示性结构更大的规模。

① "过渡段的结构通常包含四个要素:确定乐思(通过重复,往往是模进的);转调(往往分几个阶段);冲淡动机特征;确定一个适当的上拍和弦。这几个方面可能以不同的程度互相重叠。"见阿诺德·勋伯格:《作曲基本原理》,吴佩华译,上海文艺出版社1984年版,第210页。

② 魏纳·莱奥:《器乐曲式学》,张瑞译,人民音乐出版社2002年版,第86页。

2. 连接性结构

连接作为位于基本结构之间的附生性结构,几乎不具有任何独立的结构意义,同时其"连接"的功能性质也要求连接应该具有相应的结构形态以及与其功能相适应的结构规模①。在音乐结构中,连接的规模往往因其所属结构整体规模的不同而大小不一。在较低级的结构层次中,连接性结构多以单一功能的装饰性连接为主,表现为简单的经过句或者只是几个音符、几个和弦等,其结构规模也相应要小一些,一般都小于它所连接的呈示性结构的规模。而在较高级的音乐结构中,如在奏鸣曲式中,由于整体结构规模的扩大以及连接部功能的复杂化,其结构规模也被相应扩大,并分为几个阶段来分别执行不同的子功能。有些具有展开功能特点的连接性结构甚至具有与展开性结构同样的规模②。

正如勋柏格在《作曲基本原理》中所说:"理论必然比实际严格。它必须作出概括,而概括一方面意味着浓缩,另一方面又意味着夸张。"③因此在前文中针对连接与呈示、连接与展开的区别的

① 赵晓生在论述奏鸣曲式中连接部的结构规模时指出:"连接部规模大小应视整个呈示部篇幅大小而定。应与主部与副部保持适当的平衡。一般不应超过主部或者副部的篇幅规模。"见赵晓生:《传统作曲技法》,上海教育出版社2003年版,第409页。

② 需要强调的是,结构规模在很多时候都是我们对结构性质进行界定的重要参数之一,在这里也同样如此。就具有展开型功能的复合功能型连接而言,其结构规模的大小通常是连接性结构和展开性结构之间最显著的区别,是我们区分展开性结构和连接性结构的重要依据。显而易见的是,如果连接性结构的规模被扩大,意味着其展开功能被强化;如果展开性结构的规模被缩小,则意味着其更具有一种连接的结构意义。因为我们应该看到,假如我们抛弃结构规模这一标准,展开性结构在某种意义上就是一种连接。

③ 勋柏格在论述主题和旋律的区别时认为:"理论必然比实际严格。它必须作出概括,而概括一方面意味着约缩,另一方面又意味着夸张。这里的叙述必然把旋律与主题之间的区别言过其实了。混杂的情况(转下页)

叙述也许存在一定的简单化倾向，因为在音乐创作思维的不断发展演变的过程中，音乐作品中各组织结构的形态和功能也在不断发展和演化，而不同时期音乐作品中的连接反映出来的是不同的形态特征和功能特点。例如莫扎特作品中带有呈示功能的连接，贝多芬作品中带有展开功能的连接，普罗科菲耶夫作品中带有大量对比呈示功能的连接，等等，它们都属于连接性结构，却又千差万别。

三、音乐结构中连接的功能及其形态概述

按照承担功能的不同，连接性结构大致可分为**单一功能型连接**和**复合功能型连接**两大类。按照形态差异以及结构规模的大小，连接性结构大致可分为**装饰性连接**、**功能型连接**和**"持续音"型连接**三大类①。下面就连接性结构的功能和形态特征分别进行论述。

（一）连接性结构的功能概述

1. 单一功能型连接

概括而言，单一功能型连接的功能较单一，通常只承担结构之间的融合过渡功能。在结构层级方面，单一功能型连接主要存在于较简单的结构或者较低的结构层级之间，并在形态上通常具有规模短小、片段性和装饰性特征。请看例1。

（接上页）是有的"……"上述所有论点的正确性都是有限的或是相对的。时间不仅带来了技术手法的发展，并使从事创作的人们对于主题和旋律的概念更开阔了"。见阿诺德·勋伯格：《作曲基本原理》，吴佩华译，上海文艺出版社1984年版，第118页。

① 正如伊·斯波索宾谈到"派生对比"时所讲的那样："艺术现象的分类常是比较相对的。"因此，虽然本书针对连接的各种结构现象进行了不同的分类，但不可避免的是，这样的分类往往具有一定的相对性。见伊·斯波索宾：《曲式学》（上册），张洪模译，上海音乐出版社1957年版，第41页。

第一章　连接的概念及其一般表现　035

例1：布格缪勒《钢琴进阶 25 曲》之 10《娇嫩的花》[①]

【谱例1-1】

如谱例1-1所示，A大调的对比性质中段停留在第15小节的A大和弦（同时也是主调D大调的属和弦）上，紧接着的单一功能型连接表现为两小节经过性质的旋律线条。随着速度的逐渐放慢以及♯G音的出现，音乐的调性开始返回D大调，最后在第16小节处通过四个具有明显D大调特征的下行级进音列"A→G→♯F→E"把音乐导向主题旋律的起始音D。

将该片段简化还原，我们可以清晰地看到该单一功能型连接在总体上是由其骨干音♯G→♯F→E→D构成的下行级进线条的装饰进行，连接的起始音♯G音为骨干音♮G的邻音。

【谱例1-2】

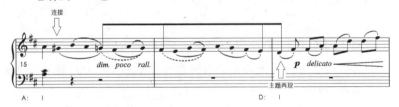

例2：卡巴列夫斯基《简易变奏曲》[②]

该变奏曲的变奏Ⅰ结束于第36小节的a小调主和弦。在变

① 该作品选自布格缪勒（Johann Friedrich Frianz Burgmuller）的《钢琴进阶25曲》Op.100 No.10。
② 谱例选自李晓平等：《钢琴基础教程》(3)，上海音乐出版社2003年版。

奏Ⅱ出现之前,突然出现的后段音调构成了整个连接的全部,表现为后段特征音调的先现,为后段的出现进行了预示。

【谱例2】

该连接在功能上起着预示后段音调的功能,形态上表现为规模短小的音调片段,属单一功能型连接。

此外,有些单一功能型连接由于采取了不同的过渡方式而使其具有前段的扩展、补充或者后段引子的功能意义和形态特征。通常情况下,具有引子功能意义的单一功能型连接往往会承担"导出性质"的连接功能;而具有补充或扩展功能意义的单一功能型连接则承担了"承前性质"的连接功能[1]。

例3:J.C.巴赫《D大调钢琴奏鸣曲》Op.Ⅴ No.2

具有调性对比功能的复合功能型连接于第16小节,停留于副调属和弦,随后的单一功能型连接作为复合功能型连接的子结构,承担了该连接的调性导出功能,表现为前段的扩展。

[1] 通常情况下,乐句或乐段结束时的补充的主要结构功能是"肯定调性,加强完全终止,增加音乐的完整感和结束感。见钱仁康、钱亦平:《音乐作品分析教程》,上海音乐出版社2001年版,第73页;引子的主要功能是为即将出现的乐思陈述进行音调、调性等方面的准备。但是,当这种具有补充或引子功能的音乐片段,其结构位置处于呈示性结构或基本结构之间时,该补充或引子就可能具有了连接性结构的功能意义。

【谱例3】

将该片段进行简化还原，我们可以清楚地看到该单一功能型连接建立在后调的属持续音 E 音上，该连接无论是骨干线条还是基础低音，均表现为"属持续音"型连接的形态特点。作为子结构的单一功能型连接，通过对后调属音的强调实现了该连接部的导出功能。A 大调的副题呈示在第 19 小节进入。

例 4：莫扎特《第十六钢琴奏鸣曲》K.545 第一乐章

这是一个具有后段引子意义的单一功能型连接。前段的主题呈示经过扩展后于第 12 小节停留于前调的属和声，随后具有单一功能性质的连接直接以先现后段伴奏音型的方式开始。后段主题的呈示在第 14 小节进入。

【谱例4】

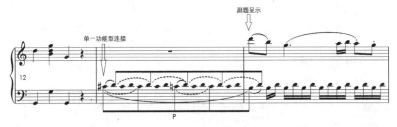

该单一功能型连接，从结构上看，表现为后段主题呈示的引子；从和声上看，表现为后调属音 D 的持续；从横向看，表现为两个隐伏线条的斜向进行（上方的 D 持续音线条和下方的下行半音级进线条，下行

进行的 #C—♮C—B 三个音为属音 D 音的下方邻音）。

例 5：贝多芬《第八钢琴奏鸣曲》Op.13 第二乐章

这是一个具有补充性质的单一功能型连接。主题呈示结束于第 16 小节的主调 A 大调，紧接着的对比段落结束于第 23 小节的 ♭E 大调。随后具有补充性质的单一功能型连接通过低音声部的两次属—主和声进行对前段调性 ♭E 大调进行了巩固。

【谱例 5-1】

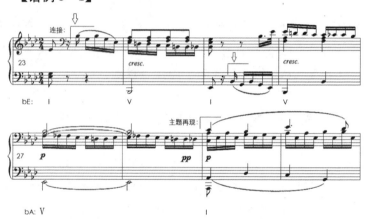

将该片段简化还原，我们可以看到，该具有补充形态的单一功能型连接的基础低音与高音的外声部均表现为以 B 音为核心的装饰性持续，并在第 29 小节分别到达主题再现时的 A 与 C 音（谱例 5-2）。

【谱例 5-2】

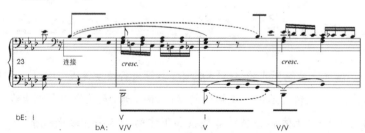

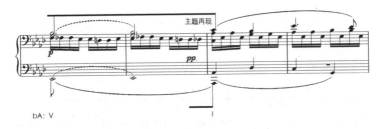

在连接功能的实现方式上,我们看到,该片段首先在其内声部承接了主题第一次呈示时伴奏声部就一直持续的十六分音符节奏律动,从第 26 小节开始以半音迂回下行级进的方式导向第 29 小节内声部的 C 音,而十六分音符的节奏律动亦成为主题再现时伴奏音型的基础律动。从第 27 小节开始持续的 ♭E 和声,也为主题在 ♭A 大调上的第一次再现进行了调性准备。

例 6:贝多芬《第二十钢琴奏鸣曲》Op.49 No.1 第二乐章

该连接在整体上表现为两个部分。第一部分连接为第 36—42 小节,主要功能为承前功能;第二部分连接为第 42—47 小节,主要承担了导出功能。具体分析如下:

D 大调的第一插部主题呈示终止于第 36 小节,随后开始的是第一部分连接,以 D 大调主和弦持续的方式继续了前段的调性,音调材料表现为前段的扩展,并把音乐再次终止于第 42 小节的 D 大调。

【谱例 6 - 1】

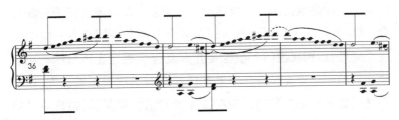

第二部分连接从第 42 小节开始,主要表现为后调的属持续音形式。

【谱例 6-2】

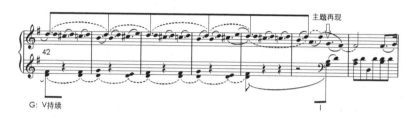

从第 42 小节开始的第二部分连接尽管延续了前面的 D 音持续,却通过♯C 音与♮C 音的交替出现来淡化 D 大调的调性特征,标志着连接导出阶段的开始,此时开始的 D 持续音亦更多具有 G 大调的属音特性,连续的附点音型因为预示了随后主题的音调特点也具有后段引子的功能意义。G 大调的主题再现在第 47 小节最后一拍进入。

2. 复合功能型连接

顾名思义,所谓复合功能型连接,指的是一种承担了多种结构功能的连接性结构。复合功能型连接除了具有连接性结构的承前功能和导出功能以外,还承担了诸如展开、呈示、对比等其他具有"非连接性质"的结构功能,表现为一种多功能复合的结构体。

与单一功能型连接相比,复合功能型连接主要存在于较复杂的结构或较高级的结构层级之间。由于复合功能型连接的功能复合,其结构形态也会因为其承担的复合功能的不同而有不同的表现。此外,结构规模的大小也是界定复合功能型连接与单一功能型连接的一个重要参照。如果连接性结构的规模不够长大,那它往往就更多的是具有单一功能型连接的结构意义;而如果单一功

能型连接的规模被大大扩展,那么它的展开型功能就更为明确。

按照承担的"非连接"结构功能的不同,复合功能型连接大致可分为展开功能型连接、呈示功能型连接和对比功能型连接三种类型。

(1) 连接的展开功能

除了承担基本的连接功能外,将前面的主题材料进行一定程度的展开也常常成为某些连接性结构的重要结构功能,甚至在有些作品中,如在省略展开部的奏鸣曲式中,连接部往往因承担了相当于整部作品展开中段的功能而成为一种特殊形态的连接性结构。

相对于那些不具有展开功能的连接性结构而言,具有展开功能的连接性结构的结构规模也更为长大,往往具有与其两端的基本结构同样的规模,有时甚至大大超过其前面基本结构的规模,并同样具有展开性结构的分段展开结构特征。在贝多芬以及许多浪漫派作曲家创作的音乐作品中,由于作曲家强调音乐作品中各个结构部位的展开功能而导致连接性结构的展开功能被强化,其结构规模也被扩大。甚至在某些作品中,这种对展开功能的过多强调直接造成了连接结构形态的异化。

展开意味着新因素的产生,具有展开功能的连接性结构通常也会引入新的因素并因此具有一定的对比功能。有时也会在具有展开功能的连接性结构与前段之间增加一个过渡性片段来实现结构段落之间更好的融合。调性音乐作品中,由于音调在音乐表现上的重要功能,具有某种亲缘关系的音调往往成为作品最为重要的结构力要素。因此,针对连接性结构与其前面段落之间音调关系的考察也成为本书界定连接性结构功能特点的重要指标。

具有展开功能的连接性结构,其展开的音调材料通常来源于

前段,运用前段的主题音调素材进行展开,并在展开过程中逐渐引入对比要素。具有展开功能的连接性结构按照其展开材料来源以及功能侧重的不同通常可分为融合展开功能型连接和对比展开功能型连接两大类。融合展开功能型连接往往以同质音调的方式承前,其展开的材料通常主要来自前段,主要强调其融合功能。对比展开功能型连接则主要以相异音调的方式承前,从而具有显而易见的对比功能。

例7:斯克里亚宾《第一钢琴奏鸣曲》Op.6 No.1 第一乐章

这是一个具有融合展开型功能的复合功能型连接的范例。f小调的主部主题内部是一个重复二分性特征的转调结构。该主题首先在第4小节不完满终止于主调,紧接着的扩展将该片段转调结束于第8小节的C大调。随后的连接承接了前段主题的首部音调材料,并在高音声部以变化模进的方式展开。按照其展开材料的不同,该连接大致可分为两个展开阶段:

第一展开段(第8—16小节)为承前展开阶段。内部结构为变化重复的二分性关系(2+6),第一部分承接了前段主题首部的音调材料,同时对织体和调性进行了变化处理;第二部分则主要表现为第一部分两小节的模进和展衍。

【谱例 7-1】

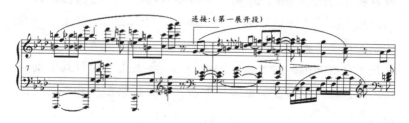

第二展开段(第17—21小节)为展开导出阶段,内部同样表现

为两个变化重复的部分。其中的第二部分在第 20 小节通过连续下行的分解音型直接导出了副题呈示。与此同时，在第 21 小节最后一拍低音声部出现的♭B 音，似乎为随后的副题做了调性预示。第 21 小节进入的是建立在♭E 大调上的副题呈示。

【谱例 7－2】

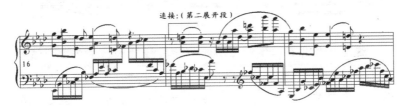

该连接的整体结构长度为 13 个小节，其规模已经大大超过了其前面呈示性结构的规模（8 个小节）。此外，整个连接以前面呈示过的主题材料为素材，并主要运用了模进、变化展衍等手法进行展开，属于典型的融合展开功能型连接。

(2) 连接的对比功能

所谓连接的对比功能，主要是指连接性结构通过某一结构要素或多重结构要素与其前面的结构段落形成"异质对比"的结构功能。在早期调性作品的连接性结构中，这种功能往往通过其与前段在主题材料、织体或者调性的对比来实现；而在古典晚期和浪漫主义时期，这种对比不仅仅体现在主题材料、织体和调性上，作曲家往往还通过速度、音色等音乐要素的变化来增强连接性结构的对比效果。

由于连接性结构与其前段的对比，既可以是调性的，也可以是音调的或者织体形态的，从而具有对比功能的连接性结构表现出更为多样的形态特征。本书将连接的对比功能按照其主要对比因素的不同分为了三种：调性对比功能、织体对比功能和音调对比功能。

例8：舒伯特《第五钢琴奏鸣曲》Op.143 第一乐章

【谱例8】

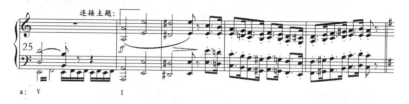

这是一个具有织体对比功能的连接性结构。主部主题浸入连接并终止于第26小节的主调a小调，随后的连接部导入阶段以承接主题首部音调和调性的方式开始。虽然承接了主题首部的音调和调性，但织体进行了八度的加厚处理，同时由于力度的突然变化（从主题呈示时的 pp 变为 ff），以及从第28小节开始的以连续附点节奏为特点的展衍，该连接与前段表现出明显的织体对比色彩。

该连接部整体结构大致可分为两部分。第一部分内部为 4+4 结构，停留于第34小节的d小调。在第51小节处引入的建立于副调属音上的具有对比性质的织体音型构成了到副题呈示的属准备。E大调的副题于第62小节处呈示。

(3) 连接的呈示功能

在调性音乐作品中，所谓的呈示功能，通常是指主题的陈述方式。具有呈示功能的连接性结构往往有着自己的主题，具有一定的主题形象，并在织体形态上表现出一定的稳定性特征。某些具有呈示功能的连接性结构由于调性的稳定性和调性转换的阶段性，从而在整体结构上有表现出一定重复或变化重复结构特征的可能性。由于连接性结构过渡功能的需求，具有呈示功能的连接性结构内部往往通过对其呈示的主题以离调模进或者主题变化展衍的方式进行结构间的转换和过渡，常常是主题呈示的尾部进行

一定的展衍,并逐渐演化过渡成为后段主题呈示的准备阶段。当然,主题尾部也可以通过终止于副题的调性或进关系调,从而完成其"承前启后"的结构功能①。

在以主题为作品核心乐思呈示方式的调性音乐作品中,按照连接性结构所呈示的组织材料与前段呈示性结构材料之间关系的不同,具有呈示功能的连接性结构大致可分为**对比主题呈示**和**派生主题呈示**两大类。

此外,具有呈示功能的连接性结构,尤其是具有对比呈示功能的连接性结构,由于自身具有一定的独立性和完整性,此类连接性结构的两端常常也需要借助单一功能的装饰性连接来实现其承前功能和导出功能,以使其与前(后)段落更紧密地融合在一起,从而顺利实现其融合过渡的连接功能。

例9:舒伯特《第六钢琴奏鸣曲》Op.147 第一乐章

这是一个具有派生主题呈示功能的连接性结构。主部主题完全终止于第 8 小节,连接部承前阶段的装饰性连接以主题音调补充的形式开始。

【谱例 9-1】

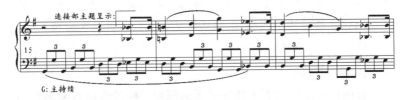

① 例如贝多芬《第八钢琴奏鸣曲》Op.13 第三乐章(第 18—25 小节),内部为 4+4 的变化重复的二分性结构,第一部分结束于 F 大调,第二部分终止于副调 E 大调。

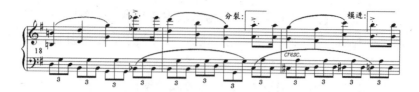

建立在 g 小调上的连接部主题在对比三连音伴奏织体的衬托下于第 15 小节开始呈示,该主题继续了主部主题首部音调的节奏特征,第一次呈示后紧接着在第 17 小节进行了原形重复,随后以分裂模进的方式离调,在第 25 小节处开始了副调的属持续。

【谱例 9-2】

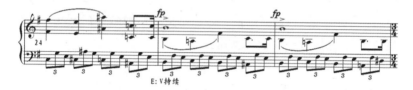

从第 27 小节起,伴随着调号的改变,开始了建立在副调主持续音上的准备段落。该连接的导出功能采取了主调准备的方式。经过一个简短的 E 大调属七和弦,建立在 E 大调上的副题呈示在第 30 小节进入。整个连接部织体样式统一,主题音调明确,具有明显的呈示性结构形态特点。它通过主题重复呈示后的连续分裂模进把调性转移到了副调,从而实现了该连接的调性导出功能。

(二)连接性结构的形态概述

1. 装饰性连接

装饰性连接在形态上往往表现为简单的经过性质等装饰性形式,是一种功能较单一、结构短小的连接性结构。装饰性连接的规模一般都比较短小,因此其独立性较差。一般情况下,装饰性连接的规模均小于其两端基本结构的规模。如果其规模等于或者略大于其两端基本结构的规模,则应该视其为结构的扩展现象并可能

具有一定的展开功能。

装饰性连接的形态表现较为多样。与功能型连接所具有的"分阶段过渡"方式不同,在很多时候,装饰性连接通常不具有明显的分段特征,而是以直接先现后段特征要素的方式来实现其结构间的过渡功能。此外,装饰性连接往往不承担具有明显的展开、对比或者呈示等"非连接性质"的结构功能。同时,装饰性连接更多存在于较简单的音乐结构或较低级的结构层次中。

在许多作品中,装饰性连接还常常作为一种次级结构,并与功能型连接共同作用来完成结构整体的连接过渡功能。在某些功能型连接中,其承前阶段和导出阶段常常也都会通过装饰性连接来辅助完成其承前功能和导出功能。例如在某些具有呈示功能或者对比功能的功能型连接中,往往会出现由于该连接结构自身独立性的增强,从而导致其连接过渡功能减弱的情况。因此在其承前阶段或者导出阶段通常都需要一个具有单一融合功能的连接性结构来实现其承前功能或者准备导出功能,进而促成结构之间的顺利过渡。

参照功能型连接的形态表现,本书将装饰性连接分为两种类型来讨论。

第一种是由经过性质的音乐片段构成、独立完成融合过渡功能的装饰性连接。

这是装饰性连接比较常见的一种结构形态。装饰性连接的结构规模通常短小,其结构组成既可能是单个音符,也可能是单个和弦[①];

① 贝多芬《第五钢琴奏鸣曲》第二乐章(乐谱第 45 小节)是由单个和弦构成的连接性结构(前段完全终止于属调♭E 大调,在休止一拍半后,突然出现的主调♭A 大调属和弦,为随后的主题主调再现做了调性准备);贝多芬《第十钢琴奏鸣曲》第三乐章,第一插部停留在第 38 小节的 a 小调,随后突然出现的两次主调属七和弦,在经过一个小节的休止之后,主题的第一次主调再现在第 42 小节进入。

既可能表现为由若干音符组成的旋律线条,也可能表现为由若干和弦续进构成的结构片段或者一个经过性质的织体音型片段①等。在装饰性连接中,力度或者速度的辅助连接功能尤为重要。在许多作品中,装饰性连接往往会同时配合着力度、速度等相应结构要素的变化来共同完成其连接过渡功能。

例10:J.S.巴赫《平均律钢琴曲》第一册 No.18②

【谱例10】

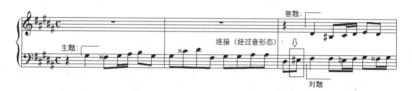

传统赋格曲中主题到答题之间的小尾声是装饰性连接的一个重要表现形态之一。在该作品中,主题与答题之间的装饰性连接表现为第三小节的过渡音♯E。首先呈示的主题是一个转调结构的乐句,开始是♯g小调,结束于♯d小调的主音。随后是一个具有经过性质的♯E音,它承担了对题起始音♯F音的临时导

① 贝多芬《第二十五钢琴奏鸣曲》第一乐章(第12—23小节)是由连续和弦琶音组成的经过性质片段。

② 相关范例还可见于巴赫《平均律钢琴曲集》(上册第18首)赋格曲的第5小节中,通过一个低音声部的♯F音完成了答题与主题呈示之间的过渡;D.斯卡拉蒂《第二十五钢琴奏鸣曲》(第一卷 K.103,L.233)中,G大调的主题呈示完全终止于第7小节的主调,随后的装饰性连接由两个小节组成,第一小节继续了主题的音调形态和调性,第二小节向副调离调,并最后停留于副调属和声,D大调的副题呈示在第9小节进入;J.C.巴赫《♭E大调钢琴奏鸣曲》Op.V No.4 第一乐章(第16小节),♭E大调的主题呈示开放终止于属和声,随后规模短小的装饰性连接在高音声部通过♮A音预示了副题的调性,低音声部则通过最后的F音把音乐导向第17小节副题的♭B大调呈示。

音的角色,音乐通过这个#E音顺利实现了主题到答题音调之间的平稳过渡。

例11:库劳《小奏鸣曲》Op.20 No.1 第三乐章
【谱例11】

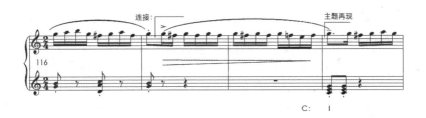

作品整体为回旋曲式。第三插部完全终止于第117小节的G大调。随后出现的装饰性连接在音调上表现为不断重复的G→#F音(预示了后面即将再现的主部主题的小二度音调特征),在调性表现为主部调性的属和声持续,形成到主部再现的调性准备。在第118小节第二拍,#F音被还原成了F音,该连接在这里完全呈现出C调的调性特征,从而顺利实现了到C大调主题再现的调性准备。

例12:车尔尼《简易钢琴练习曲》Op.139 No.77
【谱例12】

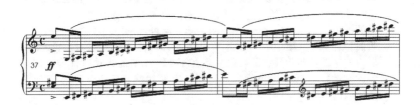

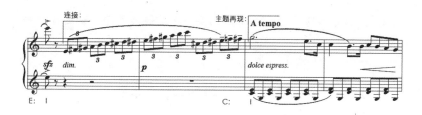

上例中的这段连接虽然只包含了 21 个音符,却向我们清楚展示了装饰性连接的功能实现过程:作品的中段结束于第 39 小节的 E 大调。随后的装饰性连接表现为一串连续上行的三连音音型。虽然音列开始的三个音符 E—#F—#G 仍然表现为前段调性 E 大调的音阶特点,但随之而来的半音阶开始了对 E 调调性特征的冲淡。从该连接的第六个音符 C 音开始,相邻音符之间几乎都呈半音进行,E 大调的调性特征已经被完全淡化。随着旋律逐渐上行,力度渐弱,最后出现的 #F 音以临时导音的角色把音乐导向了后段主题起始音所在音区的 G 音,随后开始的是主题的 C 大调再现。

例 13:贝多芬《第二十五钢琴奏鸣曲》Op.79 第三乐章①

【谱例 13】

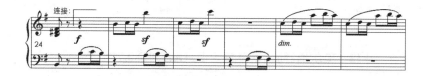

① 相关范例可见于:贝多芬《第二十四钢琴奏鸣曲》第二乐章(第 22—31 小节),从第 22 小节开始的连接表现为前段补充片段音型的变体,通过连续的模进把音乐导向第 32 小节的主题主调再现;贝多芬《第十一钢琴奏鸣曲》第四乐章(第 103—112 小节),从第 103 小节开始的连接直接先现后段的主题音调并预示了后段主题在第 112 小节的再现;德彪西《被淹没的教堂》(第 68—71 小节),从第 68 小节开始的连接在第 70 小节先现了后段的织体音型,后段的呈示在第 72 小节进入。

第一章 连接的概念及其一般表现 051

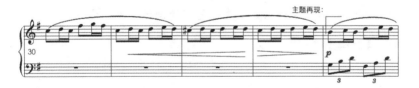

在谱例13中,从第24小节第二拍开始的装饰性连接直接表现为具有明显后段主题音型特征的经过性片段,即通过在高低音两个声部分别不断重复后段即将出现的主题特征音型的手法对再现主题进行了预示。从第29小节开始,高音声部在音高材料上表现为连续重复具有主题音调特征的"前八后十六"音型,和声上则表现为围绕后调属音D音的和声持续,对副调的调性特征进行了预示(G)。

该连接的结构位置处于两个相同的主题旋律之间,为了使第35小节的主题再现具有一定的新意,该连接在织体上采用了与前后段多声部织体均呈对比关系的单声部织体形态,从而赋予了该片段一定的对比功能。

装饰性连接也往往表现出以经过性质的和弦为主要特点。经过性质的和弦既可能是单个和弦的持续,也可能是多个和弦的续进;和弦的形态既可能是柱式的,也可能是音型化的,这种装饰性连接在传统的调性作品中也常常表现为前段主题呈示的补充或扩展等。

例14:莫扎特《第14b钢琴奏鸣曲》K.457 第三乐章①

主题呈示为二部性结构,重复后的主题完全终止于第44小节的主调c小调。在两拍的短暂休止之后,突然插入的后段属七和

① 相关范例还可见于:贝多芬《第十钢琴奏鸣曲》第三乐章(第39—40小节),第一插部结束于第38小节的a小调,随后的单一功能型连接表现为在第39、40小节对比出现的两个主调的属和声,预示了后段的调性。在经过第41小节的休止后,G大调的主部第一次主调再现在第42小节进入。

弦承担了从第一主题到第二主题之间的调性过渡功能。

【谱例 14】

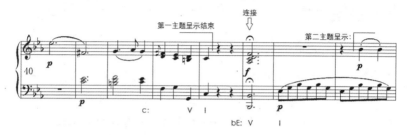

在第 45 小节出现的 bE 大调属七和弦为后段主题的呈示做了调性准备。第 46 小节是第二主题伴奏织体的先现，第二主题呈示则在第 47 小节进入。

例 15：C.P.E.巴赫《bE 大调钢琴奏鸣曲》Wq.65/28 H.78[①] 第二乐章

该例中，中段终止于第 11 小节的 bB 大调。随后的装饰性连接表现为连续分解形式的和声续进，并在第 12 小节第 4 拍导出了后段调性 g 小调的属和弦，为随后主题的 g 小调再现进行调性准备。主题的原调再现在第 13 小节处进入。

【谱例 15】

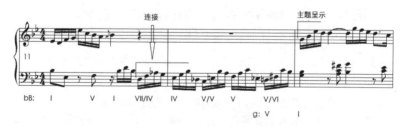

① 谱例选自 C.P.E.Bach *Klaviersonaten Auswahl*（Band II）第 13 首，由 Fingersatz Von Klaus Borner 选编。

例16：舒伯特《第六钢琴奏鸣曲》Op.147 第四乐章

主部主题为带再现的三部性结构（a—b—a¹），最后完全终止于第46小节的主调B大调。随后经过性质的装饰性连接表现为继续前段主题尾部特征音调进行的扩展。

【谱例16】

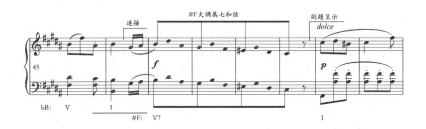

该连接在前景上表现为连续下三度的模进，但其连接功能则是通过隐伏的下行属和声分解来完成的。音乐在第50小节处停留于副调的属音，建立在#F大调上的副题呈示于第51小节进入。

例17：贝多芬《第七钢琴奏鸣曲》Op.10 No.3 第一乐章

【谱例17-1】

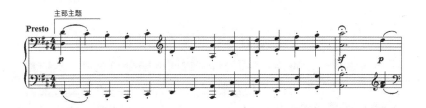

主部主题完全终止于第16小节的主调D大调，紧接着的装饰性连接表现为一个6小节的过渡性片段。

【谱例17-2】

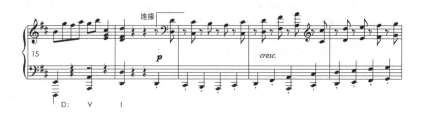

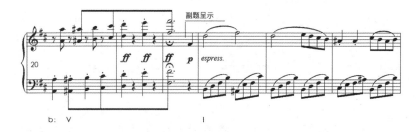

该连接部承接了前段主题的调性以及音调的基本形态特征，仿佛是对主题展开的一次补充，但是通过八度加厚以及出音点节拍位的变化（主题的出音点为节拍的强位，这里改变为弱位），使其具有了一定的对比色彩。该连接于第22小节停留在副题起始调性b小调的属音#F音上，为副题的呈示进行调性准备。建立在b小调上的副题呈示始于第22小节的第4拍。

第二种是与功能型连接共同作用并完成融合过渡功能的装饰性连接。

前文已经述及，装饰性连接还常常作为次级结构，与功能型连接组成一个整体，从而完成结构间的融合与过渡。这时的装饰性连接在承担整个连接性结构的承前功能和导出功能时主要表现为两种功能实现方式：一是作为功能型连接的承前阶段而存在；二是作为功能型连接的导出阶段并为后段的呈示做准备。

例18：海顿《第四十九钢琴奏鸣曲》Hob.XVI/36 第一乐章

#c 小调的主题呈示完全终止于第 6 小节的主调，随后出现的装饰性连接表现为以连续附点节奏以及两条隐伏的平行三度下行级进线条为特征。该装饰性连接承担了主题呈示与连接部之间的过渡功能。

【谱例 18】

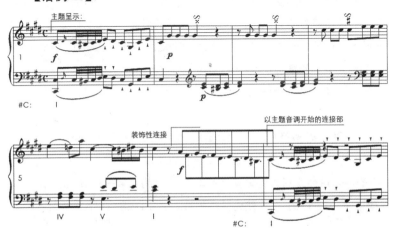

该装饰性连接中的两条平行下行级进线条最后交汇于连接部的起始音#C音，从而顺利实现了从主题呈示结束的#C^2音到以主题音调在#C^1音上重新开始的连接部旋律音调之间的音区的融合。同样建立在#c小调上的连接部音调在第 7 小节进入。

例19：舒伯特《第六钢琴奏鸣曲》Op.147 第一乐章

【谱例 19】

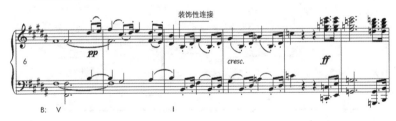

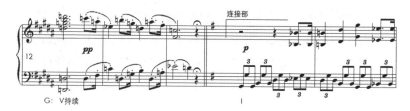

在谱例19中,主部主题完全终止于第8小节。随后的装饰性连接再现了主题的首部音调,表现为前段主题的补充,并在织体音型布局上表现出2+2+2的再现三分性结构。该装饰性连接从第12小节开始,表现为g小调的属持续,在第15小节把音乐导向了连接部主题的g小调呈示,实现了前段的呈示性结构到连接部主题呈示之间的过渡功能。

例20:贝多芬《第三钢琴奏鸣曲》Op.2 No.3 第一乐章

从第13小节开始的具有对比功能的连接部由对比的两个部分组成(两个部分内部分别为变化重复的二分性结构),第一部分巩固前调,并转调至后调。谱例20为该连接部的第二部分,从第21小节开始。

【谱例20】

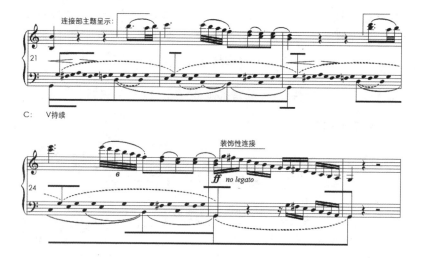

连接部的第二部分建立在后调的主持续音上，是一个具有主题呈示功能"持续音"型连接，内部为变化重复的二分性结构。连接部的主题呈示在第 25 小节结束，随后具有导出功能的装饰性连接表现为 G 大调的音阶下行级进进行，结构上具有连接部主题呈示扩展的意味。该装饰性连接在第 26 小节处停留于后调的主音 G 音，g 小调的副题呈示在第 27 小节进入。

2. 功能型连接

相对于简单形态的装饰性连接而言，功能型连接的结构规模通常会更为长大，并在结构上往往表现出分阶段划分的段分性形态特点。

通常情况下，功能型连接为了顺利完成其承前功能和导出功能，其结构上可明显分为三个阶段：承前阶段、转换阶段、导出阶段。功能型连接常常与装饰性连接结合在一起来共同完成结构间的过渡转换功能。此外，具有功能型连接特点的连接性结构往往由于采取了不同的承前方式和转换方式而具有更为复杂的结构功能。例如采取对比的承前方式会使得该连接具有对比的结构功能；而采用展开的转换方式又会赋予该连接以一定的展开功能等。正因为如此，相对于装饰性连接而言，许多具有段分形态特点的功能型连接不仅具有复合的结构功能，通常也更多存在于较高级的结构或结构层次之间，因此，功能型连接也是本书的主要研究对象。

例 21：贝多芬《第十六钢琴奏鸣曲》Op.31 No.1 第一乐章

主题呈示完全终止于第 30 小节的主调 G 大调。紧接的具有对比功能的装饰性连接开放停留于第 45 小节的主调属和声。随后进入的功能型连接以主题原形再现的方式开始。

【谱例 21】

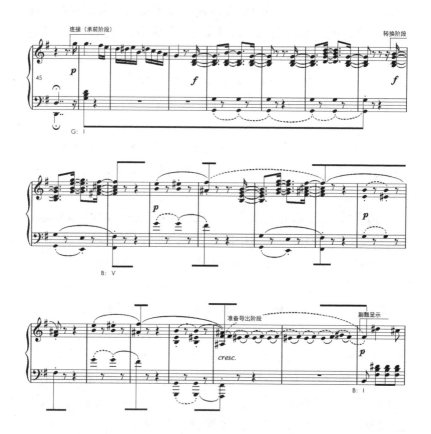

该例展示了一个具有主题呈示功能的功能型连接的典型形态。从第 46 小节开始的连接表现出明显的分段划分的形态特征。其内部结构可分为三个阶段：阶段 I（第 46—52 小节）为承前阶段，调性以前调 G 大调为主，建立在前调的主持续音上，采用了主题原形再现的多重承前方式，表现为主题音调的再现，并在第 53 小节导出了副调的属和声。阶段 II（第 52—63 小节）为转换阶段，音调材料上表现为基于前面主题材料的扩展，和弦进行上则通过

连续的邻音对后调的属音进行延长,表现为对后调属和声(F)的强调。阶段 III(第 64—65 小节)为导出阶段,具装饰性连接的形态特点,通过建立在后调属持续音上的一个短小过渡,导出了建立在 B 大调副题的随后呈示。

3. "持续音"型连接

对于持续音,桑桐给出的定义是:"在多声部音乐中,某一音在和声进行时持续保持在同一声部,即构成持续音。……(持续音)通常发生在低音部;也可发生于其他声部。"①通常,持续音表现为一种织体状态,它配合着音乐的表现需要可以出现在作品的任何结构位置。然而,当这样的持续音片段具有了连接性质的功能时,我们就称这种形态的连接为"持续音"型连接。"持续音"型连接作为一种特殊的连接性结构,广泛存在于调性作品中。例如我们熟悉的"属持续音"型连接——一种为主调段落的出现承担调性准备功能的连接性结构,就是这种连接性结构的典型②。所谓"持续音"型连接,通常是指一个建立在具有一定功能和声意义的和弦持续音上的,具有连接功能的音乐片段,这是"持续音"型连接最重要的形态特征。此外,该和弦音的持续既

① 相关叙述见桑桐:《和声学教程》,上海音乐出版社 2001 年版,第 249 页。
② 由于在调性作品中,属和弦是最具主音倾向性的和弦,因此,先现后调的属和声往往成为制造期待主题出现的重要手段,"属持续音"型连接因而成为我们最熟悉的一种"持续音"型连接形式。在传统的调性作品中,连接性结构往往最后也都是通过结束于后调属和声的方式来为后段的呈示做调性准备的。在奏鸣曲式中,展开部结束后到再现部之间常常会出现的"属持续音"型连接也就是这种连接性结构的一个典型范例。"展开部的最后一个阶段是要走向再现部,为奏鸣曲式总的再现作好准备,因而这个部分被称为'准备句',它是由展开部通向再现部的'必由之路',通常出现在基本调的属和弦上(往往伴随属持续音),在调性上为再现作好准备。"见钱仁康、钱亦平:《音乐作品分析教程》,上海音乐出版社 2001 年版,第 173 页。

可能是不间断的持续,也可能是间断的持续。所谓间断的持续,是指在该和弦音的持续过程中,在不影响该和弦结构功能的前提下,不时插入其他具有装饰性质的和弦,通过这些和弦对该和弦音进行加花装饰。

在音乐结构中,"持续音"型连接作为一种连接性结构,同样具备连接性结构所具有的形态和功能特征。例如,"持续音"型连接也常常位于具有一定确切意义的结构段落之间,具有"中间性"的结构位置以及"过渡性"的功能特点等。另外,"持续音"型连接的功能也存在着多样化的可能性,规模短小的"持续音"型连接往往具有与装饰性连接同类的结构功能,而有的"持续音"型连接则可能具有一定的对比功能,甚至还具有一定主题呈示的意义。同样,当规模长大的"持续音"型连接甚至通过对前段材料的展开形成高潮,这时的"持续音"型连接则具有了展开功能型连接的某些形态特点。

根据功能的不同,本书把"持续音"型连接大致分为单一功能"持续音"型连接和复合功能"持续音"型连接两大类,把单一功能"持续音"型连接分为"属持续音"型连接和"非属持续音"型连接两种类型加以考察,并将复合功能"持续音"型连接分为呈示功能"持续音"型连接、展开功能"持续音"型连接性和对比功能"持续音"型连接三种类型。

(1) 单一功能"持续音"型连接

单一功能"持续音"型连接指该连接性结构在功能上既具有单一功能型连接的功能特征,在形态上又表现为以持续音为主要结构形态特点。这种"持续音"型连接一般存在于一些简单音乐结构或者较低结构层次中。在早期的奏鸣曲式结构或小型奏鸣曲中,我们都可以见到大量这种类型的"持续音"型连接。

第一章　连接的概念及其一般表现

例 22：库劳《小奏鸣曲》Op.20 No.1① 第一乐章

【谱例 22】

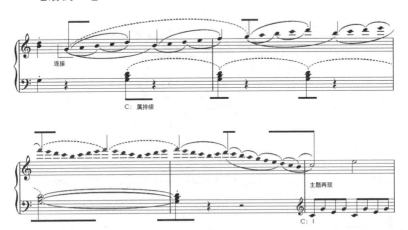

这是一个典型的具有单一功能的"持续音"型连接。该作品的展开中段结束于第 42 小节（谱例始于第 46 小节），然后是四个小节的扩充把中段停留在第 46 小节的属和声上。随后开始的"持续音"型连接建立在后段属持续音上，并在其高音声部承接了前段尾部低音声部的旋律音调。该属和声（G 和弦）持续为主部主题的主调再现做好了调性的准备。C 大调的主部主题再现于第 50 小节。

① 相关范例还可见于：柴可夫斯基《第六交响曲》谐谑曲乐章。该作品的副题为带再现的三部性结构。从第 255 小节起是副题的中段部分的再现，中段再现时尾部进行了扩展，从第 274 小节起是一个建立在主调 G 大调下属音 C 音上的"持续音"连接。整个弦乐乐队的低音声部持续着 C 音，而内声部的铜管声部和木管声部则以交替呈示的方式不断重复着后段（副题第三部分）主题的特征音调，预示了随后再现副部主题的音调特征。在第 282 小节，通过最后 4 个十六分音符 D→♯D→E→♯F 的过渡，建立在主调 G 大调上的进行曲风格的主题以乐队全奏方式的陈述在第 283 小节进入。

例 23：莫扎特《c 小调幻想曲》K.475

【谱例 23】

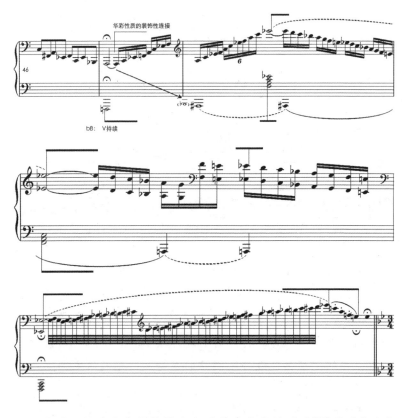

 这是一段建立在属持续音上的带有华彩性质的"持续音"型连接[1]。作品第一部分的速度为 Adagio，紧接着的一个快板速度的中段终止在第 47 小节的 F 音，随后的装饰性连接表现为一段建立

[1] 桑桐在谈论属持续音时指出："属持续音具有属功能的意义，它使音乐保持不稳定与开放性的效果，并有倾向于主和弦的要求。因此，属持续音主要应用于需要加强导向主和弦的出现以及延伸属功能的地位。"见桑桐：《和声学教程》，上海音乐出版社 2001 年版，第 252 页。

在后调属音 F 音持续上的华彩性质的经过句。该"持续音"型连接在第 48 小节通过等音关系引入了副调的主音♯A(♯A=♭B)，并在第 89 小节处把音乐最后导向调性为♭B 大调的段落。①

（2）复合功能"持续音"型连接

复合功能"持续音"型连接是单一功能"持续音"型连接功能复杂化的结果。具有复合功能的"持续音"型连接不仅在功能上具有融合过渡的连接功能，还具有对比、呈示或展开等"非连接"性质功能。在古典时代晚期，尤其在贝多芬时代以后的作曲家创作的作品中，"持续音"型连接的功能越来越复杂，"持续音"型连接在被赋予对比功能和呈示功能的同时，其结构规模也被扩大，甚至出现了具有展开型功能特点的复合功能"持续音"型连接。②

例 24：C.P.E.巴赫《♭E 大调钢琴奏鸣曲》Wq.65/28 H.78 第一乐章③

这是一个具有主题呈示功能的"持续音"型连接。作品为♭E

① 相关范例还可见于：贝多芬《第十六钢琴奏鸣曲》(Op.31 No.1)第二乐章第 26、90 小节，分别是两个建立在主调属和声上具有华彩性质的持续音型连接。以华彩段来承担连接性结构功能的现象在肖邦、李斯特的作品中更加普遍。而原意为华彩段的"cadenze"后来也意指"肖邦、李斯特等作品中起衔接作用的、经过性的、装饰性乐句或乐段"。见《外国音乐表演用语词典》，人民音乐出版社 1994 年版，第 46 页。

② 必须再次强调的是：这里将连接的结构功能分为呈示、对比和展开三种来论述，只是为了便于集中考察这三种结构思维在音乐结构中的具体体现。因为伴随着音乐创作技术的发展，以及音乐审美趣味的演变，音乐结构的功能也逐渐由早期的单一功能向多重复合功能转化。这种情况在浪漫主义时期以后尤其明显。音乐结构的功能日益复杂化，导致很多时候，呈示功能的段落往往也具有一定的展开功能，而具有对比功能的连接段落同样也可能具有一定的主题呈示意义等。

③ 该谱例选自由 Fingersatz Von Klaus Borner 选编的 C. P. E. Bach *Klaviersonaten Auswahl*（Band II）第 13 首。

大调,采用奏鸣曲式写作。展开性中段终止于第 87 小节的重属音 F 上,随后是一个到主题再现的"属持续音"型连接。

【谱例 24】

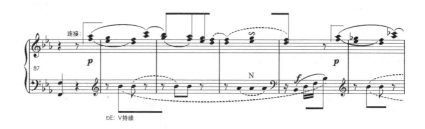

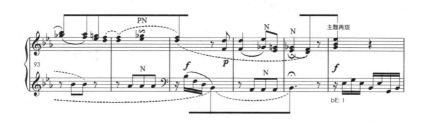

在上面这个"持续音"型连接中,低音区围绕着后调的属音♭B 的持续进行着一系列的装饰,旋律声部则是一条与前段呈对比性质的、以平行三度音程为外显特征、隐含以♭B 音为起始音的下行级进线条(终点为 F 音)为特点的主题呈示。该主题在第 92 小节被变化重复(主要线条被从♭B 延长至♭E——即主题再现的起始音),使得整个"属持续音"型连接段表现出呈示性结构所具有的变化重复的二分性特点。连接的准备段最后在第 97 小节处停留于主调♭E 大调的属和弦,随后是对比主题主调♭E 大调的再现。该"持续音"型连接不仅在规模上有了很大的扩展,而且具有较明显的主题呈示功能。

第一章 连接的概念及其一般表现

例 25：贝多芬《第一钢琴奏鸣曲》Op.2 No.1 第四乐章

这同样是一个具有主题呈示功能的"持续音"型连接①。建立在 f 小调上的主部主题是一个内部为对比二分性结构的转调片段[A(2+2), B(4+4)]，于第 13 小节侵入连接并转调终止于 G 大调。从第 13 小节开始的"持续音"型连接建立在 G 持续音上，似乎是主题的又一次移调呈示，但持续的 G 音意味着表明到副题之间的连接已经开始。

【谱例 25】

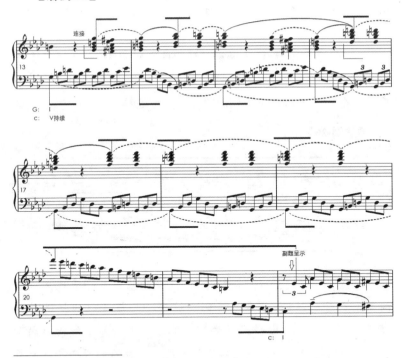

① 相关范例还可见于：贝多芬《第三钢琴奏鸣曲》第一乐章（第 21—26 小节），具有稳定形态特征的伴奏织体，以及其内部的变化重复的二分性结构（2+2+1 过渡），使其具有一定的主题呈示功能。该段落建立在 G 大调的 G 持续音上，随后是第一副题在第 27 小节的 g 小调呈示。

建立在稳定三连音分解音型上的音调是主题材料的移调呈示,其以c小调属持续为特点的基础低音,以及高音声部以c小调属和声分解形态存在的骨干音线条,使得该连接呈现出"持续音"型连接的典型形态。而其内部变化重复的二分性结构特征则使得该连接具有一定的主题呈示意义。在第20小节处,以 ff 力度突然出现的一段从高音区快速下行的级进音阶片段最后侵入第22小节,将高音线条的骨干音F解决到低音区的C音,从而实现了该连接的导出功能。随后的副题呈示中仍然贯穿的三连音音型无疑增强了作品总体结构的统一性。

例26:J.C.巴赫《G大调钢琴奏鸣曲》Op.XVII No.4 第二乐章

建立在G大调上的主题呈示结束于第13小节的属和弦。随后是一个具有织体对比功能的"持续音"型连接。

【谱例26】

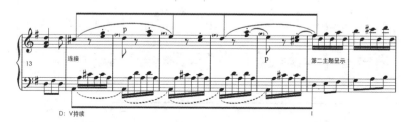

从第14小节开始的"持续音"型连接的基础低音表现为以副调属音A音的持续,基本线条则通过两个三度音程的模进进行(即#C—D—E,D—E—#F,见谱例26),把上方的基本线条导向了第二主题的起始音#F。该连接段落承接了主题的十六分音符的节奏律动。它将十六分音符律动的声部从主题中的高音声部转移到了低音声部,伴随其高音声部的短促音型,使得该连接具有明显的织体对比色彩。

第一章　连接的概念及其一般表现

总体来看,虽然该连接段落的规模仅为 5 个小节,却具有重要的对比意义。这在一定程度上也是由于主题和副题在音乐形象上的对比不明显,音乐整体结构逻辑的需要①。

例 27：贝多芬《第二钢琴奏鸣曲》Op.2 No.2 第一乐章

这是一个具有展开功能的"持续音"型连接②。展开部在第 202 小节到达主调的属和声上,随后是一段建立在属持续音上具有明显展开性质的"持续音"型连接,为主题的再现做准备。

【谱例 27】

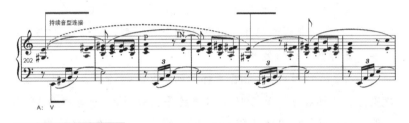

① 相关范例还可见于:贝多芬《第十六钢琴奏鸣曲》(Op.31 No.1)第二乐章(第 53—64 小节),属于音调、织体对比功能持续音型连接。插部在第 53 小节到达主调的属和声,随后的属持续段落无论在音调还是织体形态方面都与前段形成明显对比。主题主调 C 大调再现于第 65 小节;贝多芬《第十六钢琴奏鸣曲》(Op.31 No.1)第一乐章(第 30—45 小节),主题呈示侵入连接,完全终止于第 30 小节的主调 G 大调,随后是一个具有音调、织体对比功能的持续音型连接,其中第 31—38 小节为属、主交替持续,从第 39 小节开始为主调的属持续,为连接部主题的主调出现进行调性准备,第 46 小节开始的功能型连接以主题原调再现的方式开始。贝多芬《第十五钢琴奏鸣曲》第四乐章(第 101—113 小节),从第 101 小节开始的建立在主调属音 A 音上的"持续音"型连接段落为主题在第 114 小节的主调再现作了调性准备。其连续十六分音符节奏律动的织体形态使其具有明显的织体对比功能。
② 相关范例还可见于:李斯特《b 小调钢琴奏鸣曲》(第 555—599 小节),在该作品的再现部中,一个建立在主调属音 F 持续音上的具有展开功能的过渡段落(第 569—599 小节),承担了具有对比呈示功能的连接性结构与副题再现之间的融合过渡。

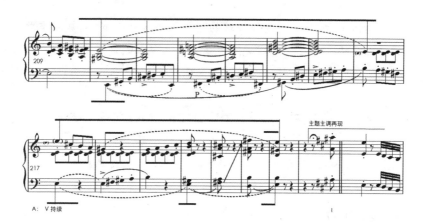

该连接结构规模为23个小节,低音声部不断反复着主题开始的音调,高音声部则运用了主题尾部的节奏音型,并以两小节为一个单位进行重复式的展开。

从第210小节开始,低音声部开始重复主题的节奏音型,并进行展衍。从第220小节开始是连接的导出阶段,音乐在这里到达主调的属和弦。第224小节进入的是A大调主题的引子再现。

第三节　连接的历史演变

曲式的产生,是"生活现象的反映"。"曲式的发展,反映着人类对自然界和社会现象认识的发展。"[1]音乐结构形式的发展在某种程度上也反映了不同历史时期人们在美学、哲学甚至数学等领

[1] 钱亦平、王丹丹:《西方音乐体裁及形式的演进》,上海音乐学院出版社2003年版,第7页。

域所取得的成就①。随着数学的发展,由于其高度抽象性和严密逻辑性体现了丰富的哲学内涵,所以数学同样也影响了艺术创作。例如在雅各布·奥布雷赫特(Jacob Obrecht)创作的弥撒曲中,就已经表现出了"结构复杂,技法多样,还体现出富于逻辑性的数值体系"②。

正如不同时代盛行的某种音乐结构思维必然反映不同时代的美学和哲学思想一样,连接性结构作为"渐变性思维"的产物,其演变和异化也反映了人们对世界认识不断深化的过程。同时,连接性结构作为一种音乐的结构形态和一种结构思维方式,其历史的演变过程也反映了人类音乐创作思维发展的一个侧面。

一、早期音乐结构中的连接因素

中世纪的前期和盛期音乐曲式总体特点是:"与古单声歌词相结合的音乐曲式。"表现为两种主要的曲式类型,即"贯穿式和迭句式"③。由于在早期的音乐作品中,音和文字的结合使文字的意义和逻辑性代替了音符进行的意义和逻辑,因此,那时的音乐结构几乎完全依赖于歌词而存在。

关于早期的连接,我们知道在中世纪的"叙事尚松"会在诗行

① 关于这一点,黎翁·斯坦在其著作《音乐的结构与风格》中谈道:"音乐形式并不在一个特殊的时间上,不是偶然的或巧合的出现与发展,而是在自然之上,是音乐的与音乐以外二者相伴而形成力量的产品。在这些力量之中,历史的与风格的因素,是形式的出现、具体化、与修饰的基本决定因素","调性的建立与万有引力的发现,大约在相同的时代发生而绝不是偶然的事"(牛顿的万有引力理论出版于 1689 年,而拉莫的和声论文发表于 1722 年)。具体请见 Leon Stein: *Structure & Style*, Summy-Birchard Inc. 1979, p.248。
② 钱亦平、王丹丹:《西方音乐体裁及形式的演进》,上海音乐学院出版社 2003 年版,第 179 页。
③ 钱亦平、王丹丹:《西方音乐体裁及形式的演进》,上海音乐学院出版社 2003 年版,第 4 页。

之间插入一点过门,以便"让歌手有机会喘息"①。我们还知道在12世纪时期的行吟诗人在演唱歌曲时,首先会用维埃勒琴(古弓弦琴和小提琴的始祖)演奏一段过门,并且"歌曲每一节的前面都有一段新的过门"等②。通过这些史实,我们已经可以初步确定,根据其所处的结构位置以及与后段的关系,那时的"过门"已经具有了某种连接的意义。

但是,最初的器乐几乎总是从属于声乐而存在的,音乐的结构在很大程度上取决于歌词的结构,独立的器乐音乐语言尚未形成,因此那时的连接也就不可能具有丰富的结构形态和复杂的结构功能。而随着器乐从声乐中逐渐分离,以及器乐语言逐渐形成,音乐音响开始形成自己独特的表述方式和被接受的习惯。

复调音乐的产生和盛行为连接性思维的发展创造了前所未有的机遇。由于复调风格对音乐进行的连绵不断的要求使得连接性思维得以在巴洛克复调音乐大师的作品中得以充分的显现,只要简单分析一下巴洛克晚期的几位音乐大师的作品,我们就可以得到一个关于巴洛克时期音乐结构中连接的结构形态和功能的大致印象。但那时的连接主要是以**单一功能型连接**为主,其规模都比较短小,往往表现为具有经过性质的音符或乐句,并没有产生具有多重功能和一定结构规模的**复合功能型连接**。而连接性结构的功能与意义的丰富和完善则是伴随着奏鸣曲式的产生和发展而逐步完善起来的。

二、连接在不同历史时期的形态与功能特征简述

在西方音乐发展史中,连接性结构经历了从**单一功能型连接**

① 保罗·亨利·朗:《西方文明中的音乐》,顾连理等译,贵州人民出版社2001年版,第70页。
② 保罗·朗多尔米:《西方音乐史》,朱少坤等译,人民音乐出版社2002年版,第20页。

到**复合功能型连接**①的逐渐发展演变的历史过程。在不同时期、不同结构规模以及不同层次的音乐结构中,连接性结构都有不同的形态表现。而在不同的历史时期,连接性结构也表现出不同的结构形态和功能意义。例如奏鸣曲式中主部主题和副部主题之间的连接部,在奏鸣曲式形成和发展的不同历史阶段,连接部都被赋予了不同的形态特点和功能侧重。

巴洛克时期,例如在 J.S.巴赫的大多数赋格曲中,为了实现主题与答题的顺利过渡而引入的经过句性质的小尾声规模短小,②有的甚至只有一个音符的规模,属于典型的**单一功能型连接**。在 C.P.E.巴赫和 J.C.巴赫的奏鸣曲中,我们看到了由于受复调音乐风格的长期影响,即使是在用主调手法创作的作品中,其音乐仍然保留了复调音乐连绵不断的形态特点,顺利实现主部主题和副部主题的融合与过渡成为连接部的主要功能。但与 J.S.巴赫赋格中的小尾声不同的是,此时的连接部已经具有一定的结构规模,并通过结构内部材料的分裂、重复、模进等发展手法,使其有了一定展开的意义。

古典主义时期,随着主调音乐的盛行、主调音乐创作技术的逐渐成熟以及奏鸣曲式的进一步完善与发展,连接性结构的功能意义受到更多的重视,功能也开始变得复杂。在海顿和莫扎特的某些奏鸣曲中,主题与副题之间的连接部往往承担了对比和融合这

① 关于单一功能型连接和复合功能型连接之间的区别在前文中已经论述。与复合功能型连接相比,单一功能型连接往往结构短小,功能单一。有时只是一个经过性质的乐句、一个持续长音或一个休止符等,几乎不具备任何独立的音乐形象和表现意义。
② 赋格曲的小尾声的作用有两种:(1) 在节拍上起补充作用(当主题是弱拍起,结束在强拍时,需要一个小尾声来补足主题的结束音和答题的开始音之间的空隙,使答题的开始与主题开始的地位相同);(2) 起调性的过渡作用(当主题结束在主调上,答题从属调上开始时,往往需要一个小尾声过渡到属调上去)。而赋格曲中的间插段则可以看作是小尾声的扩大形式。详见陈铭志:《赋格曲写作》,上海音乐出版社 1997 年版,第 49 页。

两种结构功能。但是与连接的融合功能相比,此时的音乐创作似乎更加重视其在音乐结构中的对比功能,连接部常常是为了主题之间对比的需要而被引入的。然而,随着人们的审美需求,以及审美观念、音乐创作思维和作曲技术的进一步发展,连接在音乐结构中的融合功能再次受到重视,"连接"的引入不再只是对比的需要,同时也是结构之间实现过渡的需要和整体结构完整意义的需要。因此,我们在贝多芬的许多奏鸣曲中发现,这种"融合功能"再次成为连接部的主要结构功能。这同样也体现在莫扎特的晚期作品中,连接部到副题之间属准备段的出现以及连接部整体规模的扩张反映了作曲家对连接部"融合功能"的重视。然而,就像事物的发展总是螺旋上升的那样,此时连接部的"融合功能"已经不同于 C.P.E.巴赫和 J.C.巴赫奏鸣曲式中连接部的"融合功能",它往往还承担了诸如对比、呈示甚至展开的功能。与早期普遍存在的**单一功能型连接**相比,此时的连接部已经发展成为一种多功能复合的结构体。

在浪漫派以及浪漫派晚期,连接性结构的各个功能都在被不断扩大。在舒曼、肖邦、李斯特的作品中,连接部的展开功能得到充分的挖掘;在普罗科菲耶夫、斯克里亚宾的作品中,连接的对比和展开功能被扩大。与此同时,连接性结构作为一种结构思维方式也开始渗透到作曲家对整部作品结构的控制和布局当中。在德彪西的某些作品中,由于作曲家对音乐艺术"过程性"特征的重视,通过在音乐创作中采用"主题加后续"[①]等手法来获得音响的瞬间

[①] 主题加后续,指主题在呈示完毕后,立即进行展衍、补充,或者直接跟进对比性后续并逐渐"冲淡"主题特征的一种主题构造手法(关于"冲淡"一词,可参看阿诺德·勋伯格:《作曲基本原理》,吴佩华译,上海文艺出版社 1984 年版,第 66 页)。"它增加了主题陈述段落多样性的同时,又可能成为对短句主题的'干扰''离异',从而增强音乐的非记忆性、模糊性以及对音乐标题气氛的渲染。"见陈国权:《论印象结构——德彪西的曲式思维及其结构形态》,《音乐研究》1990 年第 1 期,第 69—70 页。

印象,让连接性结构渗透到作品各个主题呈示的内部,使得作品整体结构呈现出一种"连接性"结构形态。而在20世纪以后的某些"新音乐"中,随着调性的解体,以及传统音乐审美观的被放弃,有些作曲家们在创作中甚至开始取消呈示,取消主题,取消重复,把"音乐的过程性"特点发挥到极限,认为一部音乐作品就是两段"非音乐时间"之间的连接。用这种结构思维创作出来的音乐,其结构在整体上突出表现为一种"永远都在变化"的中间状态,即过渡的状态、连接的状态。例如在大多数简约派作曲家创作的作品中,强调材料运用的简洁性,并以重复作为主要的创作手法,通过对材料采用分段渐进的方法制造一种"渐变"的音乐感受,使得作品整体表现出一种"整体性连接"的结构思维。

第二章
连接的连接性功能及其形态

承前功能与**导出功能**是连接性结构最重要的结构功能,是连接性功能的主要表现,也是我们界定连接性结构的重要依据之一。

连接性结构在其承前阶段和导出阶段通常都会通过不同音乐要素的共同作用来实现融合过渡的连接功能。严格来讲,每一种音乐表现手段都在完成结构之间的过渡功能方面具有不可忽视的重要性。除了本书中着重考察的结构要素——音调、调性和织体外,节奏、音色、音区、力度、速度等要素的相应变化都是连接性结构完成其结构功能必不可少的辅助条件。按照连接性结构在实现其承前功能和导出功能时主导结构要素的不同,本书将分别从音调、调性和织体三个方面来考察连接性结构的形态表现。

第一节 连接的承前功能及其形态

本书在针对连接性结构承前功能的研究以及其内部各结构要

素的观察中,将音调、调性和织体作为重点考察对象。按照连接性结构在实现承前功能时,其承前阶段的不同形态表现、各结构要素与其前段的不同关系,以及其实现承前功能主导要素的不同,本书主要从三个方面来对连接性结构的承前功能及其形态加以考察,即:音调承前、调性承前、织体承前。

一、音调承前

音调承前通常表现为连接性结构在其开始的承前阶段借助与前段中某些具有同质关系的音调来进行"同质导入",并以此实现其承前功能的一种连接性结构形态。由于在音乐组成的各结构要素中,尤其在传统的调性作品中,音调通常表现为一部音乐作品中最具"个性化特点"的结构要素之一,因此在连接的第一阶段采用与前段具有"同质性"关系的音调材料就成为音乐结构中不同结构单位之间最天然的连接过渡方式。音调承前形态因而成为连接性结构实现其承前功能的一种常见形态。

按照连接性结构承前阶段各结构要素的形态表现情况,以及连接在其承前阶段运用的同质性音调在前段中所处的结构位置的不同,音调承前的方式大致可分为三种类型:其一,连接的承前阶段表现为主题音调的原样再现或者变化再现。如果主题为二部性结构,连接的承前阶段则表现为再现主题第一部分的完整音调或部分音调。其二,连接的承前阶段继续了前段主题的尾部音调,并以重复、模进或者展衍等方式来实现其承前功能。如果主题为二部性结构,则采用继以主题第二部分的完整音调或部分音调的方式承前。其三,如果前段的基本结构为三部性结构,连接的承前阶段则采用将前段结构的中部音调(尤其当该中部为对比性中部时)进行原样再现或者变化再现的方式进行承前。下面分别举例说明。

（一）以再现前段音调首部的方式进行导入[①]

例 28：贝多芬《第一钢琴奏鸣曲》Op.2 No.1 第一乐章

该连接承接了前段首部的主题音调，但是调性与前段呈对比的关系（以 c 小调直接开始）。可分为明显的三个阶段：承前阶段（第 9—11 小节）、过渡（第 12—14 小节）、准备阶段（第 15—19 小节）。第 8 小节长的主部主题结束于主调 f 小调的属和弦上，随后主题首部的特征音调在第 9 小节处的低音声部改在属关系调 c 小调呈示，由此开始了连接的"音调同质"承前部分。

【谱例 28】

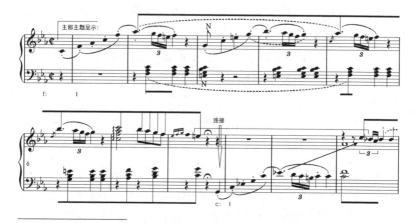

[①] 相关范例还可见于：勃拉姆斯《第四交响曲》第一乐章（第 19—56 小节），e 小调的主题呈示开放停留在第 18 小节的属和声上，随后开始的连接承接了前段主题的音调和调性，但采用了具有对比色彩的织体音型；勃拉姆斯《第一交响曲》第四乐章中的连接部（第 94—117 小节，第 109 页，承接了前段主题的首部音调，两个小节后开始展衍，该连接具有一定的展开功能，结构长度为 23 个小节）；斯克里亚宾《第五钢琴奏鸣曲》第一乐章（第 34—45 小节），连接以变化再现前段主题首部音调的方式开始承前，织体则与前段表现为对比关系；保罗·杜卡斯《钢琴奏鸣曲》第二乐章（第 19—36 小节）首部音调承前，前段的呈示主题侵入连接部并终止于主调 A 大调，紧接着的连接部承接了前段主题的首部音调，以建立在主调持续音上的方式开始了连接部的承前阶段。

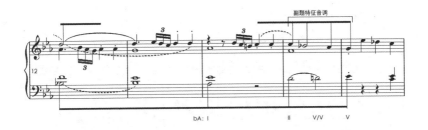

主部主题音调在连接部的承前阶段中只呈示了两小节便开始分裂融解。继续着主题尾部音调的分裂模进,在第 14 小节开始了对副题调性的预示。和声上不断重复着♭A 大调重属到属的进行,以及在第 15 小节高音声部出现的具有副题特征的下行级进旋律线条,为第 20 小节进入的副部主题呈示做了准备。

例 29:卡巴列夫斯基《第三钢琴奏鸣曲》Op.46 第一乐章

F 大调主部主题呈示侵入连接部并开放终止于第 13 小节的 C 大调和弦(即副题的主和弦)。

【谱例 29-1】

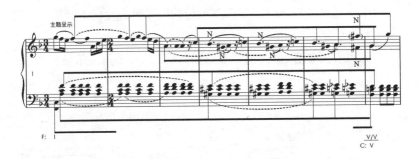

紧接着的连接部以对比的调性开始,其承前阶段表现为主部主题音调的移高五度呈示。

【谱例 29－2】

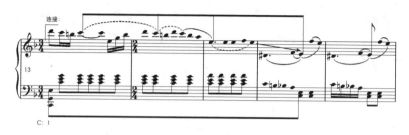

整个连接部建立在对比的副题调性上,但承接了前段首部的主题音调。该连接的结构规模长达 36 个小节,具有明显的展开功能。从第 17 小节开始是基于主题材料的展开,于第 43 小节处到达副调的属和声,建立在 C 大调上的副题呈示从第 49 小节开始。

(二)继续前段尾部的音调进行承前

如果说连接性结构以前段首部音调进行承前表现为结构上的断分性特征的话,那么这种继续以前段尾部音调进行承前的方式则更具有一种融合性色彩。它使得连接性结构更与前段表现为一个不可分割的整体,在听觉体验上亦更表现为一种渐变的感受。然而,通过大量作品的分析我们发现,出于音乐逻辑以及结构整体对比统一的需要,这种以延续前段尾部音调来进行承前的连接性结构往往会通过织体的突变来获得与前段某种程度的对比。

例 30:贝多芬《第九钢琴奏鸣曲》Op.14 No.1 第三乐章

【谱例 30】

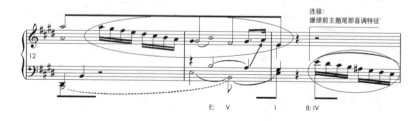

第二章 连接的连接性功能及其形态

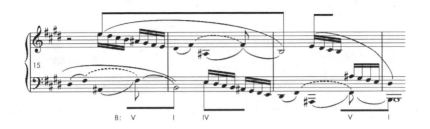

主部主题完全终止于第 14 小节的主调 E 大调,随后连接部的承前阶段表现为以继续前段主题尾部的特征音调开始(核心细胞为下行四度音程),但调性则直接建立在副题的调性 B 大调上,从而形成调性的对比。织体也由前段的旋律加伴奏的典型主调织体改变为两个声部呈八度模仿的具有复调意味的织体样式。该连接于第 21 小节完全终止于副调 B 大调,随后是建立在该调上的副题呈示。

例 31:贝多芬《第二十二钢琴奏鸣曲》Op.54 第一乐章

第一插部内部为变化重复的二分性结构,完全终止于第 54 小节的 A 大调,紧接着的连接部可分为两个阶段。第一阶段继续前段主题三连音节奏的律动,并在随后的低音声部继续重复并强化插部尾部的特征音调。

【谱例 31 - 1】

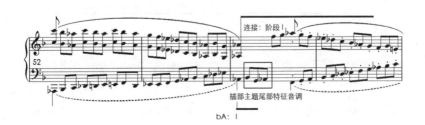

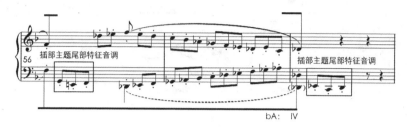

通过一个在中景层次上表现为 C→D—C 的邻音运动,从第62小节开始了连接的第二阶段,其结构背景为一个8个小节的"持续音"型连接。建立在C持续音上不断重复出现的前段插部主题尾部的特征音调无疑大大增强了该段落与前段的融合性。F大调的主部主题第一次再现始于第69小节。

【谱例31-2】

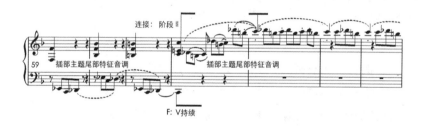

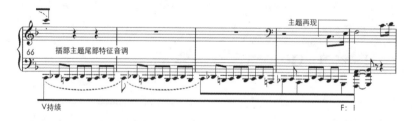

例32:柴可夫斯基《G大调钢琴奏鸣曲》Op.37 第一乐章

主部为带再现的三部性结构。主题 A 内部为变化重复的二分性结构。中部 B(第17—40 小节)先是以对比性质的主题导入,

然后是基于主题材料进行展开的段落。主题再现 A^1 在第 41 小节进入，结束于第 57 小节。

【谱例 32】

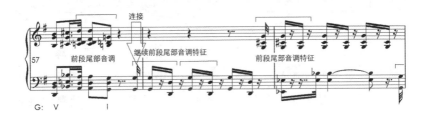

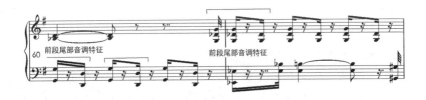

随后进入的连接部在其承前阶段继续承接了主题尾部特征音调。该音调以下行四、五度跳进为特征，分别在随后的低音声部和高音声部以不断变化模进重复的方式进行离调。在第 68 小节处，连接部在最后一拍到达副调属七和弦。建立在 e 小调上的副题呈示亦在第 68 小节最后一拍进入。

例 33：德彪西前奏曲《牧神午后》

连接性结构采用这种承接前段尾部音调的承前方式大大增强了音响进行的延绵性，成为印象主义音乐的重要特点之一。在该作品中，主题第二次呈示结束于第 14 小节，随后叠入的连接以双簧管从主题的结束音 #A 音开始，承接了前段主题尾部的音调，并将其移高大二度进行模进重复。

【谱例33】（仅长笛与双簧管声部，其他声部略）

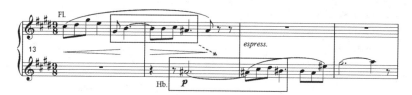

在第13小节叠入的圆号音色，配合弦乐声部不变的碎弓奏法，保持了音色过渡的连贯性。在第18小节的地方出现的第一次乐队强奏（只有竖琴和鼓钹没有加入）形成的小高潮使得该连接具有某种展开的意味。主题第三次#c小调呈示在第21小节进入。

例34：科普兰《钢琴奏鸣曲》第一乐章

主部主题为变化重复的二分性结构。结束于第10小节。随后到副题之间的连接部以变形再现前段主题尾部特征音调的形式开始。

【谱例34】

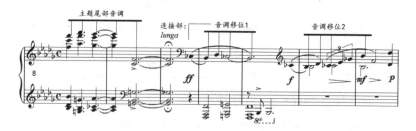

如谱例34所示，连接部的承前部分继续了主题结束时的特征音调（F→A→G→F），表现为该音调移位形式（♭B→D→C→B）在不同音区的反复和强调。连接在第23小节，以再现主题首部音型的方式开始展开，直至第44小节发展出对比的音乐形象。在一

串快速下行的琶音之后,紧跟着的一系列补充性质的音型反复强调了副题开始时的特征音程(小二度音程),并在最后把音乐停留在副题调性的属音上。♭B大调的副题呈示在随后的第 58 小节从主调的六级和弦上进入。

(三)再现前段中部的音调进行承前

与前两种音调承前的过渡方式相比,以再现前段中部音调的方式进行承前使得该连接与前段表现出明显的断分性对比效果。此外,由于这种承前方式对其前段结构的封闭性有着一定的破坏性效果,音乐音响继续的动力得以增强。

例 35:贝多芬《第四钢琴奏鸣曲》Op.7 第四乐章

该回旋奏鸣曲的主题为带再现的二段式结构,其内部为异首同尾呈对比关系的两个乐段,乐段内部四个乐句材料之间的关系为 a—a′—b—a′,最后完全主调终止于第 16 小节。其中 b 为整个主题中唯一的对比材料(谱例 35 - 1)。

【谱例 35 - 1】

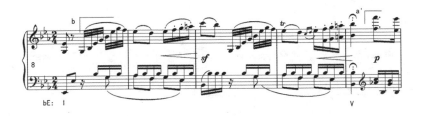

随后连接部的承前阶段以承接主题中段即 b 段特征音调的方式开始,并随后以模进重复的方式进行展衍。整个连接部的材料主要来自主题的 b 段。其内部结构大致可分为两个部分,其中第一部分为第 16—27 小节,为连接部的承前部分,是建立在稳定织体音型上主题中段短小特征音调在主调♭E 上的再现,第 27 小节

处到达♭B大调属和弦,进入连接的第二部分①。

【谱例2】

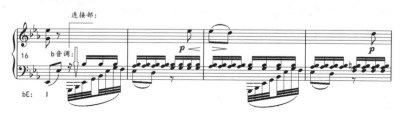

在第36小节经过一个♭B大调的终止式后,副题呈示在♭B大调下属和声背景中进入,最后终止于第48小节。

例36:贝多芬《第十钢琴奏鸣曲》Op.14 No.2 第三乐章

该作品整体结构实为回旋曲式。其中的第二插部(第64—138小节)由于其不同寻常的长大规模而成为该作品结构的一个重要特点。

内部结构为三部性结构(a—b—a′)的主部主题,第一次再现完全终止于第64小节的主调G大调。其中具有对比色彩的b部特征音调如谱例36-1所示:

【谱例36-1】

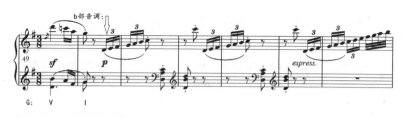

① 连接的第二部分为第27—36小节,并在第36小节完全终止于♭B大调,随即♭B大调的副题呈示。对于该作品的结构划分,也有学者认为:从第16小节直接进入的部分才是副题,或者第24小节低音声部进入的音型;正主题以主和弦完全终止于第16小节,"副题以同调(♭E)紧随其后"。见 P.该丘斯:《大型曲式学》,许勇三译,人民音乐出版社1982年版,第125页。

第二章 连接的连接性功能及其形态

随后的连接以继续前面主题 b 部分的音调材料和织体音型样式开始,但调性转移到了对比的 C 大调,表现为建立在 C 大调上的属持续音型连接片段。

【谱例 36－2】

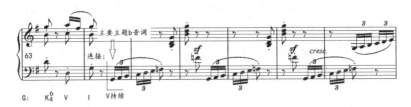

主要主题的 b 音调被不断重复,并逐渐到达第二插部主题呈示的音区,最后通过第 72 小节最后一个 #D 音导出了第 72 小节的第二插部主题起始音 E 音。建立在 C 大调上的第二插部主题呈示以对比的织体和主题音调开始。

二、调性承前[①]

在传统的调性作品中,调性是控制作品最深层结构背景的核

① 相关范例还可见于:斯卡拉蒂《第二十七钢琴奏鸣曲》(第一卷 K.107 L.474,第 9—32 小节),从第 9 小节开始的连接承接了前段的调性 F 大调,并在第 23 小节到达 G 大调,并最后于第 32 小节终止于 G 大调,C 大调的第二主题呈示在第 33 小节进入;莫扎特《第一钢琴奏鸣曲》作品 K.279,第二乐章的连接部(第 6—10 小节)从第 6 小节开始的连接承接了前段的调性,以对比织体和音调开始,并在第 10 小节到达副调 C 大调,随后是建立在 C 大调上的副题呈示;莫扎特《第三钢琴奏鸣曲》作品 K.281,第一乐章的连接部(第 8—17 小节),♭B 大调的主题呈示侵入连接部并结束于第 8 小节的主调,随后的连接承接了前段的调性,以对比的织体形态和音调开始,最后在第 17 小节停留在副调的主和声上,随后是副题的主调呈示;莫扎特《第十七钢琴奏鸣曲》作品 K.547a,第一乐章,主题呈示侵入连接部并完全终止于第 16 小节,随后的连接部承接了前段的调性,以对比的织体和音调开始,该连接在第 31 小节达到副(转下页)

心力量①，连接性结构在传统调性作品中的结构功能主要表现为完成其前后结构段落之间调性的融合与过渡。与音调承前一样，调性作为"共性写作时期"的核心结构力，使连接性结构在实现其承前功能时采用继续前段调性的承前方式成为音乐结构中最自然的过渡方式，也让调性承前成为一种连接性结构在实现其承前功能时最为常见的结构形态。

本书将以调性在连接性结构承前阶段的表现方式为切入点来考察连接的调性承前形态。通常情况下，调性承前有两种主要表现形态：其一，调性单独承前，即继续前段的调性，但音调或者织体等要素均进行改变，甚至直接与对比的音调或织体并置；其二，调性与其他要素的共同承前，即调性与其他结构要素均与前段保持某种同质关系。下面分别举例说明。

（一）调性单独承前

例37：莫扎特《第一钢琴奏鸣曲》作品 K.279 第一乐章

主部主题完全终止于第 5 小节的主调 C 大调，随后的连接部继续承接了前段的调性，但是以对比音调和对比织体样式的方式开始。

【谱例37】

整个连接部可大致分为三个阶段：第一阶段（第 5—8 小节）为

（接上页）调的主和声，随后是 C 大调的副题呈示；贝多芬《第三钢琴奏鸣曲》Op.2 No.3，第一乐章（第 13—26 小节），具有对比性质的连接部承接了前段的调性，以对比的织体和音调开始于第 13 小节；贝多芬《第二十七钢琴奏鸣曲》Op.90 的第一乐章（第 24—54 小节），连接以新的织体和音调材料开始，但是调性上继续了前段的调性进行承前。

① "结构背景"（background），是申克（Heinrich Schenker）分析体系中的一个概念，即"音乐作品中支持有机整体的最高级结构形式，也即基本结构。它指示整体音乐的运动方向，也是构成音乐作品中单一调性，也即高级调性和调性贯串的基础"。于苏贤：《申克音乐分析理论概要》，人民音乐出版社 1993 年版，第 4 页。

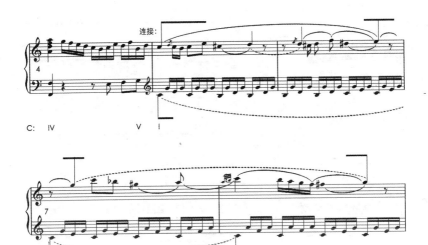

调性承前阶段,继续前段的C大调调性,音调表现为对比的短小旋律音调的连续非严格模进,伴奏织体为对比性质的十六分音符的分解和弦伴奏音型。第二阶段(第9—16小节)即中段,略有展开性质。第三阶段(第17—19小节)为准备导出阶段,经过第18小节的a小调,连接在第19小节到达G大调的属和弦,成为副题的属准备。建立在G大调上的副题呈示在第20小节进入。

例38:莫扎特《第五钢琴奏鸣曲》K.283第一乐章

以旋律加伴奏的主调织体形式呈示的主部主题完全终止于第16小节的G大调,随后的连接部继续前段的调性,但是以强烈对比的音调以及八度叠置的对比性齐奏织体的形态出现。

【谱例38】

从第16小节开始的连接部的调性承前形态表现为其承前阶段承接了前段结束时的调性,仍然从主调G大调开始,通过从第16—18小节以及第19—21小节的连续模进,最后于第21小节

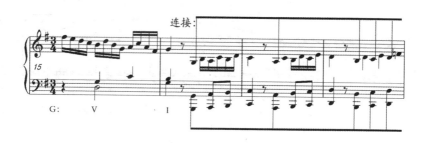

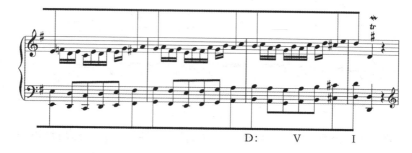

停在副调(D大调)的主音上,该片段的两个外声部亦通过前段主音G音到后段调性主音D音的同向音阶式上行级进进行顺利导出了后调的调性。

例39：贝多芬《第二钢琴奏鸣曲》Op.2 No.2 第四乐章

主题终止于第16小节,随后以对比的织体和音调的方式进入连接段,但其调性仍然承接了前段主题的调性——A大调。

【谱例39】

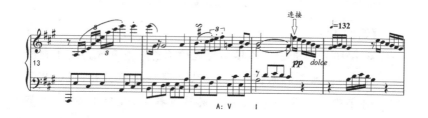

通过一个由 6 个十六分音符组成的小过渡,在第 17 小节进入的连接继续了前面的调性 A 大调,以主调属和声开始。第 23 小节的地方,副题调性导和弦的出现标志着调性准备阶段的开始。

综上,该连接在其承前阶段虽然采用了调性单独承前,但连接出现时的织体音型以及速度的突变(\bullet=132)都使其具有强烈的对比功能。而突然闯入的十六分音符节奏律动的贯穿及在最后成为副题伴奏音型的节奏特点,亦是实现其连接功能的重要因素。

例 40:贝多芬《第十钢琴奏鸣曲》Op.14 No.2 第一乐章

主部主题在第 8 小节完全终止于主调 G 大调上。紧接着的连接部以对比的伴奏织体(连续的十六分音符分解和弦音型)和音调(以同音重复为主要特征)开始,调性则继续了前面的主调 G 大调。

【谱例 40】

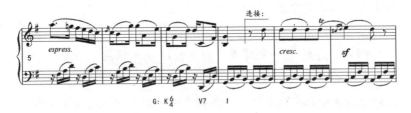

连接部在第 19 小节到达副调的属和弦,随后是 7 个小节的属持续段落。建立在 D 大调上的副题呈示于第 26 小节处开始,并再次以对比性质的旋律音调和伴奏织体形态出现。而第 25 小节的一个迂回上行过渡性质的音列把高音的旋律从 b^1 音带到了即将呈示的副题起始音 a^2 音,也为副题呈示的音区做好了准备。

（二）调性与其他要素共同承前

例 41：莫扎特《第一钢琴奏鸣曲》K.279 第三乐章

主部主题呈示结束于第 10 小节的主调 C 大调。随后从第 11 小节开始的连接部承接了前段的调性和音调的节奏形态。

【谱例 41】

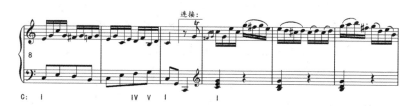

连接部的承前阶段保持了主题开始时上行跳进的四度音程特点，并在随后的旋律声部保持了前面主题连续的十六分音符节奏律动，似乎是主题音调的继续，但低音伴奏声部的织体样式则变为对比四分音符时值的柱式和声进行。从第 18 小节开始，十六分律动转移至低音声部，同时低音区和中音区间或持续的 D 音成为副题调性的属准备音，标志着连接部导出阶段的开始。建立在 G 大调上的副题呈示于第 22 小节进入。

例 42：舒曼《第一钢琴奏鸣曲》Op.11 第一乐章

长大的序奏之后，从第 52 小节开始是 #f 小调的第一主题。该主题一经呈示就分别在低音和高音声部开始了以模进为主要方式的展开并最后结束于第 74 小节。

【谱例 42】

如谱例 42 所示，连接部在第 74 小节的最后半拍进入。该连接部的承前阶段继续了前段主题呈示时的音调和调性，织体、音色则与前段形成对比。音色的对比主要表现为演奏法的改变，而织

第二章　连接的连接性功能及其形态

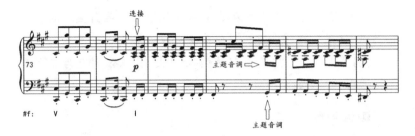

体对比则表现为：前面主题呈示时的多声部具有复调意味的织体形态在这里转变为齐奏性质的音型化织体。

整个连接部规模长大（74个小节），亦具有明显的展开性质。经过♭G调以后，连接部在第142小节到达副调A大调的属和声，随后是6个小节的属持续准备，A大调的副题呈示在第148小节进入。

例43：欣德米特《第三钢琴奏鸣曲》第一乐章

主题呈示侵入连接部并停留于第10小节的♭B大调，主题首部音调材料见谱例43。

【谱例43】

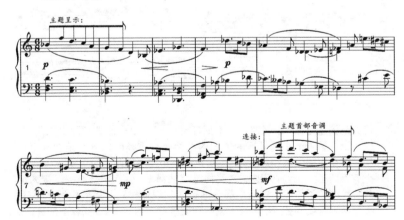

第 10 小节进入的连接在其承前阶段继续了前面主题的结束音 B 音,其承前形态表现为以前段主题音调移高八度呈示的方式开始,调性亦承接了前段首部的调性♭B 大调,织体则变为三个声部相隔两个八度的平行进行。

三、织体承前

在主调音乐作品中,所谓的织体承前,是指连接性结构在实现承前功能时,其承前阶段表现为继续前段伴奏织体样式或者声部组织方式的一种结构形态。按照连接性结构在实现承前功能时,其承前阶段所承接的织体音型样式在其面段落中结构位置的不同,织体承前形态可归纳为"延续前段尾部织体样式"和"重拾前段首部织体样式"两种情况。

例 44:贝多芬《第十六钢琴奏鸣曲》Op.31 No.1 第三乐章①

第一主题完全终止于第 32 小节的主调 G 大调,随后的连接部承接了前段尾部的织体音型样式和音调特征。

【谱例 44】

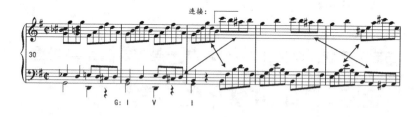

① 相关范例还可见于:保罗·杜卡斯(Daul DuKas)《♭e 小调钢琴奏鸣曲》第一乐章。始于♭e 小调呈示的主题内部为变化重复的二分性结构。第一句停留在主调的属和声上,第二句是第一句在下属调上的重复并在第 24 小节停留于♭e 小调,到副题之间的连接从第 25 小节开始。该连接的承前阶段继续了前段主题后半部分的音调和织体样式并最后停留于第 32 小节的副调属和弦,始于♭C 大调的副题呈示在第 33 小节低音声部进入。

在第 32 小节第三拍进入的连接部承前阶段继续了前段尾部的织体组合方式,但是将前段的高音和低音两个声部的节奏律动方式进行了互换(见谱例 44 中的箭头指示)。连接部在第 40 小节到达副调属和弦,经过两次重属与属的交替,建立在 D 大调上的第二主题于第 42 小节处以对比的织体呈示。

例 45:贝多芬《第二十七钢琴奏鸣曲》Op.90 第二乐章

主部主题是一个带再现的三部性结构,完全终止于第 32 小节。随后的连接部在低音声部承接了前段尾部的织体音型。

【谱例 45】

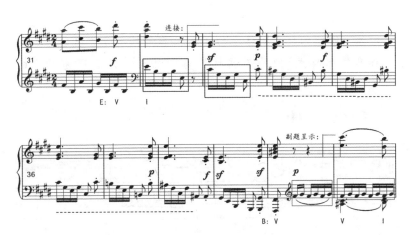

具有固定低音性质的织体音型在低音声部经过一系列连续的下行模进(背景线条为 B 大调音阶上主音到主音的下行级进进行:♯C—B—♯A—♯G—♯F)后于第 40 小节处到达副调 B 大调的属和弦,随后内声部出现的连续十六分音符节奏律动的织体音型,直接导入了副题呈示的伴奏织体。副部主题呈示在第 41 小节强拍进入。

例 46：莫扎特《第十二钢琴奏鸣曲》K.332 第一乐章

这是一个连接部承前阶段重拾前段首部织体进行承前的例子。F 大调主题呈示在以 F 持续音为基础的伴奏织体的衬托下进入，在经过两个补充终止后于第 22 小节处完全终止于主调 F 大调，随后到副题连接的承前阶段以主调的关系小调 d 小调开始。

【谱例 46－1】

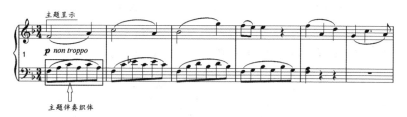

承前阶段的伴奏织体重拾了前段首部的八分音符分解和弦的伴奏织体样式，但其音调材料与调性与前段表现为对比的关系。

【谱例 46－2】

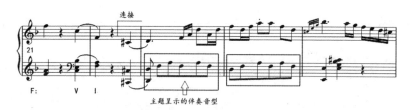

该连接大致可分为三个阶段：第一阶段（第 22—30 小节）为承前阶段，承接了前段主题首部的织体形态，建立在 d 小调上；第二阶段（第 31—36 小节），转调进入副调的同主音小调 c 小调，为 C 大调进行调性准备；第三阶段（第 37—40 小节）为属准备段。该连接部不仅承前阶段的音调、主题形态与前段形成对比，其导出准备阶段亦采用了与前后段落呈调性对比的方式。

四、多重承前

本书将连接的多重承前形态界定为：连接性结构在实现承前功能时，其承前阶段以综合再现前面段落中多个要素的方式开始，即连接性结构在其承前阶段的音调、调性和织体这三种要素都与前段表现为同质融合的关系。

通常情况下，连接的这种多重承前往往表现为连接性结构在其承前阶段以前段主题原形呈示的方式开始，然后开始向后段过渡。在奏鸣曲式形成和发展的历史演变中，与前面几种承前方式相比，采用多重承前的连接性结构往往更多出现在奏鸣曲式发展的成熟时期。

例47：J.C.巴赫《G大调钢琴奏鸣曲》Op.XVII No.4 第一乐章

主部主题完全终止于第6小节的主调G大调。在经过1个小节的具有经过性质的装饰性连接之后，连接部以主题变形呈示的方式开始了其承前阶段。

【谱例47】

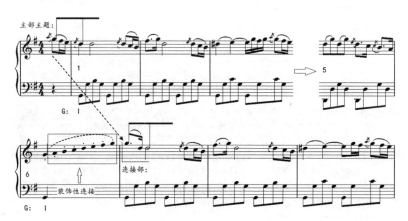

如谱例 47 所示，第 7 小节进入的连接在实现其承前功能时采取了多重承前的方式，只是音调稍微做了改变，而织体、调性则原样再现。在第 19 小节，连接部以低音声部的 A 音持续开始了到副题的属准备。建立于 D 大调上的副题呈示在第 21 小节进入。该连接部整体结构规模为 12 个小节，几乎为主部主题规模的 2 倍，具有一定的展开性质。

例 48：莫扎特《第八钢琴奏鸣曲》K.310 第一乐章①

a 小调的主部主题呈示开放终止于第 8 小节的属和弦，随后连接的承前阶段以主题首部音调基本原样再现的方式开始。

【谱例 48】

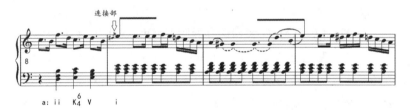

连接部的承前阶段直接采用了多重承前的方式，其主题音调、

① 相关范例还可见于：莫扎特《第 14b 钢琴奏鸣曲》K.457 第一乐章（第 19—35 小节），主题主调侵入连接部并完全终止，连接部以主题音调移高八度再现的方式多重承前；莫扎特《第 15 钢琴奏鸣曲》K.533 第二乐章（第 11—22 小节），主题侵入连接部并终止于主调 B 大调，连接部以主题原形再现的方式开始；贝多芬《第九钢琴奏鸣曲》Op.14 No.1 第一乐章（第 13—22 小节），主题呈示开放停留在第 12 小节的属和声上，随后的连接部继续了前段的调性、织体以及音调特点，但是以前段主题低八度呈示的方式开始其多重承前；贝多芬《第十四钢琴奏鸣曲》Op.27 No.1 第四乐章（第 15—20 小节），以主题原形再现的方式开始，表现为主题的进一步扩展；贝多芬《第十六钢琴奏鸣曲》Op.31 No.1 第一乐章中的多重承前形态的连接（第 46—65 小节）；贝多芬《第十七钢琴奏鸣曲》Op.31 No.2 第三乐章中的多重承前形态的连接（第 31—42 小节）。

调性和伴奏织体基本没有做任何变化。建立在 C 大调上的副部主题呈示在第 22 小节进入。

例 49：莫扎特《第十三钢琴奏鸣曲》K.333 第一乐章

【谱例 49－1】(主部主题呈示)

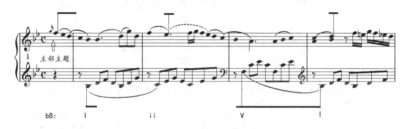

主部主题呈示完全终止于第 11 小节，随后开始的连接通过在其承前阶段继续前段主题的音调、调性和织体等要素的多重承前的方式得以实现。连接的这种承前方式使得其在进入的瞬间让人感觉似乎是主题的又一次变化呈示的开始。

【谱例 49－2】

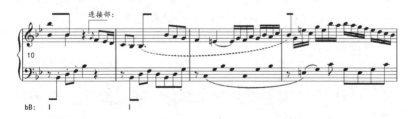

该连接只呈示了前段主题的一个音头，随后就开始展衍，同时调性也开始转向副题的调性 F 大调（通过调性特征音 E 的还原得以体现）。而整个连接也更像是一次基于前段主题材料的展开段落。属准备从第 19 小节开始。整个连接可分为两个阶段：第一阶段（第 11—18 小节）为承前阶段，继续了前段调性、音调和伴奏

织体;第二阶段(第19—23小节)为准备阶段,通过副调的属和声持续,最后在第24小节导出了建立在F大调上的副题呈示。

例 50:肖邦《♭b 小调第二钢琴奏鸣曲》Op.35 第一乐章

建立在♭b 小调上的主部主题呈示在第9小节进入,其内部为 4+4+4+4 结构,开放停留在第24小节的属和声上。

【谱例 50-1】

连接在第25小节以多重承前的方式进入。该连接的承前阶段几乎是主题的原样再现(规模为 11 个小节),从第36小节起,音调的变化标志着转换过渡阶段的开始。整个连接内部结构仍然表现为 4+4+4+4 结构特征,最后通过在第40小节出现的副调属七和弦导出了随后建立在♭D 大调上的副题呈示。

【谱例 50-2】

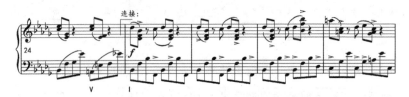

在"A→Tr.(连接)→B"的结构布局中,当连接性结构之前的呈示性结构"A"为三部性特征时,连接性结构在实现其承前功能时,也有采用综合再现"A"的中部的形式开始其多重承前的情况。

而如果前段"A"的中部为对比性中部，此时的连接性结构与前段既有一种"同质融合"的关系，又有整体的对比意义。

例51：贝多芬《第十八钢琴奏鸣曲》Op.31 No.3[①] 第二乐章

主部为带再现的三部性结构，对比性中部在第10小节进入。

【谱例51-1】

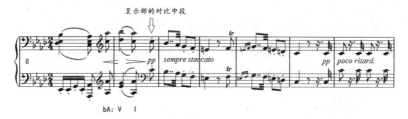

再现的主部主题完全终止于第27小节的主调A大调。随后的连接以移高八度再现前段主部对比中部的方式开始承前。

【谱例51-2】

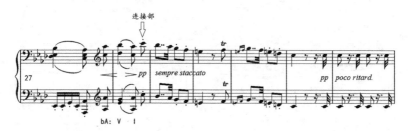

整个连接可分为两个阶段：第一阶段（第29—34小节）为承前阶段，表现为移高八度再现主部主题的对比中部；第二阶段（第35—39小节）为导出阶段，先现后段的织体特征（连续十六分节奏

[①] 相关范例还可见于：斯克里亚宾《第九钢琴奏鸣曲》第一乐章（第19—34小节），连接部在实现其承前功能时以再现主题前段对比中部的方式进行承前。

律动的跳奏织体音型），为后段的呈示做准备，并于第 39 小节到达副调的属和弦。副题的呈示在第 39 小节进入。

连接性结构在实现其承前功能时也会采用综合再现前段主题尾部结构要素的方式，从而增强音乐音响的"一体化"特点。

例 52：卡巴列夫斯基《第一钢琴奏鸣曲》Op.13 No.1 第一乐章

呈示部为对比的二部性结构，开始的第一主题呈示具有双调性特征（高音声部为 C 大调，低音声部为 a 小调），终止于第 14 小节的 a 小调，随后具有补充性质的后续把主题呈示再次完全终止于第 20 小节 a 小调。到第二主题之间的连接从第 20 小节开始。

【谱例 52】

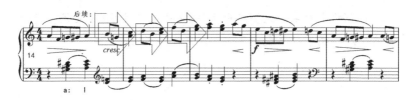

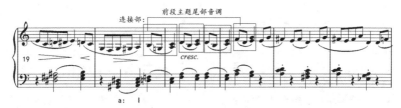

该连接在实现承前功能时，其承前阶段采用了承接前段主题尾部后续部分的音调、织体、调性的多重承前方式。这种极具"渐变"特征的承前方式增强了连接进入的"隐蔽性"，结构之间的联系则更加紧密。连接部主题最后于第 30 小节处到达副调属音 D，为副题呈示进行调性准备。建立在 G 大调上的副题呈示在第 32 小节以对比的主题音调和织体形态开始。

第二章 连接的连接性功能及其形态

第二节 连接的导出功能及其形态

与承前功能一样,为后段主题的呈示进行准备同样是连接性结构的一个重要结构功能。为后段主题呈示进行调性准备的导出功能也是连接性结构导出阶段的重要结构功能之一。同样,连接性结构在实现其导出功能时,为后段呈示进行的准备是多方面的,例如力度、速度、音区等。本书同样把音调、调性和织体作为重点考察对象,按照连接性结构在实现导出功能时其导出阶段各结构要素与后面段落各结构要素之间关系的不同,分别从音调导出、调性导出、织体导出以及多重导出四个方面来考察连接性结构导出阶段的导出功能及其形态表现。

一、音调导出

音调导出形态指的是连接性结构在实现其导出功能时,以通过先现后段主题特征音调的方式为后段主题的呈示进行准备的一种结构形态。音调导出形态按照其先现后段音调的不同方式分为两大类:一类为连接性结构在其结尾处(导出阶段)先现后段的音调特征;另一类为连接性结构直接以对置出现后段特征音调的方式开始。

(一)连接性结构在其结尾处先现后段的音调特征

例53:莫扎特《第三钢琴奏鸣曲》K.281 第三乐章

主部结束于第 8 小节,插部始于第 18 小节。由于主部与插部的开始均为♭B 大调,故从第 8 小节开始的连接段落没有进行调性的准备和过渡,而是通过直接出现后段的伴奏织体音型(三连音音

型)的方式来制造对比。

【谱例53】

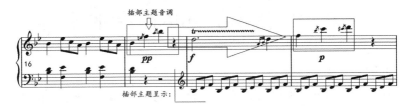

连接在第17小节高音声部出现的以连续上行大跳为特征的倚音音调,预示了后段主题的音调特征,而前面连接性结构高音声部中出现过的三连音音调材料则在第18小节重新进入后成为了插部主题的伴奏音型。

例54：贝多芬《第二钢琴奏鸣曲》Op.2 No.2① 第一乐章

主要主题呈示侵入连接部并完全终止于第32小节,连接随即开始。连续十六分三连音的快速上行级进音调,以及八分音符跳奏的级进下行显然来自主题材料。在以4个小节为一组的一次移高大三度的模进后,从第42小节开始持续的B音标志着进入了副题的调性准备阶段。与此同时演奏法的改变(断奏改为连奏)也为副题的情绪做了准备。

【谱例54-1】

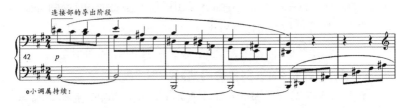

① 阿诺德·勋柏格称该连接部为"具有独立主题的过渡段"。见阿诺德·勋伯格:《作曲基本原理》,吴佩华译,上海文艺出版社1984年版,第210页。

从第48小节开始,在持续的副题调性的属和弦上,出现了带有副题开始节奏特征的小调色彩片段,开始为副题呈示进行音调准备。该音调以邻音运动为特点,通过在两个外声部连续的模进下行级进进行(B—A—G—F)导出了副题呈示的调性主音E音。

【谱例54－2】

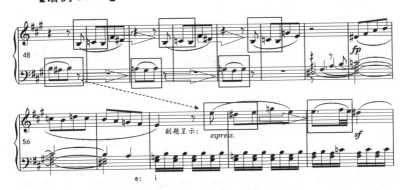

第58小节,随着伴奏织体和调性的突然改变,建立在e小调上的副题呈示开始。该连接大致分为三个部分:一是承前阶段(第32—41小节),主要是前段主题材料的展开;二是调性过渡段(第42—47小节),主要建立在后调的属持续音上;三是导出准备阶段(第48—57小节),在进行调性准备的同时,通过对副题音调的预示来完成其导出功能。

例55:贝多芬《第十一钢琴奏鸣曲》Op.22 第四乐章

第一插部完全终止于第32小节的F大调,随后连接的承前阶段继续了前段的调性,以对比的音调和织体开始。连接在第40小节通过一个属持续音段落,开始了其导出阶段。

【谱例55】

如谱例所示,该连接在实现其导出功能的过程中,不仅通过"属

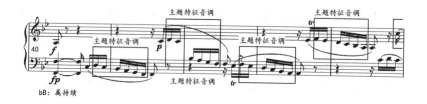
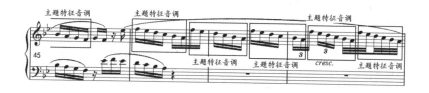

持续"对后段的调性进行准备,同时也开始了对后段主题特征音调的预示。该特征音调在随后的段落中被不断地变化重复,最后在第 50 小节处导出了主题的主调再现。

此外,对后段主题音调的预示既可以是原形的先现,也可以采用变形预示的方式。在例 56 中,连接性结构在其尾部就以先现后段主题特征音调变形的方式来预示了后段主题的音调特征。

例 56:斯克里亚宾《第九钢琴奏鸣曲》Op.68 No.9 第一乐章

第一主题为带再现的三部性结构,结束于第 19 小节,紧接着的连接以综合再现第一主题对比中部材料的方式开始其承前导入阶段。

【谱例 56 - 1】

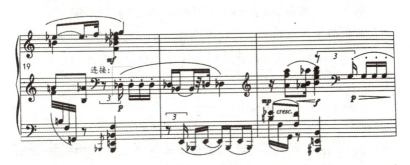

整个连接建立在低音声部的♭B持续音上(其中在第21—26小节以及第29、31小节用等音#A代替了♭B的持续)。该连接的音调导出形态表现为从第32小节开始右手声部重复出现的小二度特征的音调,它以主题特征音调倒影的形式为副题进行了预示,进而实现了连接的导出功能。副题呈示在第35小节进入。

【谱例 56 - 2】

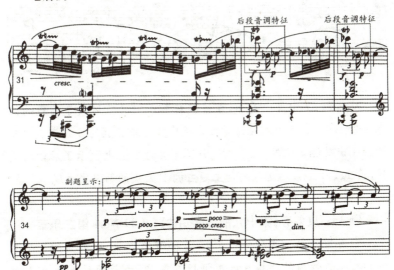

（二）连接性结构以直接对置出现后段的特征音调开始

例57：贝多芬《第十一钢琴奏鸣曲》Op.22 第四乐章

该作品整体结构为回旋曲式。第二插部完全终止于第103小节的♭b小调，随后进入的连接以直接先现后段主部主题首部特征音调的方式开始。

【谱例57】

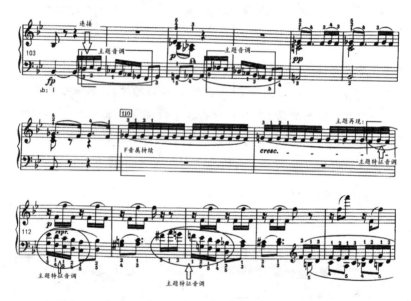

从谱例57中可以看出，该连接在其承前阶段继续了前段的调性主音♭B音，音调则表现为对比先现后段主题音调的方式来实现其音调导出功能。此外，从第110小节持续的F音也预示了后段的调性，第111小节最后进入的是主题主调♭B大调的第三次再现。

例58：贝多芬《第十九钢琴奏鸣曲》Op.49 No.1 第二乐章

带再现的第一主题终止于第16小节的G大调，随后的4个小节具有装饰性质的连接片段把调性在第20小节处转调至g小调

的连接主题呈示。

【谱例 58 – 1】

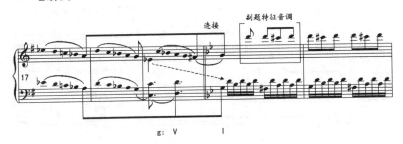

在第 20 小节处进入的连接直接以副题的特征音调开始,采用了对比的调性(g 小调)和伴奏织体。连接的主题为转调结构(始于 g 小调,结束于 ♭B 大调),伴奏织体稳定,其内部为变化重复的二分性结构(4+8),具有呈示性结构的形态特征。

【谱例 58 – 2】

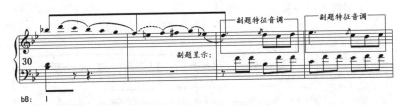

该连接性结构在第 30 小节处完全终止于主调 B 大调。随后再次通过一个两小节的装饰性连接把音乐导向第 32 小节的副题呈示。

例 59:德彪西前奏曲《被淹没的教堂》[①]

第二个主题呈示段落结束于第 22 小节,紧接着的连接段落以

① 相关范例还可见于:德彪西前奏曲《牧神午后》(第 79—93 小节)。从第 55 小节开始的歌谣性插部段落首先结束于第 74 小节。随后由独奏小提琴再次奏出的类似补充性质的主题片段将音乐导向第 79 小节(转下页)

直接先现后段主题特征音调的方式开始。

【谱例 59 – 1】

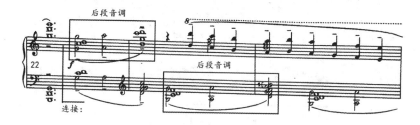

后段主题特征音调(一个包含二度上行级进和四度上行跳进为特征的音调)首先在第 22 小节连接进入时的高音声部出现,紧接着被低八度重复了 4 次,最后在第 27 小节通过一个 C 大调的属和弦,导出了该作品的第三个主题呈示段落"Sonore sans dureté"在第 28 小节在 C 持续音上的呈示。

【谱例 59 – 2】

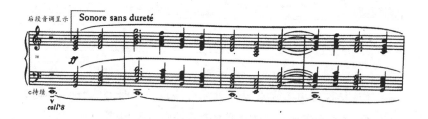

(接上页)的连接。随着调号的重新回到主调,从第 79 小节开始的连接以长笛声部直接奏出主题的首部音调的方式进入。移高三度出现的主题音调先由长笛在第 79 小节呈示,然后在第 86 小节移低小二度再次由双簧管呈示,从而为随后主题的主调再现作了音调的预示。随着单簧管六连音音型的停止,在第 94 小节进入的主题再现在浓厚的弦乐声部的衬托下再次由两支长笛同时奏出。

例 60：拉威尔《古风小步舞曲》

具有歌谣性质的中段停留在第 69 小节，中段至主题再现之间的连接直接以先现后段主题音调的方式开始。

【谱例 60】

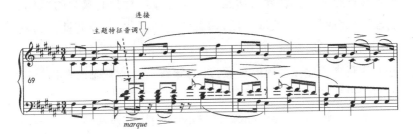

作曲家将即将再现的主题音调隐藏在内声部先现，高音旋律声部则采用了从主题中派生出来的另一条旋律，使得随后主题的再现具有一定的对比新意。随着调号的改变，主题再现在第 77 小节最后半拍进入。

二、调性导出

连接性结构在传统调性作品中常见的调性导出形态之一通常表现为：连接性结构的导出阶段通过一个所谓的属准备段，即先现后段调性的属音，或者采用属持续的方式来为后段的主调呈示作调性准备。当然，调性的准备方式往往还随着后段的起始调性或者起始和弦的不同而有所差异。例如格里格的《e 小调钢琴奏鸣曲》第一乐章呈示部中，由于副题呈示是以主和弦的第二转位开始，故而其前面的调性准备和弦就采用了重属导和弦，充分运用了"重属导音"的"属音倾向性"。

此外，在不同的历史时期，连接性结构在实现其导出功能时的调性导出的表现方式也各有不同。在古典早期，例如海顿和莫扎

特的某些早期作品的连接性结构中,针对后段的调性准备并不是通过一个"属准备段落"来完成的,很多时候是连接段落在其导出阶段就已经转调到了后段的主调。在古典主义晚期以及浪漫主义时期,属和声的功能性及其到主音的倾向性被大大强化,因而该时期连接性结构的调性导出功能更多是通过这种我们熟悉的"属准备段"来完成的。在浪漫晚期,随着调性的泛化,以及调性作为核心结构力的最后瓦解,尤其是20世纪以来的许多作品中出现的一些调性观念个性化运用的现象,进而导致一些非常态的调性导出形态的出现。

本书将把连接性结构的调性导出形态按照**"属和声"调性导出形态**和**"非属和声"调性导出形态**两个方面来分别加以考察。

（一）"属和声"调性导出形态①

例61：海顿《第四十六钢琴奏鸣曲》Hob.XVI/31 第一乐章

E大调的主部主题呈示完全终止于第8小节。随后的连接直接以对比的调性（c小调）、音调和织体形态开始。

【谱例61】

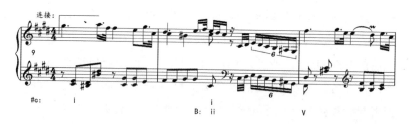

① 相关范例还可见于：莫扎特《第九钢琴奏鸣曲》K.311第三乐章连接部（第24—40小节）,具有呈示功能的连接部主题第二句就已经转调到了副题调性,并最后停留在副题的属和声上；贝多芬《第七钢琴奏鸣曲》第一乐章（第17—22小节）连接在其导出阶段采用了后调属和声准备方式；斯克里亚宾《第二钢琴奏鸣曲》第一乐章（第19—22小节）,后调属准备。

第二章 连接的连接性功能及其形态

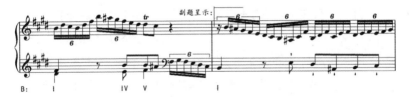

连接的内部为变化重复的二分性结构(2+2)。其中,第一部分为主调 E 大调的关系小调#c 小调,第二部分为副调 B 大调。该连接在其第二部分调性就已经转调到了副调 B 大调,并最后停留在 B 大调的属和声上,为后段主题的呈示做和声准备。B 大调的副题呈示在第 13 小节进入。

例 62:莫扎特《第八钢琴奏鸣曲》K.310 第一乐章

【谱例 62】

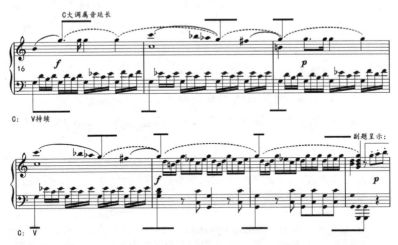

以前段主题段落原样再现的方式开始其承前阶段的连接始于第 9 小节。该连接分为明显的三个阶段,其中第三阶段,即调性准备阶段(属准备段)从第 16 小节开始,建立在后调 C 大调的属持续音上。从第 22 小节出现的是建立在 C 大调上的副部主题。

例 63：贝多芬《第二十八钢琴奏鸣曲》Op.101 第四乐章

再现三部性结构的主题呈示经过扩展后终止于第 65 小节的 A 大调。随后的具有织体对比功能的连接部继续了主题尾部的连续十六分音符的音型样式，两个声部以对比的模仿织体开始。从第 75 小节开始，随着 D 音升高，调性开始向副调 E 大调转移。

【谱例 63】

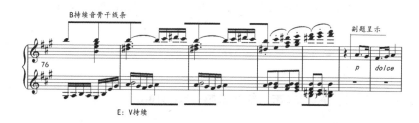

从第 77 小节开始的片段其实是 E 大调的属持续音片段。该片段最后开放停留在第 80 小节的副调属和声上，E 大调的副题呈示在第 81 小节第二拍进入。

（二）"非属和声"调性导出形态

例 64：贝多芬《第三钢琴奏鸣曲》Op.2 No.3 第一乐章[①]

该例为同主音调性导出形态的连接性结构。从第 13 小节开

① 相关范例还可见于：莫扎特《第十二钢琴奏鸣曲》K.332 第一乐章（第 37—40 小节），c 小调准备 C 大调；李斯特《前奏曲》（第 67—69 小节），连接在其调性导出阶段停留在 E 大调的上中音和声上，用副调的上中音和弦上（即副调 E 大调的上中音和弦♯G 三和弦）为副题的呈示进行调性准备，建立在 E 大调上的副题呈示在第 69 小节进入；巴托克《弦乐、打击乐与钢琴》第二乐章，连接部的第二阶段以 D 大调开始，经过连续的离调，最后于第 66 小节终止于♯F 音，而建立在 G 大调上的副题在休止了一个小节后，呈示于第 68 小节处，该连接采用了增四度导出；斯克里亚宾《第六钢琴奏鸣曲》第一乐章，连接部的导出阶段从第 36 小节开始，通过第 38 小节的最后一个八分音符的 F 音，把音乐导向了第 39 小节主题的起始音♭C 音，该连接在其导出阶段以增四度为后面的主题呈示进行准备。

始的具有对比功能的连接部在第21小节停留在后调的主音G持续音上。

【谱例64】

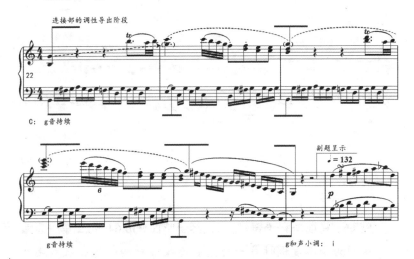

连接从第21小节开始的导出阶段是一个G持续音段落,最后于第26小节停留在后调的主音G音上。而随后进入的是g小调的副题呈示。

例65:贝多芬《第二十钢琴奏鸣曲》Op.49 No.2 第一乐章

该例为主调导出形态的连接性结构。内部结构为变化重复二分性的主部主题呈示在第8小节进行扩展,最后于第12小节处侵入连接部并完全终止于主调G大调。

【谱例65】

连接部的承前部分承接了前段扩展部分(第8小节)的音调以及结束时的调性G大调。调性导出阶段在第15小节开始以一个长大的D持续音段落开始,为后段副题的D大调呈示进行调性

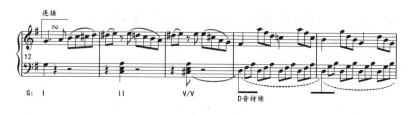

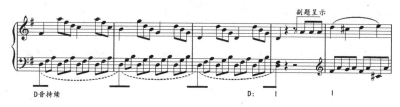

准备。该连接的导出功能表现为以主调准备的方式为后段呈示的调性进行准备。副题的D大调呈示在第20小节进入①。

例66：肖斯塔科维奇《第二钢琴奏鸣曲》Op.64 No.2 第一乐章

该例为小二度调性导出形态的连接性结构。具有强烈展开性质的b小调主部主题在连续不断的展开中侵入连接部并终止于第17小节的主音B音。随后开始的带有明显展开功能的连接部在其低音声部继续了主题十六分音符的节奏律动，而高音声部则运用了与主题低音声部呈对比性质的附点节奏型继续进行展开。

① 以主调导出的相关范例还可见于：贝多芬《第二钢琴奏鸣曲》Op.2 No.2 第四乐章，音乐在第23小节就已经转调到了副调E大调，并于第26小节侵入副题终止于副调主和弦；贝多芬《第十九钢琴奏鸣曲》Op.49 No.1 第二乐章，第30—31小节，连接部完全终止于后调B大调主和弦；贝多芬《第十一钢琴奏鸣曲》Op.22 第二乐章，第18小节，连接部完全终止于后调B大调主和弦，主调准备；贝多芬《第三十一钢琴奏鸣曲》Op.110 第一乐章，第19—20小节，连接部最后在低音的和声上到达副调的主和弦，而高音区则通过B→B♭→C的连续半音进行把旋律导向副题的起始音C，随后的副题呈示始于下属和弦。

第二章　连接的连接性功能及其形态

从第 52 小节开始，以对比织体节奏开始的两个声部开始逐渐成为具有齐奏性质的织体音型，其低音声部的节奏律动已经表现出了对副题伴奏织体的预示。在第 54 小节最后一拍，低音声部停留于副调的下属音 ♭E 上，高音声部停留于副题呈示的起始音 ♭E 音的下方小二度 D 音。建立在 ♭B 大调下属和弦上的副题呈示在第 55 小节进入。

【谱例 66】

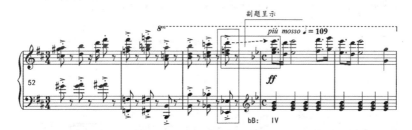

在该作品中，作曲家强调小二度音程的核心结构力（例如：主题为 b 小调，副题为 ♭B 大调；连接部结束时，两个外声部表现出来的纵向小二度关系 ♭E/D；在作品最后的再现部中，副题再现时亦采用了双调性的方式：副题仍然 ♭B 调再现，但其低音声部则附加了一层 b 小调的伴奏音型），因此该连接部在其导出阶段，通过这种纵横小二度关系（D/♭E）再次显示了小二度音程在该作品中的核心结构力作用①。

① 相关范例还可见于：普罗科菲耶夫《第二钢琴奏鸣曲》第一乐章（第 60—64 小节），从第 60 小节开始，连接部导出阶段的四个小节表现为两个外声部的双调性特点：高音声部为 E 持续音（内声部隐含 A—♭B—B—C 的小二度上行级进线条），低音声部为 F 持续音（内声部隐含 C—♯C—D—♯D 的小二度上行级进线条），作曲家正是以这样的方式凸显了小二度音程在该作品中的重要性。而在第 64 小节进入的副题调性则是 F 音的下方小二度音 e 小调。

例67：巴托克《小奏鸣曲》(Sonatina)第一乐章

该例为小属和声调性导出形态的连接性结构。主题呈示终止于第20小节的属调A大调。随后进入的建立在C大调的对比性中段在其第39小节开始了到主题再现的连接。该连接大致分为两个部分(7+4)。

【谱例67】

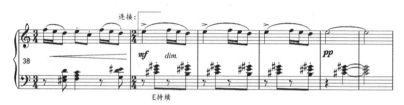

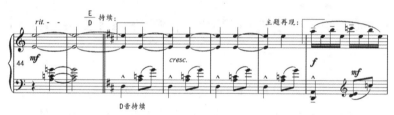

以主调上主音E持续音为特征的连接段落在第46小节进入连接的第二部分。该片段建立在E、D双重持续音上，通过这种特殊的主音持续方式为后段主题的主调呈示进行调性准备。有意思的是该片段从第46小节开始在其内声部同时持续的A音和G音分别为D调的属音与下属音，并且这两个音与高音声部持续的E音一起构成了一个降三音的D调属和弦（A—C—E—G），这无疑增加了该片段的D调色彩。第50小节是主题的主调再现。

三、织体导出

织体导出形态，指在连接性结构实现导出功能时，其导出阶段

通过先现后段声部组织方式或伴奏织体音型样式的方式来为后段的呈示进行准备的一种结构形态。

按照连接性结构在实现导出功能时织体导出方式的不同,其织体导出形态大致可分为两类:(1)连接性结构通过在其导出阶段先现后段伴奏织体形态的方式为后段的呈示做织体准备;(2)整个连接性结构直接以后段的织体形态开始。

(一) 在连接性结构的导出阶段先现后段的织体音型①

例 68:贝多芬《第十六钢琴奏鸣曲》Op.31 No.1 第三乐章

从第 42 小节开始呈示的插部主题侵入连接部并完全终止于第 52 小节的 D 大调,随后的连接在其高音声部承接了前段的三连音节奏律动织体音型,低音声部采取了柱式和弦音型。

【谱例 68-1】

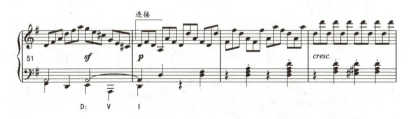

在第 64 小节处,在低音声部出现的三连音分解和弦音型直接导出了主题再现,三连音音型成为主题再现时的伴奏织体音型。第 66 小节出现的是主题的再现。

① 相关范例还可见于:贝多芬《第二十三钢琴奏鸣曲》Op.57 第一乐章(第 16—34 小节),连接部在第 24 小节处突然出现的三连音织体音型预示了后段的织体特征,该音型一直持续到第 35 小节的副题呈示,并成为副题的伴奏织体音型;德彪西《前奏曲》之《香和香味在黄昏的空中回转》(第 16—17 小节),第二个段落陈述结束于第 16 小节第一拍,随后以先现后段伴奏织体的方式预示了后段的出现,第二段主题于第 18 小节左手低音声部进入。

【谱例 68 – 2】

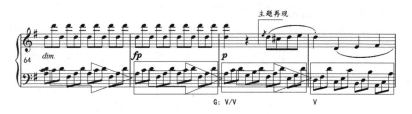

例 69：贝多芬《第十七钢琴奏鸣曲》Op.31 No.2 第三乐章

主题完全终止于第 31 小节的主调 d 小调,随后的连接以继续前段调性、音调和织体特征的综合承前的方式开始。在第 42 小节处,连接在其导出阶段先现了副题的伴奏织体音型样式,而调性也于第 43 小节到达副调(a 小调)的属和弦。以 a 小调属和弦持续开始的副题的呈示在第 43 小节进入。

【谱例 69】

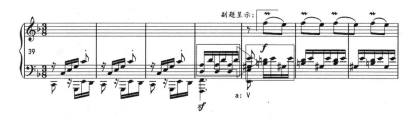

例 70：德彪西前奏曲《被淹没的教堂》

这是一个具有引子性质的单一功能型连接。建立在 G 持续音上的呈示性段落结束于第 67 小节。从第 68 小节开始的连接经过两个小节的过渡后,通过在第 70 小节先现后段织体特征的方式实现了其导出功能。

【谱例 70】

第 70 小节出现的连续的八分音符律动的节奏音型,预示了后

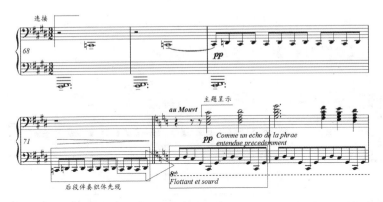

段落的伴奏织体特点。从第 72 小节开始的是又一个呈示性段落，其材料来源于作品开始的主题。

例 71：肖斯塔科维奇《第五交响曲》Op.47 第一乐章

主题终止于第 32 小节后，侵入的单簧管和大管先后奏出的类似主题尾部补充的片段，充当了主题到连接部之间的过渡。第 34 小节引子材料的出现以及力度的突然改变意味着连接部开始。在第 45 小节处，由木管、小号和弦乐声部的 1、2 小提琴，中提琴声部齐奏出的织体音型，为随后的副题伴奏织体进行了预示。

【谱例 71 - 1】(弦乐部分，其他声部略)

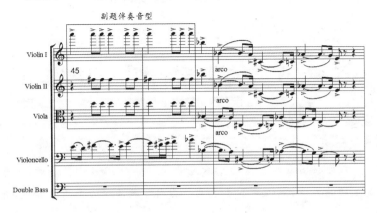

副题呈示出现于第50小节。

【谱例71－2】(弦乐部分,其他声部略)

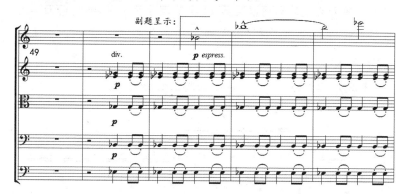

纵观整个连接部,虽然连接部在第41小节才明确先现了副题的织体音型,但其实在连接部的第一部分开始的地方(第34小节第2、3拍处),在大管声部和大提琴声部就已经预示了副题的伴奏织体音型。

(二)整个连接性结构直接以后段的伴奏织体形态开始

例72:德彪西《原野上的风》

中段在第34小节结束于♯G大三和弦,随后的连接以综合先现后段主题织体音型样式和主题音调的方式开始。

【谱例72－1】

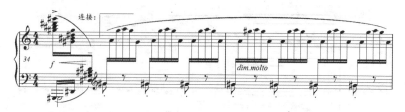

该连接对置以主题的十六分音符的六连织体音型开始,似乎是主题的再现,调性却不是主调。其内部调性经历了两次转变,分

别是第 36 小节低音声部的 #c 小调和在第 40 小节的 a 小调上出现的主题音调,该主题音调亦为随后主题的主调呈示做了音调上的准备。随着力度的渐弱以及第 44 小节调号的改变,继续前面由连接导入的织体,第 45 小节出现的是建立在主调 ♭E 小调上的主题再现。

【谱例 72 - 2】

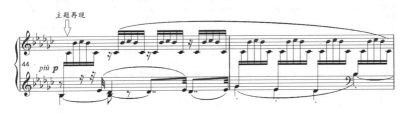

例 73:巴伯《钢琴奏鸣曲》第一乐章

主部主题内部为变化重复的二分性结构,以下行级进的小三度音程为特征。在第 8 小节处通过在高音声部 E—D—♭D—C 的下行级进将主题结束在主调上。紧接着的连接以具有明显副题伴奏织体节奏特征的对比性织体开始于第 9 小节。将主题的特征音调(附点节奏型)转移到了低音声部。

【谱例 73 - 1】

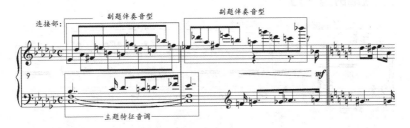

连接部的织体虽然在形态上以对比的方式呈现,其核心实则包含了主部主题的小三度特征音程,表现为隐含的三个以小三度

(增二度)为特征的平行上行四音音列：♭E—♯F—A—C, ♭D—E—G—♭B, ♭A—B—D—F。该音列在第 10 小节处进行了高八度的重复。从第 11 小节起是一个以主题特征音调为核心的一个展开性段落。

连接部在第 20 小节处高音声部再次先现了后段副题的伴奏织体音型。

【谱例 73－2】

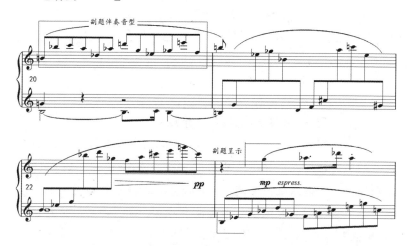

该音型在第 22 小节变形为副题的伴奏音型。副题呈示在第 23 小节进入。

在例 73 中，连接在实现其导出功能时，其织体导出形态表现为两个步骤：首先在连接的导入阶段以对置的方式直接先现后段织体的节奏特征，然后在连接的导出阶段再次完整先现后段的织体样式。

四、多重导出

多重导出形态指连接性结构在实现其导出功能时，通过综合先现后段结构要素特征的方式为后段的呈示进行综合准备的一种

结构形态。例如通过音调、调性先现，或者音调、织体先现的方式进行多重导出等①。

与前面我们讨论过的音调、织体和调性导出形态不同，在很多时候，前者的这种导出形态多表现为：连接性结构先现的后段材料一般是特征性的、片段性的、零碎的；而连接的多重导出形态对后段材料的先现则相对完整，往往是先现后段主题完整的首部音调特征，同时通过织体形态的完整先现试图给听众以一种后段主题呈示的错觉，而后段主题的正式呈示也通常在这个短小片段后开始。此外，一个最显著的区别就是：前面所讨论的音调导出形态或织体导出形态，通常在很多时候都伴随着对后段的调性预示（如属准备）；而这里的多重导出则往往表现为其导出阶段的音调和织体与后段为同质性融合关系，调性表现为对比关系。这使得

① 相关范例还可见于：莫扎特《第一钢琴奏鸣曲》K.279 第三乐章（第 77—86 小节），展开部结束于第 76 小节，随后到主题再现之间的连接直接以 e 小调综合先现后段主题特征音调（四度跳进）开始，经过一个 d 小调片段后，主题的主调再现在第 86 小节开始；贝多芬《第四钢琴奏鸣曲》Op.7 第二乐章（第 42—50 小节），具有呈示性特点的复三部曲式中部结束于第 37 小节，随后的连接在第 42 小节处，首部主题开始两个小节的完整音调、织体在♭B 大调上的综合呈示预示了随后的首部主题再现；贝多芬《第六钢琴奏鸣曲》Op.10 No.2 第一乐章（第 117—136 小节），展开部停留在第 117 小节，在两小节的休止后，调号改变，完整的主题旋律和织体样式在 D 大调上综合呈示，主题真正的主调 F 大调再现在第 136 小节进入；贝多芬《第七钢琴奏鸣曲》Op.10 No.3 第四乐章（第 45—55 小节），第二插部停留在第 45 小节，随后在 F 大调上综合先现了后段主题开始三个小节的音调和织体特征，在第 55 小节处停留于主调的属和声，随后是主调 D 大调的主题再现；贝多芬《第二十八钢琴奏鸣曲》Op.101 第一乐章（第 52—57 小节），三声中部停留在第 52 小节的重属和弦上，随后的连接先现主题的部分音调，以属调开始，从第 55 小节开始综合呈示了三小节完整的主题旋律和织体特征似乎是主题的再现，但 D 音的升高以及 C 的还原表明调性仍然没有回到主调，真正的主题主调再现在第 58 小节进入。

多重导出形态的连接性结构对后段主题音调的预先呈示,更多表现为音调与织体的先现,很少出现调性先现的情况。

由于连接性结构的这种导出方式在某种程度上具有一种后段主题的"预先呈示"的功能,它的出现会大大降低后面呈示性段落出现的"对比效果",因此,具有多重导出形态的连接性结构极少出现在奏鸣曲式的主题和副题之间,而是更多出现在奏鸣曲式的展开中部与再现部之间。

例 74:莫扎特《第七钢琴奏鸣曲》K.309 第一乐章

该乐章采用奏鸣曲式写作,其中的展开部在第 86 小节的最后一拍停留在 a 小调的属和声上,随后具有准备再现功能的连接直接表现为主题音调在 a 小调的再现,该连接的多重导出形态表现为通过这种对主题的音调和织体进行综合再现的方式为随后的主题主调再现做准备。

【谱例 74】

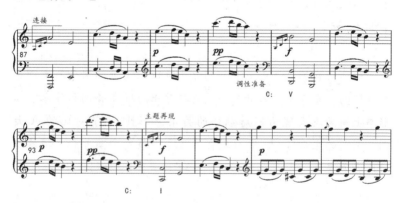

在第 90 小节处,连接再次以多重导出的方式预示了主题音调,但调性转移到了主调 C 大调的属功能方向。主题主调 C 大调再现在第 95 小节进入。

例 75：李斯特《前奏曲》

以单乐章奏鸣曲结构写作的交响诗的展开中部停留在第 251 小节的 A 大调属和弦上，通过一个经由长笛、双簧管，最后交接到弦乐音色的过渡性片段，把音乐导向了以呈示部副题 A 大调再现为承前方式的连接。

【谱例 75】（弦乐声部，其他声部略）

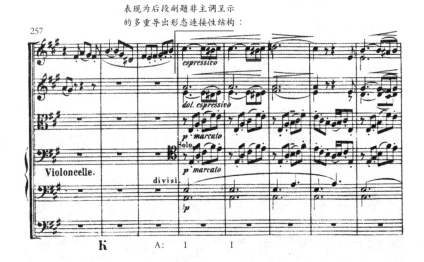

该连接在第 261 小节开始的导出阶段以呈示部副题非主调完整再现的多重导出方式开始。该连接导出阶段在音调和伴奏织体形态上与后段表现为同质融合的关系，但调性则为对比的 A 大调。副题的主调（C 大调）再现在第 296 小节处由圆号和大提琴以对比音色呈示。

例 76：斯克里亚宾《第五钢琴奏鸣曲》Op.53

该作品创作于 1907 年，属于作曲家的后期作品。第一主题结束于第 33 小节，随着拍号的再次改变以及织体的突然变化，连接

部以主题的变形呈示开始了其承前导入部分。该连接部在其承前阶段采用了主题开头部分音调材料的变形呈示的方式开始,但是低音声部则一直保持了与前段呈对比性质的分解琶音的伴奏织体音型。

连接部的导出部分从第 42 小节开始,两小节的 G 持续音在第 44 小节时直接导向了副调的调中心音 #C 音,为后面即将出现的第二主题的调中心音做了预示(用增四度准备代替了纯四度属准备)。

【谱例 76】

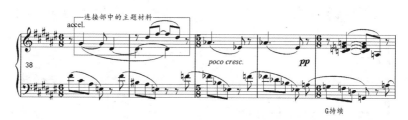

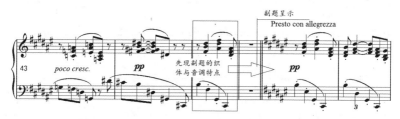

连接在第 45 小节综合先现了第二主题首部的音调、调性和织体特征,虽然只有一小节的长度,但已经显现出多重导出连接性结构的形态特点,并采用这种多重导出的方式为随后的第二主题呈示做综合准备。在一个小节的休止之后,副题呈示在第 47 小节进入。

第三章
连接的非连接性功能及其形态

音乐结构中各组织要素之间的关系归纳起来大致可分为以下三种：A—A、A—A¹、A—B,即重复、变化重复、对比。同时,这三种关系也概括了构建音乐结构的三种基本手段。因此,本书把构建音乐结构的三种基本手段：重复、变化重复和对比用来作为衡量连接性结构不同结构功能的重要依据。例如相同材料的重复表现为一种"同质性"的关系,表现为融合的结构功能；而不同材料的并置则表现为一种"异质性"的关系,具有一定的对比意义。

与此同时,连接性结构与其前后结构段落之间"融合"和"对比"关系的级别在某种程度上也可以通过段落之间"同质性"和"异质性"关系的结构要素数量来体现。其间呈"同质性"关系的要素越多,其结构间就更多表现为一种融合的结构关系；反之,如果结构段落之间呈"同质性"关系的要素越少,结构间的关系则会更多表现出一种"异质对比"的效果[1]。连接作为音乐结构中的过渡性

[1] 彭志敏指出："对比程度的大小,取决于参与对比的音乐语言要素在数量上的多少",即,"一组对比之间可能形成的对立面愈多,它们的对比性愈大；各对比元素间的对立程度愈高,其对比性愈强"。见彭志敏：《作为结构力量之一的对比及其风格演变》,《黄钟——武汉音乐学院学报》,1987年第1期,第36页。

组织，在不断的演化和发展中，其结构功能也在不断复杂化。尤其在成熟时期的奏鸣曲式中，主副题之间的连接部除了具有连接功能外，还往往承担了诸如对比、展开、呈示等具有"非连接"性质的结构功能。这里所谓的"非连接功能"，是相对于连接性结构的"连接功能"而言，相对于连接性结构的承前功能与导出功能而言，连接性结构承担了一定的非连接功能。

在这一章中，本研究将从对比功能、呈示功能和展开功能三个方面来考察连接性结构的非连接功能，对连接性结构的"非连接功能"进行论述和探讨，并着重考察连接性结构在承担"非连接功能"的同时，其"连接功能"的功能实现方式及形态表现。

第一节　连接的对比功能及其形态

连接性结构不同的对比承前方式赋予该连接以不同的对比性功能意义，其对比功能通常在结构的各组成要素上亦有不同的体现，如音调的对比、调性的对比、织体的对比等。尽管在理论上连接性结构的对比关系既存在与前段的对比，也存在与后面结构段落的对比，但音乐作为一种更具有时间特性的听觉艺术，其流动延绵的特性决定了连接性结构与其前面段落的对比关系更具有整体性的意义。因此，本书把连接性结构与其前段的对比功能作为研究重点，并主要从调性、音调和织体三个方面来考察连接与前段的对比功能，即连接的调性对比功能、音调对比功能和织体对比功能。当然，很多时候这三方面并不是截然分开的，例如织体对比功能往往还伴随着音调的对比或者调性的对比等。

第三章 连接的非连接性功能及其形态

连接性结构与其前段的对比方式大致可分为以下三种类型：一是直接出现与前后段落均无明显关系的新调性、新的音调材料或新的织体音型；二是直接先现后段调性、音调材料或织体样式；三是在承前阶段把前段呈示过的音调或织体材料进行变形处理后呈示以形成一定的对比。

一、音调对比

连接性结构在其承前阶段采用与前段呈对比关系的音调开始，并因此具有一定的音调对比功能。连接的音调对比功能主要有以下两种表现方式：直接出现新的音调从而与前段形成对比；将前段的音调加以变形得出另一个音调而与前段形成一定的对比。

（一）直接出现新的音调与前段形成对比[①]

例 77：莫扎特《第五钢琴奏鸣曲》K.283 第二乐章

以同音反复和上方五度跳进为句首主要特征的主部主题呈示完全终止于第 4 小节的主调 C 大调，从第 5 小节进入的连接部以对比的音调开始。

【谱例 77】

整个连接部可分为两个部分：

① 相关范例还可见于：莫扎特《第七钢琴奏鸣曲》K.309 第一乐章（第 21—32 小节），经过扩展的主部主题呈示侵入连接并完全终止于第 21 小节的主调，随后的连接以对比音调和对比织体形态的方式开始，并在第 32 小节停留于副调属和声，两个小节的引子后，副题呈示在第 35 小节进入；莫扎特《第九钢琴奏鸣曲》K.311 第一乐章（第 7—16 小节），主题呈示侵入连接部结束于第 7 小节的主调 D 大调，随后开始的连接承接了前段尾部伴奏织体的节奏律动，旋律声部则奏出了以跳进进行为特点的对比性音调。

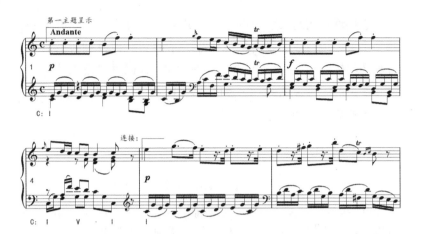

第一部分(第5—6小节),连接的承前阶段承接了前段的调性(C大调)和伴奏织体样式,但是其以附点节奏音型为特征的音调则与前段形成明显的对比。第一部分在第6小节停留于该调的属和弦上。第二部分(第7—8小节)表现为以G大调属功能组和弦为核心的十六分音符律动的级进进行线条,并在第9小节导出了副题的G大调呈示。

综上所述,该连接在其承前阶段以具有对比性质的音调开始,从而具有音调对比功能。在导出功能的实现方面,该连接表现为其与主题和副题均采用的相同的伴奏织体音型(十六分音符的和弦分解音型)以及在调性上的"同质准备"方式。

例78:莫扎特《第十九钢琴奏鸣曲》K.576 第三乐章

该作品整体结构表现为变奏回旋原则和奏鸣曲式原则相结合的特点。

第一主题侵入连接部结束于第16小节,连接部以对比的音调开始,但其调性和伴奏音型则承接了前段延续过来的调性以及三连音节奏律动的织体音型。

第三章 连接的非连接性功能及其形态

【谱例78-1】

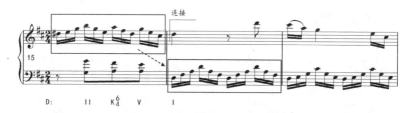

从第23小节开始持续的A音标志着进入导出准备阶段。建立在A大调上的副题在第26小节低音声部呈示。

在该作品中,由于第一主题与第二主题在音调上的相似性(第二主题是第一主题属调上的呈示),该连接以通过音调与前后呈对比的关系来实现了结构总体的对比需要。

【谱例78-2】(第一主题)

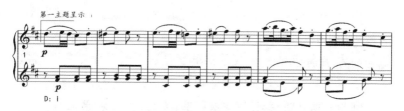

【谱例78-3】(第二主题)

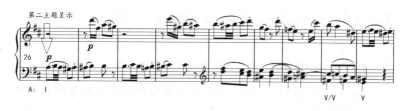

例79:贝多芬《第二十七钢琴奏鸣曲》Op.90 第一乐章

主题呈示完全终止于第24小节的主调e小调,随后开始的连接部承接了前段的调性,同时以对比的音调(以同音反复后的上四

度跳进为特征)和织体(齐奏型织体)与前段形成显著对比。

【谱例79】

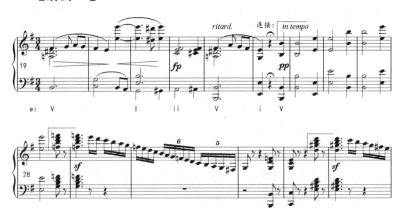

此外,从第29小节开始进入的新材料以及该材料随后的两次变化展示更进一步增强了该连接的对比色彩。属准备从第53小节开始,建立在b小调上的副题呈示在第55小节以对比的织体和音调进入。

(二)连接性结构在其承前阶段将前面音调加以变化,得出另一个具有一定对比意义的音调

例80:莫扎特《第三钢琴奏鸣曲》K.281 第三乐章

该乐章整体结构为回旋曲式结构,主部结束于第8小节,随后开始的连接承接了前段的调性,以具派生对比性质的音调和织体样式的方式开始。

【谱例80-1】

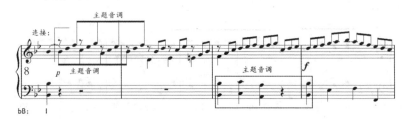

通过简化还原,连接部承前阶段的对比音调的骨干音显然来自主题,其对比性质的前景表现为主题骨干音的变化形式。

【谱例 80-2】

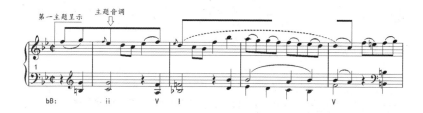

该连接通过在其承前阶段采用前段音调变化形式的方式从而使得其具有一定的音调对比功能。

例 81：莫扎特《第十三钢琴奏鸣曲》K.333 第三乐章

主题第一次结束于第 16 小节,随后是以对比音调开始的连接的承前阶段。

【谱例 81-1】

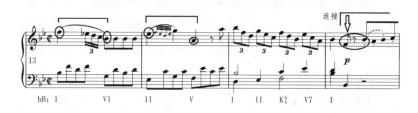

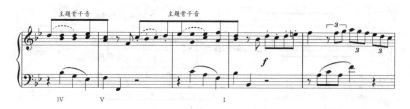

该连接的起始音调与前段主题呈示的首部音调呈明显对比关系，属于对比音调的承前方式。通过对该音调的简化还原发现，该连接的对比主题音调的骨干音其实源自前面呈示主题的第3—4小节，表现为该音调(♭B→C→D→♭E→C)的完全重复形式。

【谱例81－2】

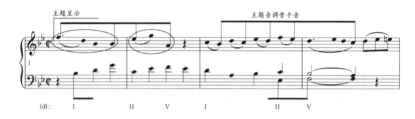

连接部开始的F—B的上行跳进显然来自主题开始F—(D)—B的下行分解和弦进行。随后源自主题第3—4小节音调骨干音的对比音调在经过两次移高大二度的模进后，在第24小节导出插部调性(F大调)的属和弦，随后是插部主题的F大调呈示。

例82：贝多芬《第十二钢琴奏鸣曲》Op.26 第四乐章

主题呈示完全终止于第28小节的主调A大调，紧接着的连接表现为只有四个小节长度的对比性质的音调片段。

【谱例82－1】

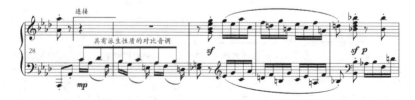

该对比音调显然来自主题开始的音调片段，只是将主题音调

移位至低音声部，音区的变化使得该音调在这里具有一种明显的对比功能（见谱例 82－2）。

【谱例 82－2】

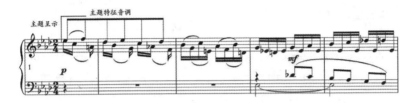

内部为变化重复的二分性结构的该连接于第 32 小节处停留于副调 E 大调属和声。随后是副题的 ♭E 大调呈示。

二、调性对比

连接性结构在其承前阶段由于通过采用与前段呈对比关系的调性开始而具有调性的对比功能。通常情况下，连接的调性对比功能有两种主要表现：一是采用对比调性呈示新主题材料；二是将前面呈示过的主题材料采用对比调性再现。而按照连接性结构对比调性的出现方式，又可以分为以下两种情况：其一，连接性结构直接出现的后段调性形成对比；其二，连接性结构直接以非后段调性开始承前。

（一）直接出现后段的调性形成调性对比

例 83：C.P.E.巴赫《E 大调钢琴奏鸣曲》Wq.65/28 H.78 第一乐章①

主部主题第 13 小节完全终止于主调 E 大调。随后的连接直接以综合对比的方式开始。

① 选自 Fingersatz Von Klaus Borner 选编的 C. P. E. Bach *Klaviersonaten Auswahl* (Band II).

【谱例83】

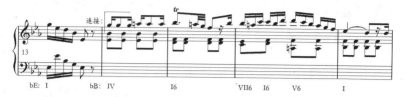

随着伴奏织体音型、旋律音调的突变,连接部的承前阶段以对比的副题调性(♭B大调)开始①。始于副调下属和弦的连接部,经过第16小节属和弦,其低音声部在第17小节到达副调的主音。连接部最后通过第24小节的重属和弦进入了副调的属持续段落。有意思的是,在从第25小节开始的属准备段中,在属和声背景下又重现了前面主部主题的音型材料,使得此准备段具有主题再现与副题呈示准备的双重意义。♭B大调的副题再现从第31小节开始。

例84:巴托克《匈牙利歌曲》

建立在C大调上的主题呈示完全终止于第8小节,第9小节进入的连接承继了前段的音调,直接以对比的调性a小调开始。

【谱例84-1】

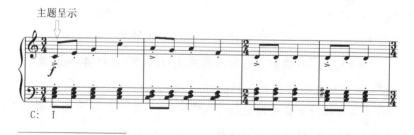

① 此处的E大三和弦也许会被解读为前面段落主和弦的延续,但是休止符造成的音响隔断以及随后A音的持续还原,使得该和弦失去了在♭E大调中存在的逻辑基础。因此,该和弦应当为后调♭B大调的下属和弦。

第三章 连接的非连接性功能及其形态

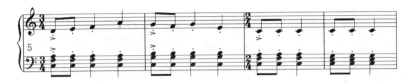

a小调开始的连接从第10小节开始逐渐显示出第二主题的调性特征。首先在第10小节出现了#F音,重复一次后,在第12小节出现了#F、#G音,直至第12小节,伴随着#C的最后出现,A大调的主题呈示进入。

【谱例84-2】

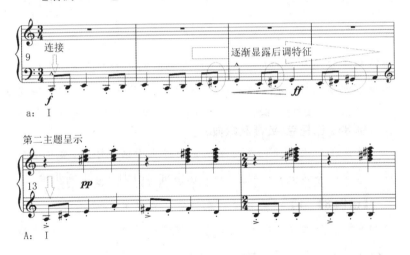

例85:海顿《第五十五钢琴奏鸣曲》Hob.XVI/41 第一乐章

始于♭B大调的主部主题呈示首次完全终止于第8小节的主调,紧接着的补充将主题延续了12个小节,最后开放结束于第20小节的属和声,随后开始的连接以对比F大调开始。

【谱例85】

短小的连接段落内部为2+2的对比二分性结构,最后于第24

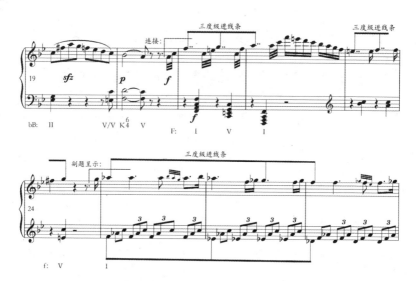

小节处停留在 F 调的属和声上,为后面建立在 f 小调上的副题呈示作了调性准备。有意思的是,该连接内部隐伏的三度级进线条似乎预示了副题的音调特征。该连接与前段强烈的对比色彩使其似乎只是为后段呈示进行准备的一个引子。

例 86:贝多芬《第二十八钢琴奏鸣曲》Op.101 第一乐章[①]

从属和声开始的主部主题意外终止在第 6 小节的主调 A 大调的六级和声上,随后连接部继续主题开始的音调,但调性则直接以对比的副题调性 E 大调开始。

【谱例 86】

与主题呈示以属和声开始一样,具有调性对比功能的连接同样在副调(E 大调)的属和声背景下开始,于第 16 小节终止于副调

① 这首题献给多萝西娅·埃特曼(Dorothea Ertmann)男爵夫人的作品创作于 1815—1816 年,是贝多芬晚期的重要作品之一。该作品以新颖的曲式结构、丰富的复调式展开手法和高难的演奏技巧著称。

第三章　连接的非连接性功能及其形态

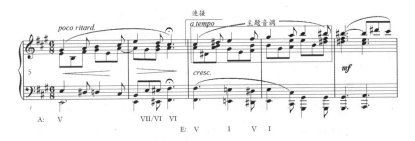

的六级和声上。随后进入的是副题 E 大调呈示。

（二）采用非后段调性进行对置①

例 87：海顿《第三十三奏鸣曲》Hob.XVI/20 第一乐章

内部为变化重复二分性结构的主部主题完全终止于第 8 小节的 c 小调。随后连接部的承前阶段以对比的调性(♭A 大调)开始，同时音调和织体也与前段表现为对比的关系。

【谱例 87】

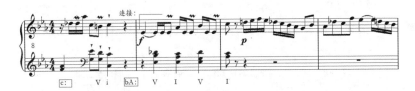

从第 9 小节开始的具有对比色彩的连接部具有明显的展衍性特点。主题陈述第一次停留在第 11 小节，紧接着是移高大二度模进并停留在第 14 小节。第 17 小节重复了第 15 小节

① 相关范例还可见于：海顿《第四十六钢琴奏鸣》(Hob.XVI/31)第一乐章(第 9—12 小节)E 大调的主题呈示完全终止于第 8 小节，随后的连接部以对比的调性——主调的关系小调♯c 小调开始，并于第 12 小节停留在副调的属和声上，B 大调的副题呈示始于第 13 小节；贝多芬《第十八钢琴奏鸣曲》(Op.31 No.3)第四乐章(第 28—34 小节)主题呈示完全终止于第 28 小节的 E 大调，随后开始的连接部以对比的 a 小调开始，建立在♭B 大调上的副题呈示在第 34 小节进入。

的音调,第 19—24 小节是一个快速跑动的音阶片段,最后在第 25 小节停留于副调的属和声,随后是建立在♭E 大调上的副部主题呈示。

该连接不仅在其承前阶段采用了与前段呈对比的调性进行承前的方式,整个连接部在承前阶段后的以对比材料进行的一系列展衍亦表现出与前段强烈的对比色彩。此外,该连接 17 小节结构规模[其内部结构为 a(3+3)—b(3+1 过渡)—c(3+3+1〈属准备〉)],几乎为前段呈示主题结构规模的 2 倍,具有较为明显的展开型功能。

例 88:贝多芬《第二十六钢琴奏鸣曲》Op.81a 第二乐章①

第一主题呈示不完全终止于第 8 小节的主调 c 小调,随后的连接以对比的 A 大调开始。

【谱例 88】

该连接在第 11 小节处再现了前面主题的材料,调性为 g 小调,

① 相关范例还可见于:勃拉姆斯《第一交响曲》Op.68 第一乐章。c 小调的主题呈示完全终止于第 78 小节,随后的连接的承前阶段以对比的调性 f 小调移调呈示主题音调的方式开始,并在随后的段落中以主题的材料为核心进行了展开。该连接的内部按照其各部功能的不同大致可以分为三个部分:第一部分(第 78—84 小节),连接部以对比调性 f 小调呈示前段主题的方式开始,具有调性对比功能;第二部分(第 84—109 小节),弦乐声部引入断奏音型的不断累积在第 97 小节处形成一个小高潮,并在第 99 小节处第一次出现了副题的特征音高材料增四度音程的大跳;第三部分(第 110—130 小节),该段落虽然在弦乐声部保留了主部主题的线条,但整体上已经表现为以平稳的级进进行为主要特点,这使得在 130 小节出现的以增四度的跳进为主,隐伏半音下行级进的副题呈现出一种对比的意味。从第 121 小节起的准备是一个内部结构为变化重复二分性的段落(第 121—124 小节、第 125—129 小节),于第 130 小节处终止于副调 B 大调,为副题的出现作了调性准备,♭B 大调副题呈示在第 130 小节进入。

第三章　连接的非连接性功能及其形态

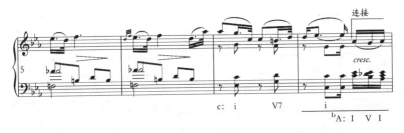

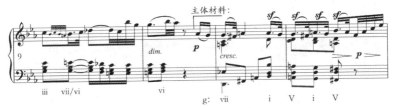

第13、14小节为一个建立在G大调上的装饰性连接,建立在G大调的第二主题呈示在第15小节进入。

例89:斯克里亚宾《第二钢琴奏鸣曲》Op.19 No.2

建立在#g小调上的主题呈示通过一个重属到属和声的进行,终止于第10小节的属和弦。

【谱例89-1】

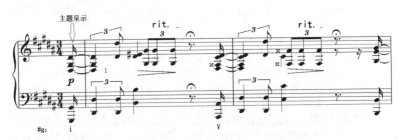

随后的连接继续了主题的音调,以对比的#d小调开始。5个小节后,具有对比特征的连接部主题在三连音伴奏织体的衬托下进行呈示。

【谱例 89-2】

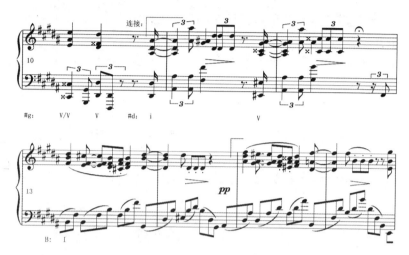

连接部主题为变化重复的二分性结构。在第 19 小节进行入属准备阶段，B 大调的副题呈示在第 23 小节进入。

三、织体对比①

织体对比功能是传统调性作品中连接性结构最重要的"非连接性质"结构功能之一。例如，在连接性结构的承前阶段中，将前面段落呈示的主题音调进行原样或者变化呈示时，采用具有对比

① 相关范例还可见于：莫扎特《第八钢琴奏鸣曲》No.310，第二乐章中的连接部，从第 8 小节开始的连接部承接了前段主题首部的特征音调，但是以对比的织体形态开始，同时演奏法的改变也使其具有一定的音色对比性质。贝多芬《第二十一钢琴奏鸣曲》第一乐章（第 14—34 小节），连接部从第 14 小节开始，承接了前段的主题音调，织体则采用了对比的音型样式；此外，该作品的第三乐章第 98—113 小节，从第 98 小节开始的连接以对比性质的齐奏织体先现了同样具有对比性质的后段主题音调。贝多芬《第二十三钢琴奏鸣曲》第三乐章（第 64—75 小节），从第 64 小节开始的连接部承接了前段的主题音调和调性，但是采用了与前段呈对比性质的伴奏织体样式。

性质的伴奏织体样式进行承前。这种通过运用与前段呈对比关系的声部组合方式,或者采取不同主题伴奏音型样式来进行承前所表现出来的结构功能,本书称之为织体对比功能。通常情况下,具有织体对比功能的连接性结构在织体样式与前段表现为异质对比的同时,往往在音调或调性等主要结构要素方面与前段表现为同质融合的关系。但也有连接性结构在其承前阶段与前段的织体呈对比时还伴随着音调甚至调性对比的情况。

例90:莫扎特《第二钢琴奏鸣曲》K.280 第一乐章

一气呵成的主题呈示在第8小节处通过一次不完满终止形成扩展,最后于第13小节侵入连接部终止于主调,连接以对比的音调和织体开始。该连接部大致上可以分为三个阶段:

第一阶段(第13—17小节)中音调、织体与前段呈综合对比,调性仍然建立在主调F大调上。内部为变化重复的二分性结构(第13—14小节、第15—16小节),然后通过第17小节的过渡,进入连接的第二阶段(第18—23小节)。

【谱例90-1】

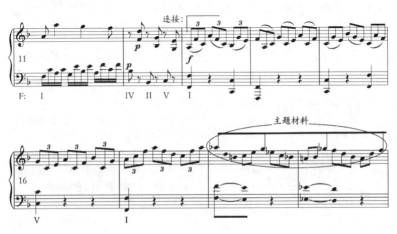

第二阶段是一个两外声部横向为半音进行,纵向为平行十度进行的片段(见谱例 90-1)。该片段于第 23 小节的最后达到副调下属和弦。

第三阶段(第 23—26 小节)为调性准备段。从第 23 小节起建立在持续音 B 音上 F 大调下属和弦持续音片段,该片段最终于第 26 小节解决到了主调的属和弦即副调的主和弦上。副题呈示于第 27 小节开始进入。

【谱例 90-2】

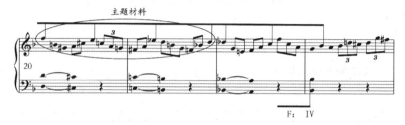

该连接一直建立在 F 调上,其调性几乎是整体承接了前段的调性,但织体形态和音调与前段表现为对比关系,其对比功能则通过在其与前后段落均呈对比性质的音调和伴奏织体音型开始的方式得以实现。此外,第二阶段隐伏的持续半音下行进行似乎与主题第 3 小节的半音下行级进音调之间存在着的某种密切联系,增强了其与前段的关联,同时也使得整个连接部具有了一定的展开性特点。

【谱例 90-3】

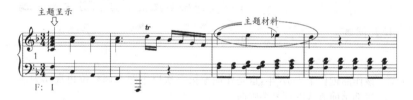

第三章 连接的非连接性功能及其形态

例91：莫扎特《第八钢琴奏鸣曲》K.310 第一乐章①

再现部中的主题原样再现始于第80小节，最后侵入连接部并终止于第88小节的主调a小调。

【谱例91-1】

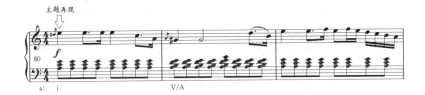

从第88小节开始是连接部的再现。

【谱例91-2】

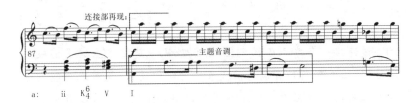

该连接承接了前段的调性，将主题音调移至低音声部变形陈述，同时高音声部的伴奏织体也表现为对比性质的大跳分解音型，与前段表现出显著的织体对比色彩。

例92：贝多芬《第十三钢琴奏鸣曲》Op.27 No.1 第四乐章

该乐章为回旋曲式。主部主题完全终止于第24小节的主调 ♭E大调。

① 该作品创作于1778年，也是作曲家第一次以主题音调移位再现作为连接部承前方式的钢琴奏鸣曲。

【谱例 92－1】①

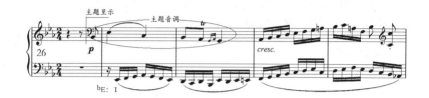

随后开始的连接继续了前段的调性和主题的首部音调,织体改变为齐奏型织体。与此同时大量断奏的运用,使得该段落与前段形成明显的音色对比。

【谱例 92－2】

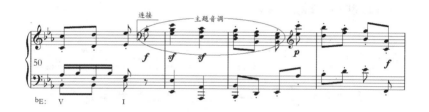

与例 91 一样,例 92 中连接承接了前段的音调和调性,其织体对比功能表现为单一的织体要素对比。♭B 大调的插部主题在第 61 小节最后半拍时进入。

例 93：勃拉姆斯《第二交响曲》Op.73 第二乐章

该乐章整体结构为奏鸣曲式,第一主题和第二主题之间的连接开始于第 17 小节第 2 拍,以对比性质的模仿复调织体开始。该

① 由于作曲家有意将第三、四乐章处理为一个整体,因而第四乐章的小节计数也是从第三乐章连续而来的,主题的首次呈示从第 26 小节最后一个八分音符开始。

连接可以分成两个部分。

【谱例93】(仅木管部分与倍大提琴)

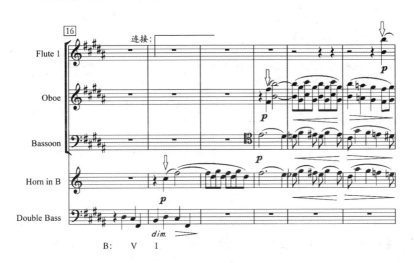

第一部分(第17—27小节):连接部开始的部分承接了前段的调性,但采用了与前段主调织体呈对比关系的具有模仿复调意味的声部组织方式。而在第17小节突然出现的以上四度跳进为特点呈示的连接部音调亦与前段形成明显的对比。

第二部分(第28—32小节):准备导出阶段,是一个建立在主调重属音♯C音上的持续音段落。准备段的音调仍然以上方四度跳进开始,但时值缩减为八分附点节奏音型。以弦乐音色为主,从第31小节开始,力度逐渐减弱,最后在第32小节导出建立在♯F大调上的由木管乐器为主呈示出的第二主题。

综合以上分析,该连接在音调上继承了主题中的上四度音程特征,并在调性上与前段表现为同质融合的关系,但采用与前段呈对比性质的声部组织方式,具有织体对比的功能。

例 94：贝多芬《第十七钢琴奏鸣曲》Op.31 No.2 第一乐章[①]

该连接位于作品的展开部与再现部之间，是一个具有织体对比功能的"持续音"型连接。

【谱例 94－1】

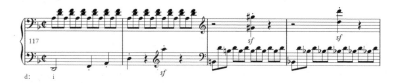

以八分三连音织体音型为主要特点的展开中段于第 121 小节到达主调的属和声，随后开始的属音持续段落以对比的织体样式（从谱例 94－2 中可以看出，该片段其实是以属和弦音为骨干音的装饰性持续，织体改变为连续八分音符律动的齐奏型织体）开始。该连接片段在第 143 小节到达主调属和声，随后是主题的主调再现。

【谱例 94－2】

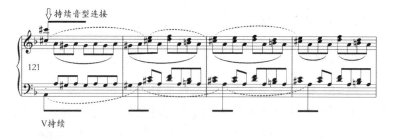

① 相关范例还可见于：贝多芬《第二十三钢琴奏鸣曲》(Op.57)第一乐章。以和弦连续分解上行为主要音调特征的呈示部主题首先在 f 小调上呈示，随后在 G 大调上模进重复，经过一个由"命运"动机为特点的展衍片段后最终开放停留在第 16 小节的属和弦上。从第 16 小节开始的连接部以主部主题音调原调再现开始，继续了前段的音调和调性，但力度的增强和织体的加厚，使其具有与前段呈明显的对比色彩。建立在 A 大调上的副题于第 35 小节以三连音的伴奏织体出现。在该例中，连接的织体对比功能表现为其承前阶段的主题音调呈示时调性不变，织体改变。

第二节　连接的展开功能及其形态

当连接性结构将前段的织体或者音调材料进行一定程度的展开时，该连接性结构就具有了展开型功能。通常情况下，具有展开功能的连接性结构在其承前阶段采取不同的承前方式会使得该连接性结构具有不同的功能内涵。例如，以对比音调材料进行承前的展开功能型连接很可能具有对比和展开这两种结构功能。

按照连接性结构承前阶段进行展开的音调材料来源的不同，本书大致从以下两个方面来考察连接的展开功能：一是连接的融合展开功能，即连接性结构表现为以前段音调再现的方式开始承前并进行展开；二是连接的对比展开功能，即连接的承前阶段以对比音调开始，然后再展开。

一、融合展开

例95：莫扎特《第十五钢琴奏鸣曲》K.533 第一乐章[①]

主部主题终止于第 8 小节，随后的连接采取了前段主题在低音声

[①] 相关范例还可见于：莫扎特《第四十一交响曲》第一乐章(第 24—56 小节)，具有展开功能的连接部的承前阶段表现为将前段主题呈示的齐奏型织体变为对比复调性质的织体呈示。整个连接分为三个阶段：第一阶段(第 24—30 小节)，连接的承前阶段，由长笛和双簧管奏出的对位线条在第 28 小节进行了模进重复，随后是 6 个小节的过渡，然后进入连接的第二阶段(第 37—48 小节)，这是一个基于主题中的附点音型的一个展开段落，建立在主调的属持续音上，音乐气氛在不断的高涨中进入连接的第三阶段(第 49—55 小节)，建立在 D 持续音上的段落预示了（转下页）

部再次呈示的承前方式展示了该连接与前段的同质性融合关系。

【谱例95-1】

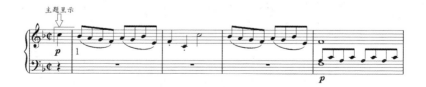

该连接部长度为33个小节,具有明显的展开性质。其内部结构大体可分为两个部分。

第一部分(第9—18小节)为承前部分,以主题低音区呈示作为连接的承前方式,通过第16小节的扩展最后停留于第18小节的下属和声,经过两次模进后在第26小节停留于F大调的属和弦。

【谱例95-2】

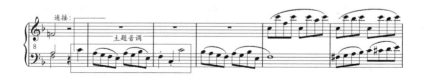

第二部分(第19—41小节)为展开转调部分。长大的展开部分大致可分为三个展开阶段。具体分析如下:

展开I(第19—26小节)内部为3+5结构,表现主题尾部特征音调的变化重复。

(接上页)副题的调性,第55小节进入的是G大调的副题呈示。舒曼《第一交响曲》第一乐章(第54—80小节),第55小节开始的连接承前阶段直接以主题首部的特征音型开始了展开的第一阶段,并在第50小节进行变化模进,从第63小节开始是展开的第二阶段,音乐在连续的模进重复中于第69小节到达属准备阶段,轻快的副题呈示在第80小节进入。

【谱例 95 - 3】

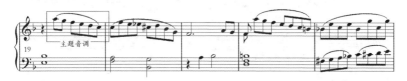

展开 II（第 27—36 小节），以主题首部的级进音调为主要展开材料，以纵向二声部模仿为主要展开手段。

【谱例 95 - 4】

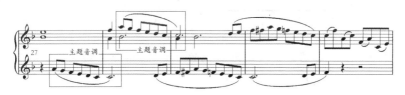

展开 III（第 37—41 小节），在第 37 小节处，伴随着高音声部不断重复的四音音列（F→E—D—C），展开进入 E 大调，并最后于第 41 小节停留于 c 小调的属和声①。如谱例 95 - 4 所示，该连接没有长大的属准备，以同主音调 c 小调预示了后段的调性。建立在 C 大调上的副题呈示在第 42 小节进入。

【谱例 95 - 5】

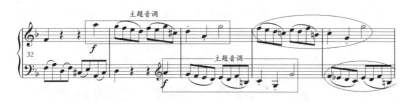

① 该作品创作于 1788 年，以主题音调移位再现作为连接的承前方式在作品 K.310 的第一乐章中已经出现过，但是将主题音调原调再现作为连部的承前以及赋予该连接部一定的展开功能则是该作品的新特点，反映了作曲家音乐创作结构思维的又一次重大变化。

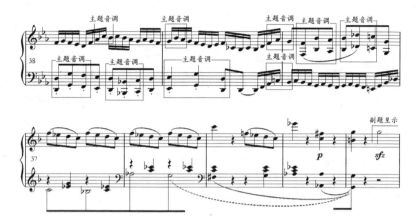

在有些具有融合展开功能的连接性结构中,连接的承前阶段采用对比织体再现前段主题音调的方式,使得该连接的出现具有一种明显的对比色彩①。

例96:贝多芬《第三十二钢琴奏鸣曲》Op.111 第一乐章

c小调的主部主题呈示在第19小节最后半拍进入,于第31小节最后一个半拍时增加了一个补充,最后侵入连接部并终止于第35小节。随着伴奏织体的突变,连接部以主题旋律开始音调在主调再现的方式开始了连接部的承前阶段。整个连接部几乎是主题

① 相关例子还可见于:贝多芬《第十七钢琴奏鸣曲》第一乐章(第21—41小节),d小调的主题呈示侵入连接部并终止于第21小节的主调,随后开始的连接部将前段主题音调移至低音声部呈示,高音声部则以对比的三连音织体音型开始,该主题音调分别在第25、29小节被移高二度进行模进展开,从第31小节开始分裂模进展开,最后在第41小节到达副题的属和声,副题呈示从第42小节开始;贝多芬《第二十一钢琴奏鸣曲》第一乐章(第14—35小节),连接的承前阶段以对比织体再现前段主题音调的方式开始,该音调在第18小节进行模进重复后,在第23小节进入连接的属持续音段落,并在属持续音上开始以连续十六分音符律动展开,这个具有展开性质的属持续音段落为2+2+2+2结构,最后在第31小节处通过一个经过性质的段落把音乐导向了第36小节的副题呈示。

核心材料连续不断的展开。其展开大致可分为两个阶段:

第一阶段(第 36—43 小节)为承前展开阶段,连接以对比织体再现主题音调的方式直接开始展开,首先是主题材料在 c 小调上展开,伴随着密集的音流,被紧缩后的主题句首的动机式音调不断在两个声部变化重复出现,连接的展开在第 40 小节通过不断出现的副题调性♭A 大调的特征音♭D 音,以及在第 44 小节调号的变化,对副调进行了预示。在第 45 小节,连接的展开到达♭B 小调,最后于第 48 小节停留在♭D 大调的主和声,并随即进入调性准备阶段。

【谱例 96－1】

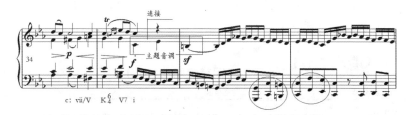

第二阶段(第 48—49 小节)为调性准备阶段,随着低音声部持续的♭D 音在第 49 小节被还原,预示了即将进入建立在♭A 大调属音♭E 持续段落上的副题呈示。最后通过第 49 小节的重属导七和弦导出了第 50 小节的副题呈示。

【谱例 96－2】

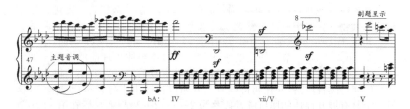

在例 96 中,连接与前段的对比主要采取的是织体对比的方式,

在织体的运用上直接采用与前后段落都呈对比关系的伴奏织体音型。第50小节出现的副题无论是在音调特征还是织体形态方面,几乎都与前段表现为对比的结构关系。整个连接部表现为主题材料的展开,其结构规模为14个小节(和主部主题规模相当)。第一次展开建立于主调上,第二次展开建立于副调上。由于后段主题呈示始于属和弦,因此准备阶段的持续音采用了下属音作为准备音。

例97:格里格《e小调钢琴奏鸣曲》第一乐章

e小调呈示的主部主题表现为主持续音上的e小调主和弦分解和弦的下行线条进行,第一句停留在重属导音#A音上(谱例中标注的材料a以四度跳进为特点;材料b以二度级进为特点。这两种材料成为展开II片段的主要材料来源)。

【谱例97-1】

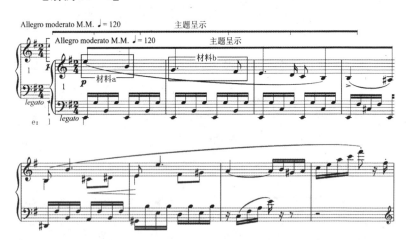

主题在第8小节处开始扩展,最后以侵入连接部的方式终止于第13小节。随后开始的连接部承前阶段表现为对比性质织体的主题音调隔时再现。该连接的规模为36小节,同样具有展开型

第三章 连接的非连接性功能及其形态

功能。按照其展开材料以及织体形态的不同,其展开部分大致分为三个阶段。

展开I(第17—24小节):经过4个小节的承前阶段,从第17小节开始的具有强烈对比色彩的展开I是一个基于主题材料a和b的展开段落。第17—24小节是一个以两个小节为一个单位进行的模进、重复段落。

【谱例97－2】

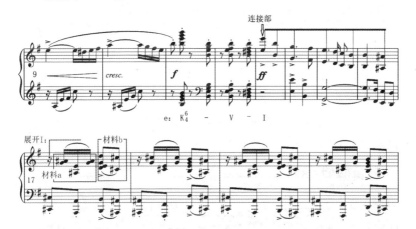

展开II(第25—36小节):从第25小节起的展开II继续以两个小节为单位进行模进。该片段不仅以具有副题节奏特征的音型片段为主要展开材料,而且调性也主要建立在副题调性的下属方向。

【谱例97－3】

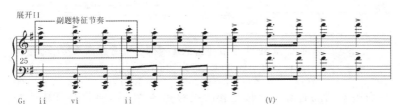

展开 III（第 37—44 小节）：经过第 33—36 小节的过渡，随后的展开 III 重新回到了 e 小调，表现为变化重复的二分性结构 [4(2+2)+4(2+2)]。

【谱例 97 - 4】

导出准备阶段以低音声部出现 #C 持续音的第 45 小节开始。该导出段最后通过第 49 小节低音声部的 #C 音导出了副题低音声部的起始音属音 D。建立在 G 大调上的副题呈示在第 50 小节进入。

【谱例 97 - 5】

该连接部在其承前阶段承接了前段开始的音调，但通过织体的不同处理使其具有强烈的对比效果①。

① 相关范例还可见于：斯克里亚宾《第三钢琴奏鸣曲》第四乐章（第 17—37 小节，第 73 页）。从第 17 小节开始的连接部在低音声部承接了前段的主题音调，但高音声部出现的以级进为特征的对比线条则制造了一种与前段对比的效果。该展开功能型连接大致可分为三个阶段：展开 I（第 17—24 小节），主题音调先后在低音声部和高音声部进行变化（转下页）

第三章 连接的非连接性功能及其形态

在例 98 中，具有展开功能的连接性结构在其承前阶段承接了前段的音调，但是采取了对比调性的承前方式，从而赋予该连接以一定调性对比功能。

例 98：斯克里亚宾《第三钢琴奏鸣曲》Op.23 No.3 第一乐章

♯F小调的主部主题开放终止于第 8 小节的属和弦上，紧接着的连接部承前阶段以主题移低四度(♯c 小调)呈示，以对比调性呈示的方式开始。

【谱例 98－1】

主题首先是两次模进(每次 4 小节)。从第 18 小节开始，被压缩的主题首部音型被以两个小节为单位进行了变化重复，然后是第 22、23 小节的分裂，最终通过在第 23 小节最后一个十六分音符上出现的副调属和弦的根音来预示副题的调性。随着织体的改变，建立在 A 大调上的副题于第 24 小节最后一个八分音符处以弱起的方式开始。

(接上页)重复；展开 II(第 25—28 小节)主题音调压缩，低音声部出现了主题呈示时的伴奏织体；展开 III(第 29—36 小节)，主题音调的分裂模进，其中的最后三次模进建立在副调的属和声上，为副题的呈示做了调性准备。A 大调的副题呈示在第 37 小节进入。

【谱例98-2】

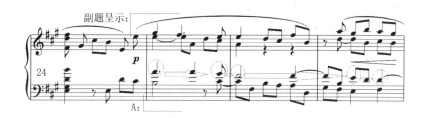

综上所述,该连接以主部主题移调呈示作为其承前方式,并具有调性对比功能;而在随后的进行中,针对主题的音调特征进行的变化展开也使其具有一定的展开性意义。该连接结构长度为16个小节,已经大大超过了前段主题呈示的规模。

二、对比展开

例99:莫扎特《第四十一交响曲》Op.551 第四乐章

主题呈示完全终止于第19小节的主调C大调,紧接着的连接以对比的主题音调呈示的方式开始了连接的承前阶段。紧接着的模进展开最后停留于第35小节停留的主调属和声。

【谱例99-1】(弦乐组,其他声部略)

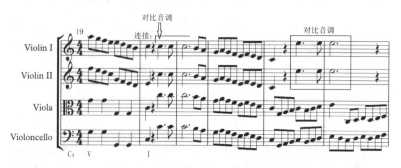

经过了两拍的休止后,从第36小节开始的以赋格段开始的长

第三章 连接的非连接性功能及其形态

大展开部分形成了该作品整个呈示部中的一个高潮。其赋格主题继续了前段呈示部主题的音调特征。

【谱例99-2】(弦乐组,其他声部略)

主题开始的音调先后在弦乐和木管声部变化出现。属准备段从第64小节开始,其再次出现的以同音反复为特征的附点音型,伴随着低音声部出现的副调的属音(D)被以各种装饰的形式持续。各声部在第66小节处逐渐汇聚成一股齐奏性质的强大音流,并最后在第74小节导入了建立在G大调上的副题呈示。

该连接属于带有明显展开功能的连接部。主题终止于第19小节,随后的连接部以对比音调开始,从第32小节开始持续的属音G成为随后出现的赋格段的调性准备音。由于该连接独立性较强,在连接部主题正式进入之前增加了一个过渡性质的段落(第19—35小节),把音乐从C大调引导至属和弦,为连接部赋格段的

主调再次进入做调性准备。而从第 36 小节开始的以呈示部主题为主题的赋格段则形成了该作品整个呈示部中的高潮。

例 100：舒伯特《第九钢琴奏鸣曲》D.959 第一乐章[①]

主部主题主调 A 大调终止于第 16 小节。随后的连接部以对比的旋律音调开始。

【谱例 100 - 1】

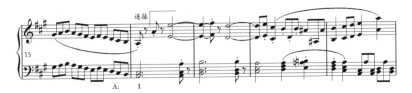

连接承前阶段的对比性质的旋律音调结束于第 22 小节，然后是针对该旋律尾部音调（该音调来自前段的呈示部主题的尾部音调）的 4 次变化重复，最后停留在第 28 小节。

【谱例 100 - 2】

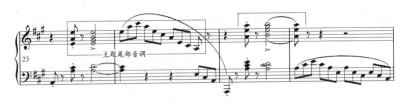

① 相关范例还可见于：勃拉姆斯《第二交响曲》第一乐章（第 32—81 小节），主题呈示结束于第 31 小节，经过 12 个小节的过渡，连接部以对比的主题呈示开始。连接主题经过一次重复呈示后从第 52 小节开始了连接的展开中段。首先是该主题首部音调的在各声部上的模进展开，从第 59 小节开始是基于主题核心音程（二度音程）的一个展开段落，先后经过 d 小调、F 大调，音乐在第 78 小节开始了到副题呈示的调性准备，A 大调的副题呈示在第 82 小节进入。

第三章 连接的非连接性功能及其形态

从第 28 小节开始是该连接的核心展开段。该展开片段继续了前面旋律尾部材料,分别在高音声部和低音声部进行了两次模进重复。在第 39 小节到达副调的属音 B 音,属准备段也由此开始。

【谱例 100 - 3】

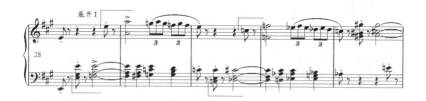

连接在第 39 小节的低音声部以间或持续的 B 音开始了其调性的导出阶段。在第 51、52 小节处,节奏律动改变为八分音符的律动,并通过先现后段主题特征的方式为后段的织体特征和音调特征进行了预示。建立在 E 大调上的副题于第 55 小节进入。

【谱例 100 - 4】

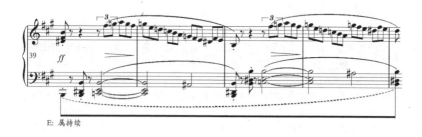

该连接的承前阶段采用完全不同的音调材料进行呈示的方式,与前段形成明显对比。但在随后的展开过程中则主要运用了前面主题的材料片段进行展开,整个连接部结构规模为 35 个小节。具有明显的对比和展开功能。

例101：贝多芬《第八钢琴奏鸣曲》Op.13 第一乐章①

这是一个具有对比展开功能的"持续音"型连接。展开中部从第160小节开始渐弱，在第167小节到达了主调的属和声，随着伴奏织体音型以及旋律音调的突然改变，到主题再现之间的具有展开性结构功能的持续音型连接随即开始。

【谱例101-1】

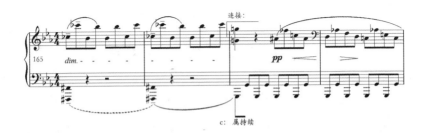

在随后的展开中，伴着主题音调的先现以及力度的逐渐增强，在该属持续段落形成了展开中段的又一个高潮。

① 相关范例还可见于：贝多芬《第十三钢琴奏鸣曲》第四乐章展开功能"持续音"型连接（第56—80小节）。副题完全终于第56小节的属调♭B大调，随后的连接在低音声部表现为♭B音和D音交替持续的方式，并以对比的伴奏织体音型开始。而连接部的主题旋律则表现为与副题的断奏呈对比色彩的连奏分解琶音，连接部主题调性首先是建立在副调上。其内部结构为非对称的对比呈示的二分性结构[A(2+2)，B(4+18)]，以主题短句的模进重复作为主要展开手法。第58、59小节是第56、57小节的模进，随后第60—63小节又在第64小节处重复，并进行展衍，最后在第80小节处，通过两个低音区的属和声长音持续，为随后主题的主调再现做了调性准备。主题E大调再现在第82小节处进入。从结构规模上看，该连接部长度为24个小节，几乎相当于其前后段落的结构规模，具有明显的展开功能意义。同时该连接整体均建立在后段的属持续音上，属于典型的具有展开功能的"持续音"型连接。

【谱例 101-2】

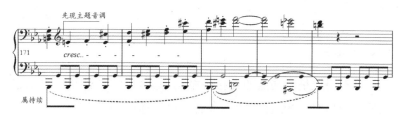

该属持音型连接的内部具有为变化重复的二分性结构特征，在第 175 小节处再次重复了前面的段落，并在尾部进行了展衍。最后在 187 小节处，通过一个长达 8 个小节的建立在属持续音上的下行经过句导出了第 195 小节主题的原调再现。整个连接规模为 27 个小节，具有明显的展开功能。

第三节　连接的呈示功能及其形态

具有主题呈示功能的连接性结构，其主题呈示通常表现为两种方式：第一，直接以与前段主题呈对比关系的主题呈示开始；第二，连接性结构呈示的主题来自前段主题的变形，从而与前段形成派生对比的结构关系。而连接性结构采取何种主题进行呈示则赋予了该连接性结构以不同的功能内涵。就上述的两种表现方式而言，前者显然更多强调结构间的对比，而后者则更加侧重结构间的融合。在有些作品中，尤其当具有对比呈示功能的连接性结构与前段形成强烈对比的情况下，在连接性结构与其前段之间也会增加一个装饰性质的过渡段落，以增强结构之间的融合性。

按照连接性结构呈示的主题材料与其前面段落主题材料关系

的不同,连接的呈示功能大致可分为**对比呈示**和**派生呈示**两种类型。

一、对比呈示[①]

具有对比呈示功能的连接性结构,其呈示的主题与前段主题表现为明显对比的结构关系,从而使得该连接既具有主题呈示的结构功能,又具有对比的功能意义,并因此具有对比和呈示两种功能复合的特点。

例 102:海顿《第五十七钢琴奏鸣曲》Hob.XVI 47 第三乐章

主题呈示结束于第 8 小节的主调 F 大调,紧接着是连接主题呈示的开始。

【谱例 102】

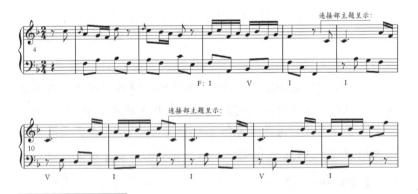

① 相关范例还可见于:贝多芬《第二十六钢琴奏鸣曲》第三乐章(第 29—52 小节)。♭E 大调的主题呈示侵入连接终止于第 29 小节主调,随后的连接以对比织体形态和对比主题呈示的方式开始。连接主题内部为 4+4 的方整性结构,完全终止于第 37 小节的♭B 大调,并预示了副题的调性。紧接着的是建立在♭B 小调上的准备段落,经过从第 49 小节开始的属持续片段,导出了第 53 小节建立在♭B 大调上的副题呈示。

第三章 连接的非连接性功能及其形态

与主部主题性格呈对比的连接部主题承接了前段的调性,但伴奏声部的织体音型则由前段中的以跳进为特征变为以级进为特征。主题内部为重复的二分性结构(3+3),第二句尾部进行了展衍,三个小节的展衍片段的低音声部表现出♭B→A→G的级进关系,承担了连接部主题呈示到副题呈示之间的融合过渡功能。该连接最后在第 18 小节结束于副调 C 大调,为副题的呈示作调性准备。C 大调的副题呈示在第 18 小节进入。

例 103:莫扎特《第十八钢琴奏鸣曲》K.570 第一乐章

主部主题终止于第 12 小节,随后是一系列的补充,并最后终止于第 20 小节。经过两个小节的过渡,从第 23 小节起,连接对比主题的呈示以对比的调性和织体形态开始。

这是一个典型的具有对比呈示功能的连接性结构。其内部结构大致可以分为三个阶段。

第一阶段(第 21—22 小节)为承前阶段。两个小节的过渡把调性停留在第 22 小节 g 小调的属和声上,调性布局以连续下行三度的方式(♭B→g→E)为连接部对比的主题呈示进行调性准备。

第二阶段(第 23—34 小节)为连接部主题呈示阶段。内部为变化重复的二分性结构。该主题首先在♭E 大调上呈示(第 23—26 小节),紧接着是该主题的变化重复,并于第 35 小节处完全终止于 C 大调(即副题调性的属调)。

【谱例 103-1】

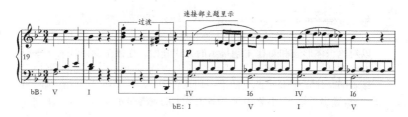

第三阶段(第 35—40 小节)为准备导出阶段。副调的属音 C 音以装饰的方式持续,为副题的 F 大调呈示做了调性的准备。副题呈示在第 41 小节进入。

【谱例 103-2】

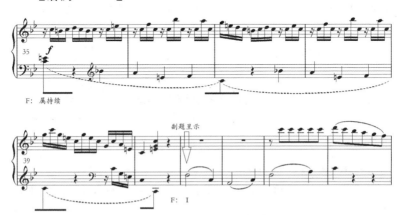

在该作品中,由于主题和副题之间在主题音调以及音乐形象上具有的明显相似性(主部主题见谱例 103-3),使得两个主题之间需要一种对比结构的存在,因此就要求位于其间的连接部不仅要完成连接的功能,而且要具有对比的结构功能。

【谱例 103-3】(主部主题)

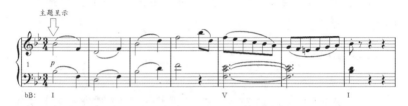

综上所述,该连接的承前阶段通过两个小节的过渡实现了连接的承前功能,而连接部的主题音调和织体样式表现为与前段呈对比的关系;同时在其导出阶段中,从第 35 小节开始了针对副题

呈示的调性准备。

例 104：贝多芬《第五钢琴奏鸣曲》Op.10 No.1 第一乐章①

主部主题完全终止于第 22 小节，随后的补充将主题的呈示再次主调完全终止于第 30 小节。

【谱例 104－1】

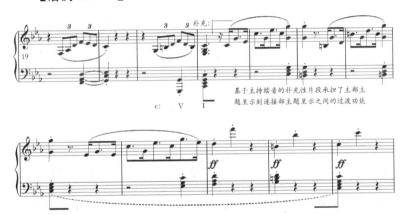

在 1 个小节的休止后，从第 32 小节开始的是建立在对比的调性（♭A 大调上）上以对比织体伴随的连接部的主题呈示。

连接主题内部为变化重复的二分性结构（9＋8）。

第一部分内部同样为变化重复的二分性关系（5＋4），首先连接部主题在♭A 大调上的呈示，经过第 37 小节的 f 小调，最后结束于第 40 小节。

① 相关范例还可见于：贝多芬《第二十九钢琴奏鸣曲》第三乐章（第 27—44 小节）。♯f 小调的主部主题呈示完全终止于第 27 小节的主调，随着伴奏织体的改变，紧接着的是连接部主题的对比呈示。连接部承接了前段的调性，内部为变化重复的二分性结构（3＋3），从第 34 小节开始到导出阶段继续了连接部主题的开始音调和调性，并在第 39 小节到达了副调的属和声。D 大调的副题呈示在第 45 小节进入。

第二部分为第一部分的变化重复,经过第41小节的♭D大调以及第45小节的♭b小调,并于第48小节结束于♭b小调的主和弦上,即副题调性的属和弦上,而到副题呈示的属持续准备阶段也由此开始。在准备阶段中,连接部高音声部的第50小节和第52小节的二度下行音型,为副题的呈示做了音调上的预示。建立在♭E大调上的副题于第56小节处进入。

【谱例104-2】

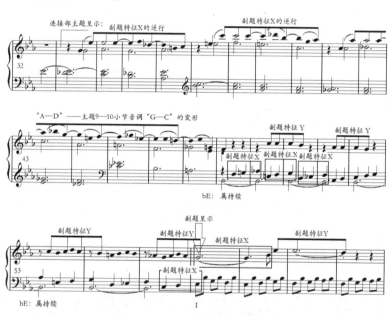

在第56小节进入的副题在音调特征上表现为三度音程的上行进行(X)与二度下行级进(Y)的特点。在强调该连接与前段呈现为对比音调关系的同时,我们也注意到了该连接中第42—46小节的五度下行级进进行与前段主题中第9、10小节五度下行级进在音调上的关联。此外,该连接中的对比音调与随后副题在音调特征也有非常密切的联系,而从第49小节开始的连续重复的副题

音调特征Y,无疑对于随后的副题呈示具有更为直接的预示功能。

综上所述,该连接的对比功能表现为其承前阶段的调性、音调和织体与前段的对比关系。其呈示性表现为内部结构的方整性和变化重复的二分性结构特征,以及音调和织体样式的稳定统一性。其连接功能则主要表现为以模进方式进行的连续转调,包括在第48小节开始的属持续,以及其对后段主题特征音调的变形贯穿和直接预示。

例105:舒伯特《第八钢琴奏鸣曲》D.958 第一乐章

这是一个具有对比呈示功能的连接性结构。华彩性质的主部主题侵入连接部并终止于第21小节的c小调。连接部的主题呈示承接了前段的调性,以对比的织体和主题形态开始。

【谱例105】

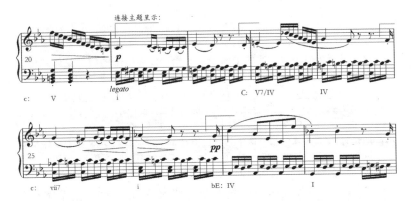

具有明显呈示型结构特点的连接部主题内部结构为对比的二分性结构(6+9),这在其伴奏织体上亦有明显的体现。其中第一部分继续了前段的调性,建立在c持续音上,第二部分则开始向副调转调,并在第35小节到第36小节之间完成了一次副调的属到主功能性和声进行。属持续从第35小节开始。在这两个呈对比

关系的连接部主题内部，表现出了明显的重复与变化重复的结构特征：

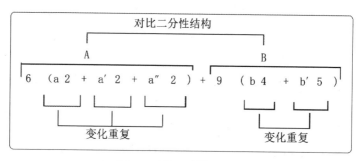

图 1　对比二分性结构图

从第 35 小节起持续的 ♭B 音是连接部为后段呈示进行的属准备的开始。整个连接最后在第 38 小节完全停留于副调 ♭E 大调的属和弦。副题呈示在第 39 小节处进入①。

① 类似范例还可见于：贝多芬《第八钢琴奏鸣曲》Op.13 第一乐章（第 27—50 小节）。呈示部主题开放停留于第 27 小节 C 小调的属和弦上，随后连接部的承前阶段以对比的主题呈示开始。该连接部的内部总体结构为对比的二分性结构，同时两个部分的内部又分别具有重复的二分性结构特点[A(4+4), B(4+4)+8(属准备)]。第一部分在第 35 小节处终止于主调的属音 G，第二部分则再次出现了主题的伴奏织体样式，与连接部的第一部分形成对比，并具有对比和再现的双重意义。从第 43 小节的连接部第二部分的第三次模进建立在副调的属和声上，成为为副题调性进行准备的属持续段。建立在 e 小调上的副题出现于第 51 小节。该连接结构在整体上具有明显的对比二分性特点（第 27—35 小节、第 35—50 小节）。而在其第二部分至准备阶段的再现主部主题的伴奏织体音型，使该连接在主题材料上与前面的呈示部主题共同构成一个类似带再现的三部性结构。如下图所示：

结构划分	呈示部主题	连　接　部	
主题材料	主题材料（A）	对比新材料（B）	主题材料（A1）
调性特点	主调	主调—转调→	过渡调→属准备阶段

例 106：勃拉姆斯《第三交响曲》Op.90 第一乐章

乐章开始是三个小节的引子，点出了贯穿整部作品的三音动机"F→A→F"。

建立在这三音动机上的主部主题具有明显的二分性特征：第 6—10 小节是第 3—6 小节的变化重复；而第 4—6 小节又是第 3、4 小节的变化重复；第 8—10 小节是第 6—8 小节的模进重复。这种明显的变化重复的音乐语言陈述方式，给予了主题以稳定的呈示性特点。

主题于第 11 小节已经停留在下属和弦上，然后以连续下行模进的方式开始了主题的融解，最后把主题结束于第 15 小节的主和弦上，随后是具有音调对比特点的连接部主题呈示。

【谱例 106 - 1】（弦乐部分）

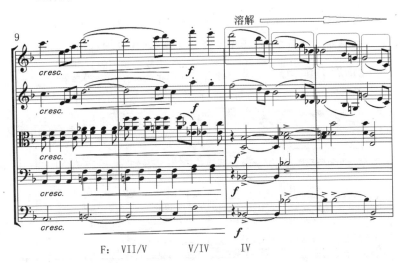

第 15 小节开始进入的连接部主题呈示表现为以同音反复为其首部音调特点，并与前面主部主题的下行跳进的形象形成明显的异质对比。与此同时，整个连接部主题内部亦表现为 8+8 的变化重复

的二分性结构特征,从第 23 小节开始的是主题呈示的变化重复。

【谱例 106 - 2】(弦乐部分)

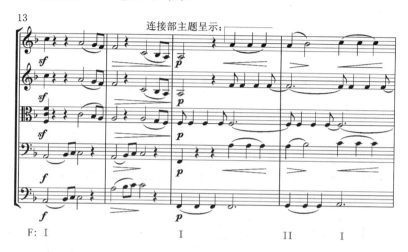

连接部的主题呈示在第 23 小节处第一次转调停留在 ♭D 大调,第二次以等音方式于第 31 小节终止于副调(A 大调)的主和弦。

【谱例 106 - 3】

第三章 连接的非连接性功能及其形态

经过第 34 小节的预示，在第 35 小节出现的 A 大调导七和弦，直接引出了第 36 小节的副题呈示。

【谱例 106－4】

从结构整体功能来看,该连接属于连接性结构,但同时,它又具有呈示性结构的特征,因此其前段主部主题尾部的功能转化承担了主部主题呈示到连接部主题呈示之间的连接功能。该连接部在其结尾处亦通过调性的转换以及和声准备来完成到副题的过渡,从而实现了结构之间的融合功能。

二、派生呈示

所谓"派生呈示",是相对于前文中的"对比呈示"而言的,"派生"不是完全不同的对比,而是具有一定相似性和一定"亲缘"关系的对比。连接的派生呈示功能,指具有呈示功能的连接性结构所呈示的主题来自前段主题音调的变化形式,或者某一特征音调的变化形式,从而与前段主题形成一种派生性对比[①]。

例107:莫扎特《第十钢琴奏鸣曲》K.330 第三乐章

主题呈示在第 16 小节经过扩展,最后完全终止于第 20 小节的主调 C 大调。随后的连接承接了前段的调性,但是以对比织体和对比的主题音调呈示开始。

【谱例107-1】

① 关于"派生",本书借用了《音乐作品分析教程》谈到单三部曲式的对比主题中部关于"派生对比"时所阐述的概念:"派生的对比属于对比主题范畴,其对比程度介于单主题和对比主题之间,是指中部的主题与两端主题有音调上的联系,但在性格上仍有一定程度的对比。"见钱仁康、钱亦平:《音乐作品分析教程》,上海音乐出版社 2001 年版,第 90 页。

第三章 连接的非连接性功能及其形态

通过对该连接中的对比音调的骨干音的分析,我们发现该音调显然来自前面主题音调的变形呈示,是前段主题首部音调中骨干音的扩大变化形式。

【谱例107-2】

该连接内部为变化重复的二分性关系。其主题在第25小节被移高二度变化重复后停留在第28小节的C大调主和声上。随后两个小节的模进过渡将这个具有派生主题呈示功能连接在第31小节到达副调属和声,建立在G大调上的副题呈示在第33小节的主和声上进入。

例108:莫扎特《第十七钢琴奏鸣曲》K.547a 第一乐章

主部主题侵入连接部并终止于第16小节,连接部主题呈示承接了前段的调性,但是以对比的伴奏织体和主题呈示开始。

【谱例108-1】

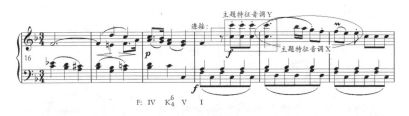

整个连接部大致可分为三个阶段:

第一阶段(第16—23小节)为承前导入阶段(也是连接部的主

题呈示阶段),对比呈示的连接部主题内部为变化重复的二分性关系(4+4)。承接了前段的调性,其和声以F大调的属音持续为特征,于第23小节不完全终止于主调F大调。该片段的伴奏织体为均匀的八分音符律动的半分解和弦式的对比性伴奏织体。第二阶段(第24—26小节)为过渡阶段。调性仍为F大调,高音声部引入对比性质的连续十六分音符节奏律动。第三阶段(第27—31小节)为调性准备阶段,采用了主调性准备方式。其内部为2+2的变化重复二分性结构,低音声部继续了过渡阶段高音声部的十六分音符音型。在该片段中,其低音区持续的C音以及B音的还原,显示出其调性已经转到了副题的调性。C大调的副题呈示于第32小节处进入。

虽然该连接部的主题形态、音区及伴奏织体均与前段主题形成对比,但该主题与前段主题的派生关系是非常明显的。连接部主题开始的同音反复音调以及随后以附点节奏为特征的音调显然来自前段的主题。

【谱例108－2】(主部主题)

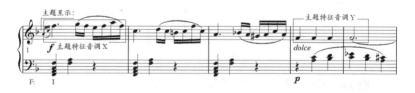

例109:贝多芬《第十一钢琴奏鸣曲》Op.22 第二乐章
♭E大调的主题呈示完全终止于第12小节的主调。

【谱例109－1】

从第12小节第7拍进入的连接部主题呈示承接了前段的调性和速度。该连接部主题的音调特征显然来自前面主题尾部的音调素材。

第三章 连接的非连接性功能及其形态

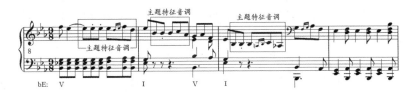

【谱例109－2】

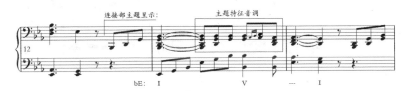

连接部的内部为变化重复的二分性结构。第一部分是该主题在主调E大调上的呈示，第二部分是该主题音调移高三度的变化重复，并在尾部进行了展衍，调性向副调转移。连接部最后于第18小节完全终止于副调♭B大调，随后是建立在♭B大调上的副题呈示。

该连接虽然长度只有6个小节，但是其稳定的伴奏织体和具有派生对比特点的主题音调以及内部变化重复的二分性结构和最后的完全终止（该连接在第18小节完全终止于♭B大调），都使其具有明显的派生呈示功能。

例110：舒伯特《第十钢琴奏鸣曲》D.960 第一乐章

♭B大调的主部主题呈示完全终止于第18小节。

【谱例110－1】

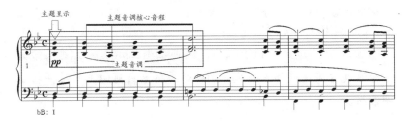

伴随着织体的突变，建立在♭G大调上的连接部以对比主题的呈示开始。

【谱例110-2】

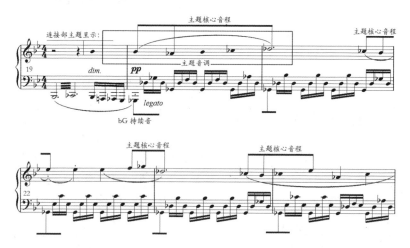

该连接部对比主题的核心音调显然来自前段的主部主题，调性为♭G大调。该主题呈示在第29小节开始展衍，至第36小节处出现了建立在F持续音上前段主部主题音调的变化呈示，使得该连接在整体结构上表现出明显的对比二分性特征。随后主部主题的变化呈示再次结束在第45小节的主调，低音声部通过♭A到♯G的等音转换在第47小节到达♯f小调的属和弦。♯f小调的副部主题随后以对比的织体呈示。

综上所述，该连接由于先后出现了两条对比性质的主题呈示，体现出明显的对比二分性结构特征(16+12)。其中，连接部在其承前阶段采用了与前段主题呈派生对比关系的主题呈示(建立在♭G持续音上)，在调性导出阶段则再现了前段主题的音调素材(建立在F持续音上)，第47小节转调至后调属和弦(♯C)，为后段主题呈示作了调性(♯f小调)准备。

第四节　连接的功能变异

变异,原本是一个生物学概念,通常指"同种生物世代之间或同代生物不同个体之间在形态特征、生理特征等方面所表现的差异"①。这里的连接功能变异则主要指音乐作品中的连接性结构,尽管由于其在结构整体中天然的结构位置和结构整体功能的需求而具有承担结构融合过渡的使命,但其附带承担的非连接功能大大超越了其作为连接性结构主要的功能内涵,从而变异为一种以非连接性功能为主、连接性功能为辅的结构组织。在本书中,针对连接性结构功能的变异着重考察不同时代音乐作品中连接性结构在功能上所表现出来的"非本源"功能性特征,尝试探求这种特征所反映出来的不同音乐创作观念②。

贾达群在其《音乐结构分析教程》(手稿)中指出:"音乐结构的功能变异属于一种历史的范畴。"连接的功能变异亦具有一定的历史相对性。所谓的"变异",是于特定的历史时期而言,连接的功能发生了变异。连接性结构从早期的单一功能性结构演化到后来的多重功能的复合结构体,这其中就包含了变异的因素。

① 见《现代汉语词典》(英汉双语版)相关词条解释,外语教学与研究出版社2002年版,第120页。
② 关于连接性结构"本源"的结构和功能,本书已经在第一章中进行过论述。所谓连接性结构"本源"形态和功能,就是在形态上具有非确定性,在调性上具有非稳定性,在结构上具有非终止性等形态特征,在功能上具有承前启后的功能,在结构规模上不能大于前面的呈示性结构规模等。

例如莫扎特早期奏鸣曲中以对比为主要功能的连接部,相对于C.P.E.巴赫作品中以融合为主要功能的连接部而言就是一种功能的变异;而贝多芬奏鸣曲中具有融合展开功能的连接,相对于连接性结构最为本源的功能而言又是一种更为复杂的变异等。在音乐历史的长河中,伴随着不同历史时期人们的审美观念及审美趣味的不同,连接性结构的功能和形态在不同的历史时期具有不同的表现。因此,从某种意义上我们可以说:连接性结构自生成之初就开始了其异变的过程。从巴洛克时期赋格曲中的连接性结构(小尾声)到浪漫主义晚期奏鸣曲式中的连接性结构(连接部),连接性结构形成和发展的过程中其功能和形态在不断发展和变异。

正如前文所述,连接的功能变异是一个历史的过程。由于连接性结构的非连接性功能的不断丰富和加强是造成连接功能变异的重要原因之一,因此,本书对连接性结构功能变异的研究也着重考察其非连接功能的产生,以及逐渐被强化从而导致的连接性结构整体形态逐渐异化的历史进程,并强调其功能变异的过程性特点。

通常情况下,结构的不同功能决定结构的不同形态;不同的结构形态反映着不同的结构功能。然而,当形态不能正确反映功能时,就意味着功能发生了变异;当功能发生改变时,形态也必然会发生相应的变化。音乐结构中的连接,就其最本源的意思而言,其功能是承担不同结构段落之间进行融合过渡的承上启下。因此,连接性结构最低级也最本源的形态应该是一种最有利于其实现最本源功能的结构形态,即通常表现为承前阶段和导出阶段与其前后结构段落均呈"同质融合"的关系,规模小于两端的结构规模,结构内部由于总体功能的需求而呈现出组织材料的非重复性、游移性及非确定性等形态特点,在J.S.巴赫

的作品中可以见到大量这种形态的连接性结构。连接的变异指相对于连接性结构最本源的结构形态和结构功能而言,连接性结构具有的非连接功能的结构意义逐渐被强化,甚至在有些作品中,这种非连接功能的强化已经使得非连接功能大大超过了连接功能的结构意义,进而导致连接性结构具有了明显的非连接性结构的形态特征①。在海顿、莫扎特等古典早期作曲家创作的作品中,连接性结构功能的变异主要表现为连接性结构与前段甚至后段的对比功能的加强;而在贝多芬时代以后的作曲家创作的作品中,连接性结构功能的变异则主要体现为因展开性思维的渗透、展开性创作技法的成熟、连接性结构展开功能的扩大而导致的结构规模的扩展等②。在近现代音乐创作中,由于个性化的审美观念和创作理念的盛行,传统的音乐结构观念受到了极大的冲击,对连接性结构的认识也出现了许多个性化的观点。因此,连接的变异更多表现为动态的过程,而不仅是静态的结果。此外,从某

① 从结构学的角度来讲,正常情况下,一个单一的结构组织通常并不只承担一种结构功能,而往往是以一种功能为主要功能(即主功能),同时还承担着其他的相关结构功能(即附属功能)。而结构形态则通常表现为以主功能为主要特征的结构形态。因此,即使是具有展开功能、对比功能或呈示功能的连接性结构已经具有了一定非连接性结构的功能特点,但是它仍然没有脱离其作为连接性结构所必须具有的基本功能,故仍属于连接性结构的范畴。
② 概括来讲,相对于连接性结构最本源的形态和功能而言,连接性结构的变异主要表现在两个方面:一是连接性结构与其前后段落之间在音乐结构要素关系上的异化;二是连接性结构自身内部语言陈述方式的异化。即,一方面连接的语言结构材料与前段关系是同质性还是异质性关系,另一方面连接性结构的自身内部是以确定性语言陈述方式为特点还是以模糊性语言陈述方式为特点。具有确定性特点的语言陈述方式通常在结构整体上表现为以材料的重复或变化重复为特点;反之,模糊性语言陈述方式则在整体上通常表现为音乐语言的"一次性"和"非重复性"陈述等特点。因而,前者表现为结构形态的确定性和稳定性,而后者通常会形成结构形态的游移性和非稳定性特征。

种意义上,变异也可以看作事物在发展过程中产生的必然现象,而发展则是万物存在并延续的重要动源。理清发展和变异的关系,紧扣变异的过程性特点,是本章对连接变异进行研究的重要指导思想。

下文将以连接的结构功能变异为切入点,着重从连接性结构的**呈示功能的发展和变异**、**展开功能的发展和变异**、**对比功能的发展和变异**这三个方面来考察连接性结构的功能演化和变异过程,以及由于功能变异而导致的不同结构形态表现,并试图揭示连接性结构的功能变异背后所隐藏的音乐创作思维和观念的历史演化轨迹。

一、连接的功能变异之对比功能的产生及其异化

勋柏格曾说:"过渡段的目的不仅是引进一个对比;它本身就是一个对比。"①然而,连接性结构的对比功能并不是最初就受到作曲家的普遍重视,连接性结构的对比功能的产生和逐渐被强化是一个长期的历史演变过程。从某种意义上说,连接性结构对比功能之所以最后演变成连接性结构的重要结构功能之一,是早期连接性结构中的对比因素被不断强化的结果。

连接性结构基本功能的特殊性决定了"同质性"关系成为连接性结构与其前后结构段落之间最天然的结构关系。例如在巴洛克时期的赋格音乐中,主题与答题之间由于调性和音区的对比而形成的差异往往需要一个过渡性结构(小尾声)来完成。因此,这种处于其中的连接性结构通常体现"淡化前段,导出后段"的形态特点。

① 阿诺德·勋柏格:《作曲基本原理》,吴佩华译,上海文艺出版社 1984 年版,第 210 页。

第三章 连接的非连接性功能及其形态

例 111：J. S. 巴赫《平均律钢琴曲集》第一册第 15 首 BWV860①

这是一首三声部的赋格。答题结束于第 8 小节，随后的两个小节过渡充分反映出了具有渐变特征的结构思维。

【谱例 111】

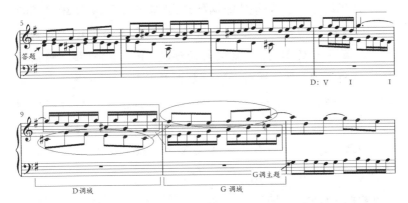

两个小节的连接表现为变化重复的二分性关系，第 9 小节的两个声部的节奏形态在第 10 小节进行了互换，表现为倒影逆行的关系。此外，第 9 小节承接了前段 D 大调调性特点，而第 10 小节则表现为后段调性的 G 大调特征，为随后主题的 G 大调进入做了

① 相关示例还可见于：J. S. 巴赫《第五勃兰登堡协奏曲》第一乐章的第 140—154 小节。这是一个乐队主题呈示段落与羽管键琴独奏华彩段落之间的连接段落。在该作品中，由独奏小提琴奏出的主题呈示结束于第 139 小节第四拍的 D 音上。随后开始的连接表现为羽管键琴快速音流的逐渐进入，以及乐队其他声部的逐渐退出，预示了羽管键琴华彩段落即将开始。从第 140 小节开始，独奏小提琴和长笛承接了主题尾部的音型，并以变化重复呼应的方式继续，同时伴奏的乐队声部则由前面密集的跳动的音型转变为连续八分音符的同音反复，随着乐队其他声部的逐渐退出，整个乐队的织体逐渐由浓转淡。所有这些都为前段的"逐渐退出"创造了条件，而羽管键琴声部则越来越突出。在第 154 小节处，乐队其他声部终于完全退出，羽管键琴独奏的华彩段落正式开始。

调性准备，实现了其在调性上的"承前启后"功能。相对于整个小尾声与前后的对比而言，更大的对比显然存在于连接的内部，即第 9 小节和第 10 小节之间的对比，而小尾声与其前后的关系则更多是一种融合的关系。

例 112：J.S.巴赫《平均律钢琴曲集》第一册第 24 首 BWV 869

这是一首四声部赋格。在该作品中，中声部出现的答题停留在第 7 小节的 B 音上，紧接着的连接（小尾声）承接了前面对题尾部的音调特点，而此时的对题声部则引入了一个具有一定对比性质的音调，并在两个声部交替出现，预示了随后即将出现的主题开始音调的节奏特点。连接在第 9 小节到达主题调性的主和声。随后的 b 小调主题呈示出现在第 9 小节的低音声部。

【谱例 112】

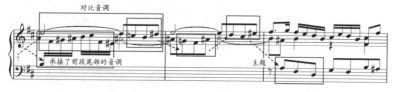

纵观整个连接过程，其所体现的"渐变性思维"是明显的。开始的两个声部继续了前段的尾部音调（将两个声部进行了互换），而在第 7 小节高音声部引入的具有一定对比性质的音型从

形态上具有前面答题尾部音调的逆行特点,同时也预示了后面主题首部音调的节奏特征。该音调在随后的两个声部中交替出现,并最后导出主题呈示。连接与其前后结构之间均表现为"同质融合"的关系,答题与主题之间的过渡是"逐渐的",而不是"突然的"。

从上面的例111、112中,我们充分地感受到了其中充满的"渐变性"结构思维。为了确保前后段落之间调性的融合过渡,音调、调性和织体等结构要素均与其前后段落保持了一种"同质承前"和"同质导出"的结构关系。而连接性结构的功能就是逐渐淡化前面段落的特征,并为后面段落的进入做准备。

此外,连接性结构虽然也具有一定的对比性质,但是,这样的对比因素并不是突然产生的,而是伴随着非对比因素的逐渐消失而逐渐产生的。这样对比因素的出现使得前后段落之间的过渡是"逐渐的",而不是"突然的"。这样的结构形态显然是"线性思维"主导下的必然产物,符合当时人们的审美观念,符合当时听众要求音乐"必须是一种连绵不绝贯穿下去"的审美趣味。

尽管这一时期的大多数作品中的连接都强调其与前后段落的融合关系,但在某些作品中,"对比性"偶尔也会成为连接的主要特点。在例113中,相对于赋格作品中小尾声的融合功能而言,这个短小的连接却具有更为明显的对比色彩。

例113:J.S.巴赫《平均律钢琴曲集》第一册第7首 BWV852

这是一个比较特殊的范例,主题呈示结束在属音 B 音上,而随后出现的连接具有明显的对比性质,同时也由于它重现了主题首部音调的律动特点,使得随后进入的答题的对比性有所降低。

【谱例 113】

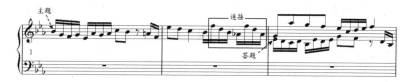

在谱例 113 中,我们看到,相对于连接的承前功能而言,这个规模短小的小尾声显然更强调了一种"启后"的功能(连续的十六分律动的节奏直接导出了同样以连续十六分节奏律动开始的答题呈示)。

连接的这种强调与其前段对比的功能,伴随着主调音乐的兴起而变得日益重要。新兴的主调音乐要求音乐的织体是清晰的,结构的划分是块状的。早先复调音乐中对横向线条之间对比的重视转变成对各声部纵向效果的强调,进而使音乐作品各个结构组成部分间的边界越来越明确,对不同结构段落间对比关系的强调因而成为早期主调音乐的一个重要特点。因此,这个时期音乐作品中连接的变异主要表现为:连接性结构在完成结构段落之间调性的转换和过渡的同时,其对比功能也通过织体和音调与前段的对比而逐渐被强化。

例 114:D.斯卡拉蒂《第二十二钢琴奏鸣曲》K.96 L.465

在该例中,短小的主题表现出明显复调音乐主题连绵不断的形态特点,10 个小节的主题一气呵成,最后侵入连接终止于第 11 小节的主调 D 大调。

【谱例 114 - 1】

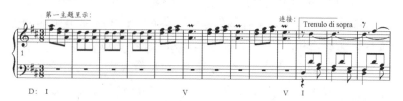

第三章 连接的非连接性功能及其形态

随后开始的连接段落继续了前段的调性,但是无论在织体形态还是音调特征上,均具有明显的对比色彩。

【谱例114-2】

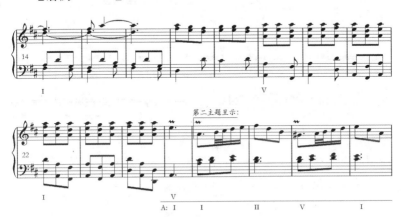

连接段落在第25小节停留在主调D大调的属和声上(即副调的主和声),建立在属调上的副题呈示在第26小节进入。与之前几个示例中的连接相比,该连接除了在调性上保持了其与前后段落的同质性关系外,其织体与音调均与前后段落形成显著差异,其对比功能明显增强。

例115:D.斯卡拉蒂《第二十四钢琴奏鸣曲》第一卷 K.102 L.89

g小调的主题呈示开放终止于第16小节的属和声,随后开始的连接段落承接了前段的调性,但是以对比的音调和织体形态开始,并于第24小节终止于g小调主和声。

【谱例115】

d小调的副题呈示几乎是以对比的调性开始于第25小节。连接最后收拢停留于主调主和声。虽然g小调的主和弦同样具有

音乐结构中的连接

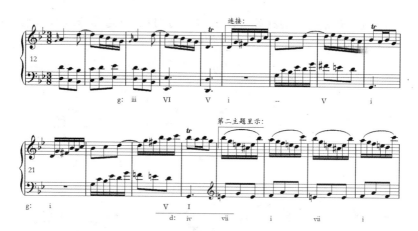

后调的下属功能,但就调性准备而言,下属功能对于主功能天然的对抗性特质使得该连接的"启后"功能大大减弱①。

例116:海顿《第九钢琴奏鸣曲》Hob.XVI/4 第一乐章②

【谱例116】

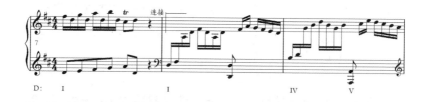

① 相关范例还可见于:D.斯卡拉蒂《第一百三十三钢琴奏鸣曲》K.406 L.5(第10—30小节)。C大调第一主题呈示完全终止于第10小节,随后开始的连接承接了前段的调性,直接以对比性质的音调和织体形态开始,建立在G大调上的第二主题呈示在第15小节进入;海顿《第五十九钢琴奏鸣曲》第四卷(Hob. XVI/49)第一乐章中,主题呈示完全终止于第12小节的主调E大调,随后的连接承接了前段的调性,以对比的织体形态和音调开始。♭B大调的副题呈示在第28小节进入。

② 相关范例还可见于:莫扎特《第十二钢琴奏鸣曲》(K.332)第一乐章。F大调的主题呈示完全终止于第22小节的主调,随后的连接部承接了主题开始的伴奏织体音型,但是以对比的调性(d小调)和音调开始。

第三章 连接的非连接性功能及其形态

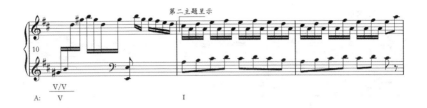

主部主题完全终止于第 7 小节的主调 D 大调。在一个四分休止符后出现的连接部以对比的织体音型和音调特征开始。该连接同样继续承接了前段的调性,也为后段的呈示做了调性准备,但是其音调和织体形态与前段迥异,对比色彩尤为明显。

此外,连接性结构的这种对比功能不仅通过织体和音调与前段的对比来实现,在有些作品中,这种对比甚至表现为连接性结构与前段调性的对置,从而大大增强了连接的对比性质。

例 117:J.C. 巴赫《A 大调钢琴奏鸣曲》Op. XVII No. 5 第二乐章①

主部主题内部为变化重复的二分性结构[8(a4+b4)+8(a4+b4)],最后终止于第 17 小节,随后的连接以对比的音调和调性开始。该连接在其承前阶段不仅在音调上与前段形成对比,而且在调性上也与前段表现为对比的关系(终止和弦后随即出现 E 大调的导音,直接形成的对主调 A 调的偏离),从而使得整个连接部与前段的对比性大大增强。

① 相关范例还可见于:J.C. 巴赫《D 大调钢琴奏鸣曲》Op. V No. 2 第一乐章。D 大调的主题呈示侵入连接部终止于第 9 小节的主调,而随后开始的连接部则以对比的织体和音调开始,同时调性也直接对置以副题的调性 A 大调,使该连接的出现与前段形成强烈的对比色彩。A 大调的副题呈示在第 19 小节进入。

【谱例 117】

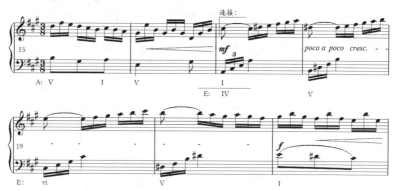

在连接开始的4个小节中，低音声部通过 A—B—#C—#D 的进行完成了 E 大调的一次功能进行(IV—V—VI—V—I)并于第 21 小节到达副调的主和声。右手的高音声部从第 21 小节以装饰的方式持续的 B 音开始，意味着连接到副题之间属准备的开始(从第 25 小节开始，持续的属音转移到了内声部)。在第 28 小节，各声部汇聚成一个完整的 E 大调属七和弦，从而顺利导出副题的呈示。建立在 E 大调上的副题呈示在第 29 小节进入。

例 118：莫扎特《第九钢琴奏鸣曲》K.311 第二乐章

主题呈示结束于第 12 小节的 G 大调，连接从第 12 小节的第二拍开始。

【谱例 118】

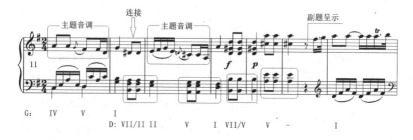

第三章 连接的非连接性功能及其形态

在莫扎特的这部作品中,我们看到,该连接在其承前阶段虽然在稍后的第13小节承接了前段的尾部音调(稍加变形),但是其织体与前段形成明显对比,并在一开始就采取了调性对比的方式。在导出阶段中,该连接的调性导出采取了属准备的方式。但是其齐奏性织体,以及以四五度跳进为特点的音调,尤其是副题呈示之前的休止符(休止符造成的结构分离大大减弱了连接与后端的融合性),都使该连接与其前后段落的对比关系得以凸显。

连接性结构对比因素的产生及逐渐被强化使连接逐渐演化为与其前后结构段落(尤其是与前段)在材料关系上表现为以"异质对比"为主要特征,即连接性结构发展成为一种以对比功能为主要功能的结构组织,甚至导致其对比意义超越了其结构之间的融合意义。

在有些作品中,连接性结构的对比功能往往也是出于结构整体表现的需要。例如当其两端的两个结构段落间的对比不够充分时,出于结构整体功能的需求,这时的连接往往需要更多承担对比功能,从而转化为以对比功能为主要功能的结构组织。

例119:莫扎特《第十九钢琴奏鸣曲》No.576 第一乐章

【谱例119-1】

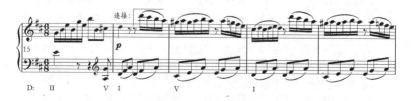

在谱例119-1中,我们看到了连接性结构与前段对比功能的被强化。主部主题终止于第16小节,紧接着连接部以对比的音调和织体音型开始。

【谱例119－2】（主部主题）

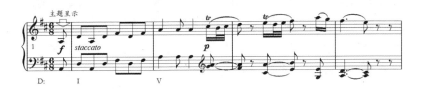

【谱例119－3】（副部主题）

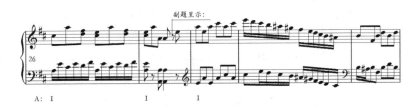

总体上看,在该作品中,由于两个主题明显的相似性①,使得两个主题之间缺乏足够的对比,因此连接部的对比功能就显得尤为必要。该连接不仅伴奏织体与前后呈明显对比,其音调与前后段落的对比也被加强②。

① 在人民音乐出版社1980年出版的《莫扎特钢琴奏鸣曲集》（1、2册,据莱比锡彼得斯版影印）中,莫扎特19部钢琴奏鸣曲中共有三部钢琴奏鸣曲作品是这种情况,即主题和副题的首部音调源自同一材料。它们分别是：No.570（创作时间：1789年初）和No.576（创作时间：1789年7月）的第一乐章,以及No.533的第二乐章（创作时间：1788年1月）,其中的作品K.533第二乐章中的连接部并没有强调其对比功能,而是采用了音调、调性、织体综合承前的方式开始。

② 相关范例还可见于：莫扎特的《第十八钢琴奏鸣曲》K.570（第一乐章）。主部主题呈示最后结束于第20小节。经过第21、22小节的简短过渡,连接部在第23小节以对比的音调、调性（♭E大调）和织体形态开始。从第35小节开始的C音持续为副题的F大调呈示做了调性准备。副题在第41小节以对比织体出现。

例 120：贝多芬《第十五钢琴奏鸣曲》Op.28 第一乐章

主题呈示经过扩展后完全终止于第 40 小节，随后的连接以对比的音调和织体形态开始，同时调性也开始了向副调转移。

【谱例 120－1】

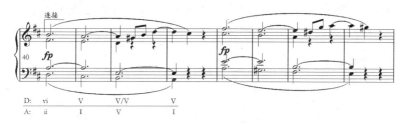

由于该连接前后段落中的呈示性结构缺乏足够的对比（主题和副题拥有相似的旋律音调和织体形态），此时的连接为满足结构间对比的需要而承担了重要的对比功能。

【谱例 120－2】（主题）

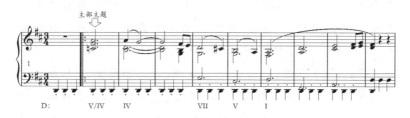

【谱例 120－3】（副题）

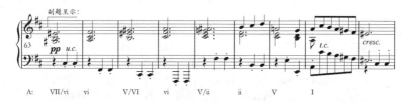

在谱例 121 中，连接性结构在音调、调性和织体上都与前段形成强烈对比，从而使得该连接的对比功能被大大强化，并异化为具

有更为明显对比功能的结构组织。

例 121：舒伯特《第四钢琴奏鸣曲》Op.122 第一乐章①

主部主题陈述第一次不完全终止于第 16 小节，随后是两次属主补充，并最后侵入连接部完全终止于第 28 小节的主音♭E。连接部以对比的织体、音调和调性开始。

【谱例 121】

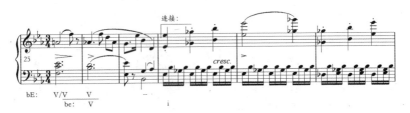

连接直接以对比的 e 小调开始，整个连接部大致可以分成两个阶段。第一阶段（第 28—35 小节），两小节长具有主题性质音调的三次模进呈示，调性主要建立在♭e 小调上。经过第 34 小节的过渡，连接在第 35 小节达到副调的主和声。第二阶段（第 36—40 小节）为转调导出阶段，是一个建立在♭B 持续音上的调性准备段落。从第 37 小节起是连续的♭B 大调音阶上下行级进，意味着其调性已经转调到♭B 大调。最后在第 40 小节处，通过一段上行级进经过性质的音列导出建立在♭B 大调上的副题呈示。

① 相关范例还可见于：舒伯特《第六钢琴奏鸣曲》第二乐章（第 26—32 小节）。带再现的三部性结构的主题呈示完全终止于第 26 小节的主调 E 大调，经过一个短小的过渡，伴随着调号（G 调号）的变化，随后的连接以对比的音调、织体、调性和力度开始。这个短小的对比性质的连接最后于第 31 小节到达后调的属和声，从第 32 小节进入的是建立在 C 大调上的后段主题呈示。

综上分析,该连接采取了综合对比承前的方式,与前段对比强烈;此外,在该连接部中,具有主题性质的旋律音调进行了三次模进重复,该音调调性、伴奏织体的稳定统一还使得该连接具有一定的主题呈示意义。

在古典后期,尤其自贝多芬以后的浪漫主义时期以来,伴随着音乐创作技法的日益复杂,以及展开性技法的成熟,音乐的创作思维再次表现出对结构整体贯连性的要求。连接性结构对比功能的形态表现方式也愈加复杂。作曲家在强调连接对比功能的同时,也更加强调结构之间的"有机"联系,从而使连接性结构在整体结构功能上具有更为复杂的结构含义。这主要体现在三个方面。

第一,连接性结构的音调或织体音型与其前后段落所呈示的主题旋律在核心结构要素上保持一种隐含的同质性关系,使这种具有对比功能的连接在具有"异质对比"外在形态的同时,还具有"同质融合"的内在结构功能。

例122:贝多芬《第十五钢琴奏鸣曲》Op.28 第四乐章

建立在主持续音上以连续下行级进音调为核心的主部主题第一次呈示完全终止于第16小节的主调D大调。随后的连接承接了前段的调性,但是以完全对比的音调和织体形态开始(连续十六分音符的快速分解和弦琶音)。

【谱例 122－1】

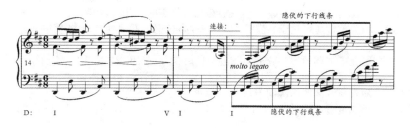

就前景所展示出来的结构形态而言,该连接无论在音调、音乐形象还是织体上,均与前段形成强烈对比,但是其隐含的、在整体上以下行级进为特点的核心音调,显然是来自前段主部主题的音调素材。

【谱例 122－2】

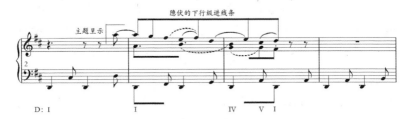

该连接分为两个部分:第一部分(第 17—20 小节)承接了前段的调性 D 大调,以对比的音调和织体形态开始;第二部分是第一部分的变化重复,并在第 24 小节处开始向副调 A 大调转调,最后在第 28 小节到达副调的属和弦。建立在 A 大调的副题呈示在第 28 小节最后一个八分音符处进入①。

例 123:普罗科菲耶夫《第六钢琴奏鸣曲》Op.82 第一乐章②

具有回旋性与展开性特征的第一主题呈示段落最后结束于第

① 关于贝多芬的连接性结构,S.麦克菲逊(S. Macpherson)谈道:"在贝多芬笔下,过渡段常常最显著地成为结构中有机的和真正不可少的部分;它不再是用来划分一个段落的结束,另一个段落开始的插入的标志,而是成了前面音乐发展的自然结果,它的目的是'掩盖接缝',逐渐引导听众进入第二主题的情绪,同时也进入第二主题的调性。"见 S.麦克菲逊:《曲式及其演进》,陈洪等译,人民音乐出版社 1994 年版,第 157 页。

② 相关范例还可见于:普罗科菲耶夫《第二钢琴奏鸣曲》Op.14 第一乐章(第 32—63 小节)。d 小调的主部主题呈示最后于第 30 小节意外的停留在了主调的属和弦上。随后经过第 31 小节的一个过渡和弦,始于主调下属和声的连接部从第 32 小节以对比的音调和织体样式开始。伴随着高音区的四次同音反复的模进(起始音分别为:D—C—♭B—♭A),小二度音程在中音区(D—#C—D)和低音声部(♭B—A—♭B)(转下页)

23小节。随后伴着调号、织体以及音乐形象的突然改变,具有强烈对比性质的连接从第24小节开始。

【谱例 123－1】

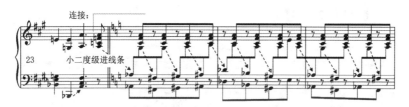

从第33小节开始,力度的进一步增强、织体的改变以及低音区B音的出现,标志着准备段的开始,而此时两个外声部间或出现的小二度对置(a—♭a,a—♯g,a—♯a,a—♭b等)以及内声部隐藏的小二度级进线条,凸显了小二度音程在该连接中作为重要结构力的存在。

【谱例 123－2】

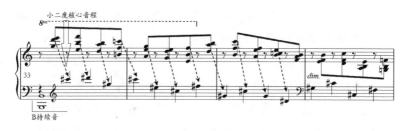

(接上页)被反复强调。从第48小节开始,伴随着上方的三个高音声部分别强调着小二度的核心音程(三个声部由高到低为:E—♯D—E;A—♯G—A;E—♯D—E),低音声部出现了F大调主和弦与属和弦的交替,标志着到副题准备段的开始。建立在e小调的副题呈示出现于第64小节。由于作曲家强调小二度音程的核心结构力,因此准备阶段并没有出现常规的属准备,而是以与后调主音相差小二度的F大调来准备了副题的e小调。该连接的对比功能通过音程、调性以及织体和速度以对比承前的方式开始得以实现,但是作曲家通过对小二度核心音程的贯穿和强调同样赋予了该连接强烈的融合功能。

从第 38 小节再次出现的 B 音则持续到建立在 B 持续音上的 C 大调上副题呈示。同时，在第 37、38 小节对 G7 和弦的强调，也预示了副题的调性。

【谱例 123－3】

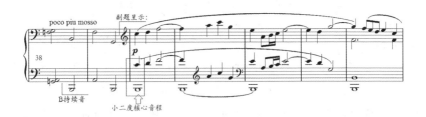

综上所述，该连接的音调、调性和织体形态均与前面段落形成显著对比，具有明显的对比结构功能。但是作曲家强调小二度音程的重要结构力作用（例如在主题呈示中连续 ♯D→E 的对置、连接的准备段中的小二度对置，以及副题为 C 大调，但是低音声部却是 B 音的持续），将小二度音程作为核心音高要素贯穿于整个连接段落，加强了该连接与整体的有机融合。

例 124：普罗科菲耶夫《第九钢琴奏鸣曲》Op.103 第一乐章

主部主题呈示结束于第 20 小节。随后的连接伴随着织体的突然变化（对比齐奏型织体）以及音调和调性的突然改变开始。

【谱例 124－1】

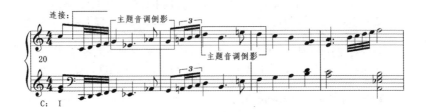

整个连接部可分为两个阶段：

第一阶段（第 20—31 小节）：承前阶段，连接部以对比的织体、音调和调性开始。分析可发现连接部开始的音调来自前面的主题，是呈示部主题核心音调的倒影形式。

【谱例 124 - 2】

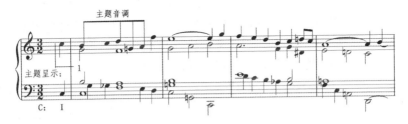

第二阶段（第 32—40 小节）：从第 32 小节开始低音声部持续的 G 音，以及以同音反复为特征的音调反复出现，标志着为副题呈示进行准备的开始。副题呈示在第 40 小节进入。

【谱例 124 - 3】

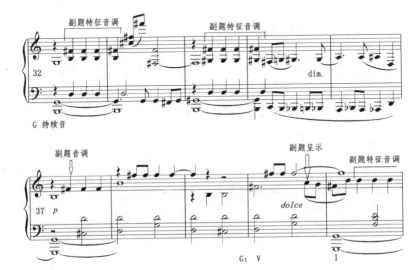

音乐结构中的连接

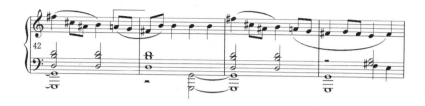

综上所述，该连接虽然在外显形态上表现出明显的对比色彩，但该连接通过在其承前阶段以前段主题核心音调倒影形式的承接方式，以及在其导出阶段预示后段特征音调的方式，使其在具有明显对比外在形态的同时也具有隐含的结构融合过渡功能。

第二，连接性结构的对比音型或音调材料参与作品的展开，甚至被以"非连接性结构"的面貌进行再现，使得该连接性结构更具有一种整体的融合意义。①

例 125：贝多芬《第十七钢琴奏鸣曲》Op.31 No.2 第一乐章

主部主题完全终止于第 21 小节的 d 小调。随后的连接部承接了前段的调性和主题音调，在与前端呈对比性质的三连音音型的伴奏下，连接部主题在低音声部进入。

【谱例 125－1】

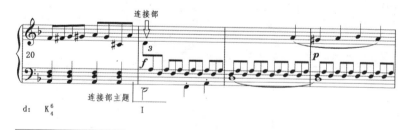

① 相关范例还可见于：贝多芬《第十七钢琴奏鸣曲》第二乐章（第 17—30 小节），主部主题完全终止于第 17 小节主调 B 大调。随后的连接部以对比的织体和音调进入。在该乐章呈示部的结束部和该作品最后的尾声中，该连接部的织体材料反复出现，大大丰富和加强了该连接在作品中的融合性结构意义。

在该作品展开部的核心展开段中,该作品主要采取了连接部对比性质的织体与主题材料进行展开,从而赋予该连接一种更深层的结构含义。

【谱例125－2】

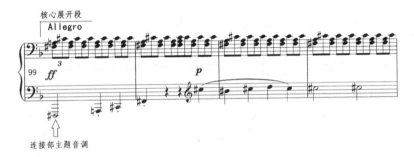

例126:贝多芬《第二十三钢琴奏鸣曲》Op.57 第一乐章

从第16小节开始的连接承接了前段的音调和调性。但通过力度和织体的突然变化,从而使其与前段表现出明显的对比色彩。连接部在整体上具有明显的展开性特点,从第24小节开始是连接部中基于新材料的展开部分(见谱例126－1)。

【谱例126－1】

音乐结构中的连接

作品在第 65 小节开始进入作品的展开部。展开部的引入部分以主题材料开始,从第 93 小节开始进入第二展开段,随后是基于连接部材料的展开(见谱例 126-2)。

【谱例 126-2】

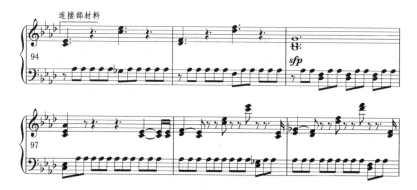

例 127:贝多芬《第三十一钢琴奏鸣曲》Op.110 第一乐章

主部主题侵入连接终止于第 12 小节的主调 ♭A 大调,随后的连接以对比的织体音型开始。

【谱例 127-1】

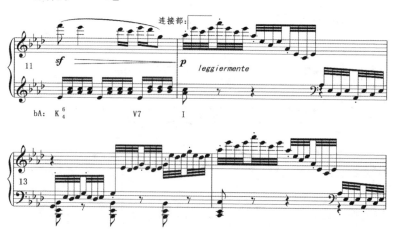

第三章 连接的非连接性功能及其形态

以连续三十二分音符节奏律动为特点的对比性质的连接承接了前段的调性,并且在第19小节的最后半拍时,高音声部通过半音的连续上行级进(♭B→B→C),以及低音声部 E→♭A 的四度进行,最后导出了第20小节建立在♭E大调四级和声上的副题呈示。

该对比性质的连接段落,其主题旋律不仅综合了前段主题分解和弦的音调特点,同时其音型样式也与主题结合在一起参与了主题的再现,而在作品的尾声中表现出来的再次对连接材料的回顾,使得该连接具有了更为丰富的结构意义。

【谱例 127 - 2】

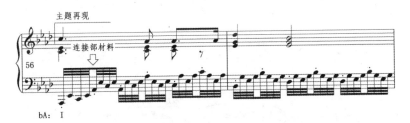

该连接部材料再现于作品的尾声中(见谱例 127 - 3)①。

【谱例 127 - 3】

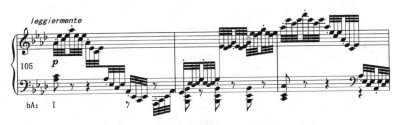

第三,在具有对比功能的连接性段落与前段,或者后段之间增加一个具有过渡功能的连接性片段,从而实现结构之间更加有机

① 赵晓生称之为"具有主题意义性质的连接部"。见赵晓生:《传统作曲技法》,上海教育出版社 2003 年版,第 406 页。

的融合①。

例 128：贝多芬《第二十四钢琴奏鸣曲》Op.78 第一乐章

主部主题侵入连接部并完全终止于第 12 小节。随后是一个 6 小节长的单一功能性质的连接段落承接了前段的调性，并承担了主题到具有对比功能的复合功能型连接部之间的融合过渡功能。

【谱例 128】

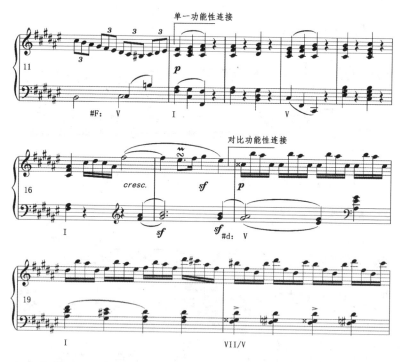

在第 18 小节以连续十六分节奏律动为特征的对比性连接以

① 在本书中，把这种只具有经过性质的过渡连接片段叫作"单一功能型连接"。详见第一章的相关论述。

#d 小调的属和弦开始,先于第 23 小节终止于#d 小调(谱例略),随后调性转为#C 大调,并于第 28 小节完全终止于副题的调性#C 大调。建立于#C 大调上的副题随后以对比的织体呈示。

在该作品中,由于连接部的主要织体与前后段落对比强烈,其间插入的"单一功能型连接"继续了前段的调性,承担了对比功能型连接承前阶段的承前功能,增加了结构间的贯连性以及前后音响关系的趣味性。

例 129:贝多芬《第十九钢琴奏鸣曲》Op.49 No.1 第二乐章

带再现的第一主题呈示完全终止于第 16 小节的 G 大调,随后 4 个小节过渡性质的单一功能型连接承接了前段的调性,并把调性在第 20 小节处转调至 g 小调,为在第 20 小节进入的具有对比功能的连接主题呈示做了调性准备。

【谱例 129】

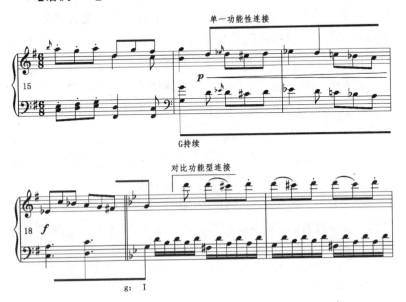

在第 20 小节处进入的对比功能型连接直接以对比的副题特征音调、调性（g 小调）和织体样式开始。该连接性结构自身具有一定的独立性和完整性，在其与前段落之间增加的单一功能型连接片段，以 G 持续音的方式使其既具有前段的调性补充性尾声意义，又为后段建立在 g 小调的对比功能型连接的进入做了调性准备。

二、连接的功能变异之呈示功能的产生及其异化

"任何音响材料，只有反复出现才能获得主题的意义。"[①]在很多时候，呈示性结构正是通过对其呈示的核心材料进行一定反复而获得其作为呈示性结构的功能的。这种反复既可能表现为呈示性结构作为一个整体进行的反复，同时也可能表现为呈示性结构内部的表现为一种重复关系的结构特征。

连接性结构功能变异的第二种表现即为连接性结构呈示功能的产生及其历史演化，即连接性结构由于承担了一定的主题呈示功能而导致的形态异化。这样的连接性结构不仅在外部形态上表现为具有一定稳定性的调性或者织体形态，而且其结构内部的主题音调呈示可能表现出具有重复特征的结构形态。

早期复调作品中的连接性结构由于规模短小，形态多为经过性质的连接性片段，并不具有真正的主题呈示意义。但在例 130

① 杨立青：《管弦乐配器风格的历史演变概述（五—六）》，《音乐艺术》1987 年 4 期，第 80 页。

中，我们发现，随着音乐作品整体结构规模的扩大以及连接性结构规模的扩大，某些作品中的连接已经具有了一定的主题呈示功能，并且表现为重复性质的二分性结构特征。

例 130：C.P.E.巴赫《G 大调钢琴奏鸣曲》第二乐章①

建立在 G 大调上的第一主题呈示开放停留于第 8 小节的属和声，随后的连接以对比的音调、调性和织体形态开始。

【谱例 130】

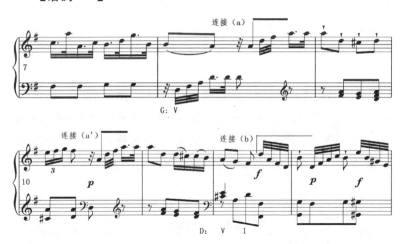

主题结束后进入的连接直接以对比的副题调性 D 大调开始（连接 a），短小的主题音调在第 10 小节进行了变化重复（连接 a'），并最后于第 12 小节完全终止于 D 大调。随后的过渡片段（连接 b）将该段落进行了展衍，并于第 16 小节再次停留于副调 D 大调的属和声。建立在 D 大调六级和声上的副题呈示在第 17 小节进入。

① 曲谱选自由 Kurt Herrmann 选编，由 Peters. Leipzig 出版的 C.P.E.Bach Sonaten Und Stucke 中 Fur Klacier Zu Zwei Handen 的第十首（Edition Peters No.4188）。

该连接的结构长度为 8 个小节,其规模已有所扩展。而该连接在音调呈示上表现出来的变化重复的二分性特征($a—a'$),以及其稳定的调性和伴奏织体,都使得该连接具有了一定的主题呈示意义。

连接的这种主题呈示功能在莫扎特之后作曲家创作的音乐作品中表现得更为明显,在奏鸣曲式的呈示部中,连接部往往以对比主题呈示的方式开始,兼具对比和呈示双重功能。

通常情况下,为了顺利实现其结构间融合过渡的承前功能和导出功能,具有对比功能的连接性结构往往表现为其承前阶段继续前段的调性,但是继以对比的音调或者织体,在第二部分方开始转向后段的调性,为后段主题的呈示进行调性准备。

例 131:莫扎特《第八钢琴奏鸣曲》K.310 第二乐章

主部主题侵入第 8 小节的连接,结束于主调 F 大调,连接的主题呈示承接了前段主题音调首部的分解和弦的特点,但是其对比性质的织体形态使得该主题音调的出现具有明显的对比色彩。

【谱例 131】

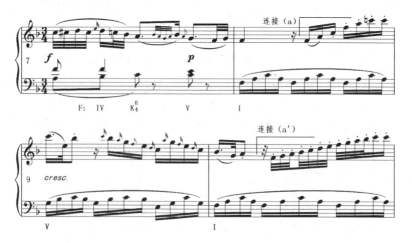

第三章 连接的非连接性功能及其形态

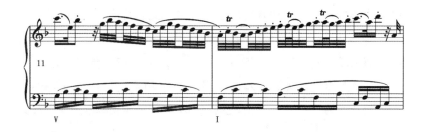

连接部内部为变化重复的二分性结构(2+4),其稳定的织体形态展示出了明显的呈示性结构特点①。a′结束于第 14 小节的 C 大调,副题呈示始于第 15 小节。连接主题的呈示在第 14 小节的第 2 拍,其和声进行表现为主调上的连续属主进行,具有明确的主调补充性意味。

在例 131 中,为了实现连接部与后段结构的贯连性,该连接部在其导出阶段增加的由 8 个十六分音符组成的经过性片段成为该连接顺利实现其连接功能的重要手段(谱例略)。在贝多芬之后作曲家创作的作品,尤其是在奏鸣曲式中,连接部对比呈示功能的增强导致其结构独立性的增强,使得在连接的导出阶段增加一个具有单一连接功能性质的连接片段成为具有呈示功能连接性结构的一种常见结构形态,且该过渡片段的结构规模通常也较以前的连接有更大的扩展,表现形态也更丰富。

在例 132 中,由于调性导出片段同样具有主题呈示意义,该连接性结构内部表现为两条对比主题的呈示。连接性结构内部各部分的重复特征的结构形态,伴随统一的调性和织体形态,使得具有

① 相关范例还可见于:德彪西《亚麻色头发的少女》(第 24—27 小节,到主题再现之前的连接性结构从第 24 小节开始进入,其内部为 2+2 的变化重复的二分性结构,具有一定的主题呈示功能,主题再现在第 29 小节开始);德彪西《香和香味在黄昏的空中回转》(第 42—45 小节,内部为 2+2 的方整性结构,其中第二部分在重复了第一部分的首部音调之后,在其尾部开始变化,并直接在第 45 小节的最后导出了主题的再现。

呈示功能的连接性结构表现出更为复杂的结构形态。

例 132：贝多芬《第七钢琴奏鸣曲》Op.10 No.3① 第二乐章

主题呈示侵入连接并结束于第 9 小节的主调 d 小调,具有对比呈示功能的连接承接了前段的调性,以对比的主题呈示和对比的伴奏织体样式开始。

【谱例 132】

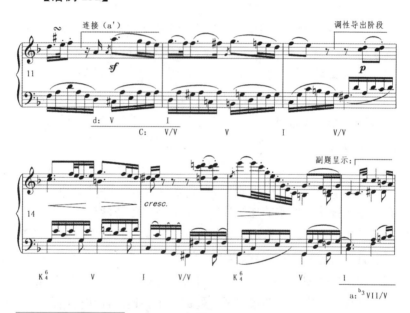

① 相关范例还可见于：李斯特《前奏曲》呈示功能型连接(第 47—69 小节)。气势宏伟的 C 大调主题呈示完全终止于第 46 小节,随后进入的具有主题呈示功能的连接承接了前段的调性,以对比的音色开始了对比主题的呈示。整个连接部主题为变化重复的二分性结构：第一阶段(第 47—53 小节),对比性质的连接部主题承接了前段的调性 C 大调并呈示;第二阶段(第 54—62 小节),主题转调至副调 E 大调呈示,是第一阶段的移调重复。调性导出阶段(第 63—66 小节),建立在 E 大调上的副题呈示在第 69 小节进入。

连接主题呈示为变化重复的二分性结构(a-a′),从第13小节开始的调性准备段落内部材料布局同样表现为变化重复的二分性特征,使得该连接在整体结构上表现为对比的二分性结构[a4(2+2)+b4(2+2)]。连接部的主题呈示为第9—13小节。

连接部的对比主题呈示承接了前段d小调调性,于第13小节结束于副调的关系调C大调。随后的调性导出阶段(第13—17小节)表现为建立在连接部主题结束调性C大调上的两次补充终止,最后完全终止于第17小节的C大调。副题呈示出现于第17小节,以对比的调性(a小调)和织体开始。

例133:舒伯特《第四钢琴奏鸣曲》Op.122① 第四乐章

主部主题完全终止于第18小节的主调bE大调,连接部以对比的主题呈示开始。

【谱例133】

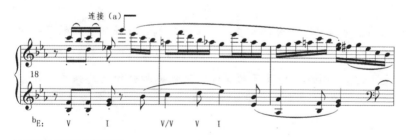

① 相关范例还可见于:舒伯特《第七钢琴奏鸣曲》(Op.164)第三乐章(对比呈示功能型连接)。主题在A大调上呈示,于第53小节转调终止于#F大调上。在3个小节的补充和1个小节的完全休止后,第59小节开始的是连接部主题在对比的伴奏织体衬托下的对比呈示。开始于D大调上的连接部主题内部为变化重复的二分性结构,主题在第68小节处被重复,然后于第73小节开始的过渡性片段,在第94小节进行到副调E大调的降五音的重属和弦上,导出了随后建立在E大调上的副部主题呈示。连接部主题的进入是以对比的方式突然开始的,其整体上表现出来的统一稳定的织体音型、明确的主题特点以及内部的变化重复的二分性结构都使其具有明显的主题呈示功能。

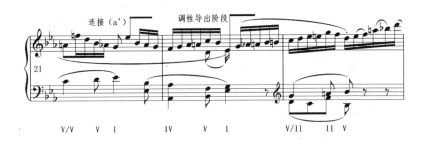

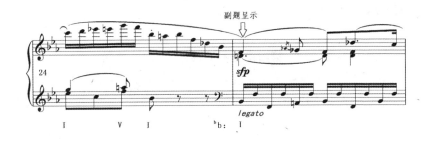

连接部内部为变化重复的二分性结构。连接部主题的第一次呈示(a)结束于第 20 小节第四拍的♮E 大调,随即主题被移低八度反复(a'),从第 22 小节开始通过对主调属和弦的反复强调为副题的呈示进行调性准备。建立在♭b 小调上的副题呈示在第 25 小节进入。

例 134:李斯特《b 小调钢琴奏鸣曲》第一乐章

具有三部性特征的主部主题呈示结束后进行了长大的展开,最后侵入连接部结束于第 81 小节的♮A 音,随后的连接在其高音声部继续了前段的八度齐奏音型,连接的主题呈示在第 83 小节的低音声部进入。该连接部主题显然来自引子主题,是引子主题的扩大变形。

第三章 连接的非连接性功能及其形态

【谱例134】

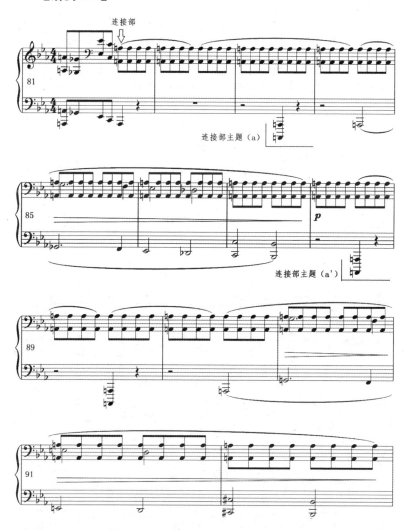

连接主题呈示在第87小节进行了变化重复(a')。从第93小节开始,该主题被压缩成两个小节并在持续的♭B_7和声上进行了连续4次的模进重复,最后在第101小节到达副调的属和声进入调

性准备阶段。D 大调的副题呈示在第 105 小节进入（谱例略）。

例 135：普罗科菲耶夫《第一钢琴奏鸣曲》Op.1 第一乐章

主部主题呈示完全终止于第 25 小节的 f 小调。随后的连接部承接了前段的调性，以对比的主题呈示开始。

【谱例 135－1】

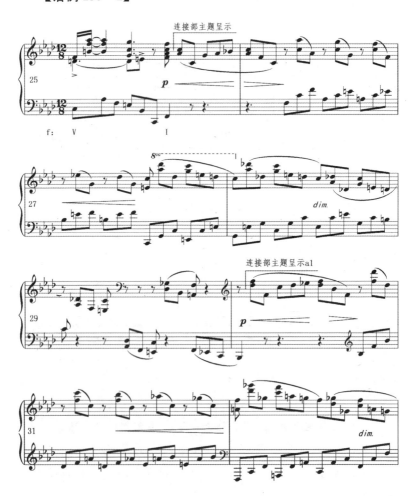

第三章 连接的非连接性功能及其形态

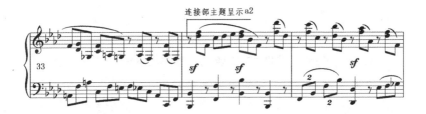

4小节长度的连接部主题分别在随后的第30小节和第34小节进行了两次变化重复。调性也从f小调转移到♭b小调。调性准备从第38小节的副调属和声持续开始,建立在♭A大调上的副题呈示在第42小节进入。

【谱例135－2】

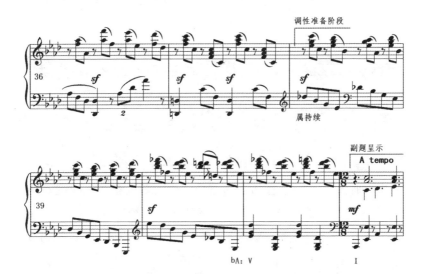

在例136中,连接呈示功能的强化导致连接性结构独立性的增强,使得单一功能型连接不仅出现在连接的准备导出阶段,甚至在连接的承前阶段也增加了一个过渡性片段来对连接部主题的呈

示进行预示,进而实现结构之间更为有机的融合①。

例 136:普罗科菲耶夫《第四钢琴奏鸣曲》Op.29 第一乐章

内部结构为 a—b—b′的主部主题在第 17 小节完全终止于主调 c 小调。随后织体和音区的突然改变,以及具有连接部主题伴奏织体特征音型的出现,预示了随后连接部的主题呈示。

【谱例 136-1】

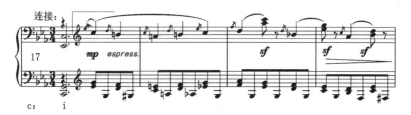

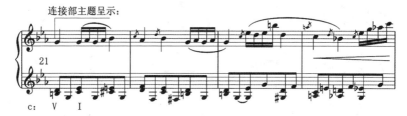

经过 4 个小节的过渡,从第 21 小节开始的连接部主题承接了前段的调性——c 小调。6 个小节后,该主题进行了一次变化重复,表现出呈示性结构普遍具有的变化重复二分性特征。

从第 37 小节开始,低音声部改为四分音符的律动,以及高音

① 相关范例还可见于:普罗科菲耶夫《第四钢琴奏鸣曲》第三乐章(第 26—42 小节)。主题呈示在第 25 小节完全终止于主调 C 大调,随后进入的连接以对比的主题呈示和织体形态开始。变化重复二分性结构特征(4+4)的连接主题从第 34 小节开始分裂、展衍,并开始向后段过渡,最后在第 40 小节先现副题的伴奏织体音型。随着力度的减弱,建立在 G 大调上的副题呈示在第 43 小节进入。

声部具有副题特征的装饰音调的出现,标志着进入了连接的导出准备段。与此同时,低音声部通过连续的二度级进进行在第 40 小节亦到达副调主音,上方声部的 bE 大调副题呈示在第二拍进入。

【谱例 136－2】

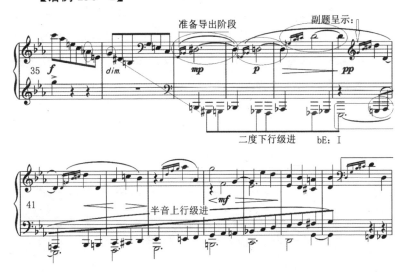

在例 136 中我们发现,由于连接性结构独立意义的增强,因而在连接主题的承前阶段和导出阶段都增加了一个单一功能型连接来完成结构间的融合。在导出准备阶段中,没有使用传统的属音进行调性准备,而是运用俄罗斯作曲家偏爱的二度音程关系来预示副题的调性特征,同时也对副题的织体特点以及音调特征进行了预示。

随着展开功能越来越受重视,展开性结构思维几乎渗透到了音乐结构的各方面。在下面两部作品中,我们将会发现,自浪漫主义时期以来,由于对展开功能的强调,具有主题呈示功能的连接性结构因为承担了展开的功能而变得规模越来越庞大,已经变异为具有展开和呈示等多重功能相复合的重要结构组织。

音乐结构中的连接

例 137：肖邦《第一叙事曲》Op.23 第一乐章[①]

内部为变化重复二分性结构的 g 小调主题呈示在第 24 小节开始扩展,最后完全终止于第 36 小节,随后的连接以对比的主题呈示开始。连接的主题内部为 4+4 的变化重复的二分性结构:第一部分承接了前段的调性,建立在主调 g 小调上;第二部分是第一部分的变化重复,于第 44 小节再次收拢终止于 g 小调。其具有明确的主题呈示功能和调性终止式。随后建立在 G 持续音上的展开性段落使得该连接不仅具有主题的对比呈示功能,而且具有明显的展开功能。

【谱例 137 - 1】

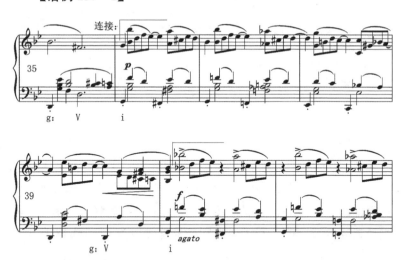

从第 45 小节开始的展开部分主要建立在 G 持续音上,大致可分为三个展开阶段。

[①] 关于该作品还可详见钱仁康、钱亦平:《音乐作品分析教程》,上海音乐出版社 2001 年版,第 186 页。在该著作中,作者认为连接部具有独立的艺术形象和主题的功能,这是浪漫派连接部的特征。

展开I阶段(第45—47小节),一个具有过渡性质的片段,继续了前段连接主题的音调特点。

【谱例137－2】

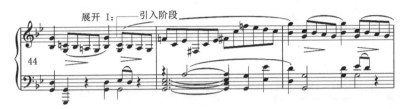

展开II阶段(第48—55小节),表现为以半分解和弦琶音的连续反复,最后通过第53—55小节的过渡,进入连接的展开III阶段(第56—62小节)。

【谱例137－3】

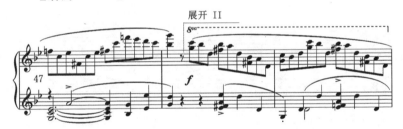

展开III阶段主要表现为一个以分解琶音为特点的华彩片段,情绪也较前两个展开片段更为激烈。

【谱例137－4】

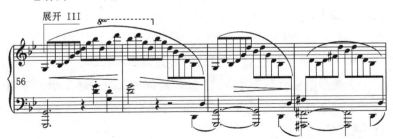

建立在 G 持续音上的华彩段落在第 64 小节处到达副调 ♭E 大调的下属和声,最后通过第 65—67 小节的过渡,导出了以 ♭E 大调属和声开始的副题呈示(谱例 137-5)。

【谱例 137-5】

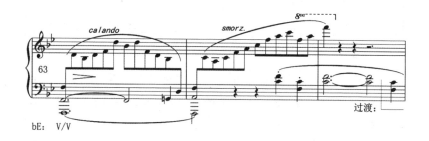

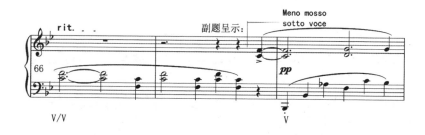

该连接结构规模长达 31 个小节,具有分阶段展开的结构特征,已经异化成为一个具有对比呈示功能和展开功能的多重功能复合结构体。

例 138:普罗科菲耶夫《第三钢琴奏鸣曲》Op.28

在两个小节的引子过后,建立在属和弦上的主题呈示以下属和弦上行分解的形态进入。主题的内部为变化重复二分性结构(6+6)。

【谱例 138 - 1】

【谱例 138 - 2】

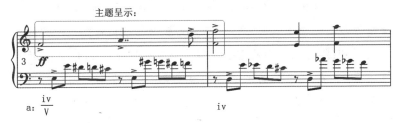

主部主题呈示于第 13 小节重新回到了 a 小调的属和弦,并将这个属和弦延长了两个小节,最后侵入连接部终止于第 16 小节的主调,连接的主题呈示随即开始。

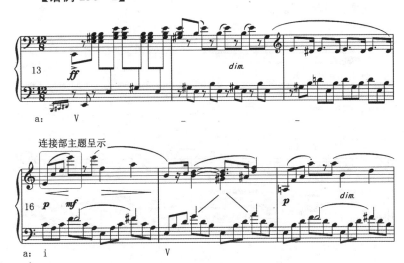

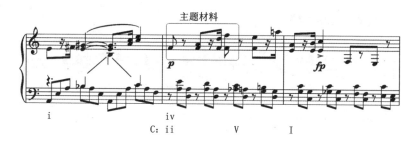

以和弦音连续上行分解进行为特点的连接部主题显然与前段主题在核心音调上具有"亲缘"关系。其内部结构为变化重复的二分性结构(2+2),短小的主题在两个小节后被模进重复,最后结束于第 20 小节,随后伴随着织体的改变,开始了基于主题材料的长大展开。

从第 44 小节处再次出现的 a 小调的属和弦(但是以三音♯G 为低音持续着),导出了第 55 小节第三拍出现的副题调性的属和弦。在 4 个小节的经过句后,建立在 C 大调上的副题呈示在第 58 小节进入。

【谱例 138－3】

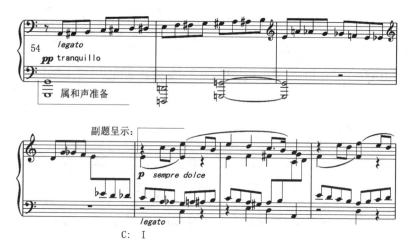

该连接是一个以主部主题材料为基础的展开性段落,其整体结构长度为 42 个小节。它不仅具有对比主题呈示功能,而且其长大的结构规模也赋予其以明显的展开功能。连接的主题音调与前段主题音调上的"同源"关系,使得该主题具有了一种派生对比的意义。

虽然该连接的规模长大,但针对后段的调性准备只有短短两个半小节,且从第 55 小节开始的调性准备也与前面形成突然的对比等。这些都使得该连接的形态与功能发生了严重的异化,从而表现出作为一个独立结构所具有的形态和功能特征。

三、连接的功能变异之展开功能的产生及其异化

正如在第一章中论及的,连接性结构的功能特点决定了其结构规模。然而连接性结构从早期赋格作品中结构短小的小尾声、连接句,逐渐发展成初具规模的连接段,乃至长大的连接部,甚至发展到大于呈示性结构的规模,这些都反映了连接性结构展开功能的持续发展直至变异的过程,是连接性结构的展开功能不断被强化的结果。

在西方早期的音乐作品中,由于特定时代的审美需求和音乐作品的风格特征,形成了连接性结构功能单一的特点,连接的存在往往只是为了实现其前后段落在调性或者音调上的顺利过渡和融合,因此早期连接性结构的规模通常都比较短小。

例 139:D.斯卡拉蒂《d 小调钢琴奏鸣曲》K.64 L.58 第一乐章
第一主题完全终止于第 4 小节的主调 d 小调。随后的连接以继续主题首部音型的方式开始。

【谱例139】

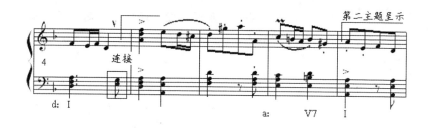

链接的开始承接了前段的调性 d 小调。在第 7 小节通过还原 ♭B 音，升高 G 音，引出后调的属和弦并为第二主题的呈示做调性准备。建立在 a 小调上的第二主题呈示在第 8 小节进入。整个连接的规模为 3 个小节，其承前阶段承接了前段的调性以及主题句首的音调，而导出阶段则通过在尾部先现后段调性属和声的方式预示了副题的调性。

 在很多时候，连接性结构的规模扩大往往意味着其展开功能的增强。伴随着奏鸣曲式结构思维的演变，以及音乐创作中展开性技术手法的日益成熟，各种展开性技法的普遍运用，作曲家对音乐结构各组成部分的展开功能也越来越重视，展开性思维也越来越多地渗透到了音乐作品中的各个结构组织中，甚至连接性结构中。其结果是连接性结构由于承担了展开功能而规模扩大，进而造成其结构形态的异化[①]。

[①] 关于这一点，林华认为，曲体的结构过渡本身就是一种迷乱，而在强调感情表现要夸张的浪漫主义时期，"过渡和发展的段落常常被这些浪漫主义者过分地拉长"。"在乐曲中过渡性和弦也进一步发展为频繁的离调进行断句，最后，它的细菌传染给主要乐思，从瓦格纳开始，出现了无终旋律，热情统治一切，甚至把世界的存在都解释为一个过程了。"见林华：《音乐审美心理学教程》，上海音乐学院出版社 2005 年版，第 327、328 页。

第三章 连接的非连接性功能及其形态

在例 140 中,我们可以看到,在早期的奏鸣曲式中,连接性结构由于承担了展开功能,其结构规模也已经明显扩大。

例 140:C.P.E.巴赫《E 大调钢琴奏鸣曲》(Allegro)①

建立在 E 大调上的第一主题呈示完全终止于第 9 小节,随后的具有对比展开功能的连接段落以对比的音调开始。

【谱例 140-1】

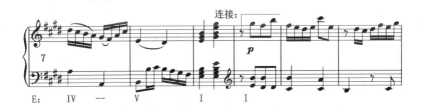

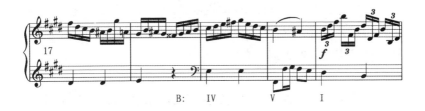

该连接在其承前阶段承接了前段的调性,但随即就开始向副调转调,并在第 17 小节第一次终止于副调——B 大调。而同时开始的以对比的三连音织体音型进行模进展开的对比段落,建立在副调的主持续上,并一直延续到第 24 小节建立在 B 大调上的第二主题呈示。

① 曲谱选自由 Kurt Herrmann 选编,由 Peters.Leipzig 出版的 C.P.E.Bach Sonaten Und Stucke 中 Fur Klacier Zu Zwei Handen 的第四首(Edition Peters No.4188)。

【谱例 140－2】

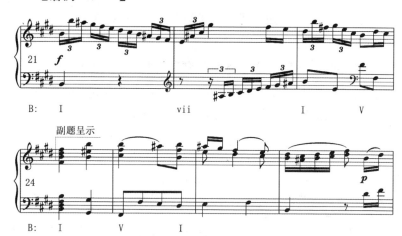

整个连接段落规模长度为 13 个小节，相对于前面只有 9 个小节规模的主题呈示而言，已经具有了明显的展开特点。

在贝多芬的音乐作品中，动机展开的创作手法已经被作曲家运用得炉火纯青，连接性结构的展开功能得以充分发挥，从而导致连接性结构的规模也被大大扩展。

例 141：贝多芬《第十七钢琴奏鸣曲》Op.31 No.2 第三乐章

主题原调再现结束于第 229 小节，随后的连接没有出现对比的主题呈示，而是直接以前段主题材料继续展衍的方式开始。

【谱例 141】

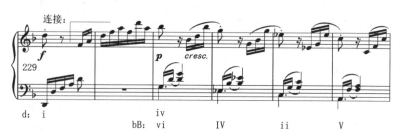

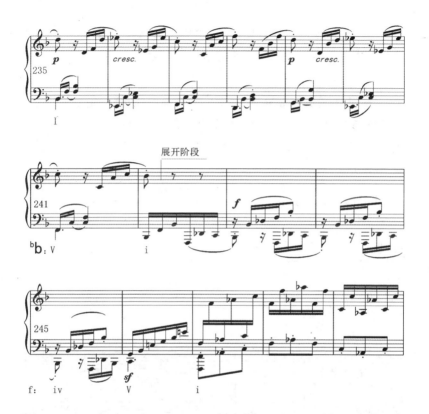

该连接从第 242 小节开始了其核心展开阶段,继续了主题的特征音调和织体样式,以模进重复的方式继续展开,在先后经过了 ♭B 大调、♭b 小调、f 小调、c 小调和 g 小调之后于第 271 小节到达主调的属和弦,为随后副题的主调再现做了调性准备。同样是始于副调属和声上的副题主调再现在第 271 小节进入。

该连接部结构规模为 42 个小节,已经大大超过前段主题呈示的 15 个小节规模,具有了更为显著的展开功能。

在普罗科菲耶夫、肖斯塔科维奇等俄罗斯民族乐派作曲家创作的作品中,出现了由于展开功能的强化而导致的具有变异特点的超大规模连接性结构。在这些作品中,不仅对比功能成为连接

的重要结构功能,同时对展开功能的强调也使连接性结构变异为规模长大并具有对比展开功能的结构组织。

例 142：普罗科菲耶夫《第七钢琴奏鸣曲》Op.83 第一乐章

充满展开性质的短小主题呈示首先结束于第 9 小节的♭B 大调,随后是一系列以模进方式进行的展开,并于第 23 小节再次终止于♭B 大调。

【谱例 142 – 1】

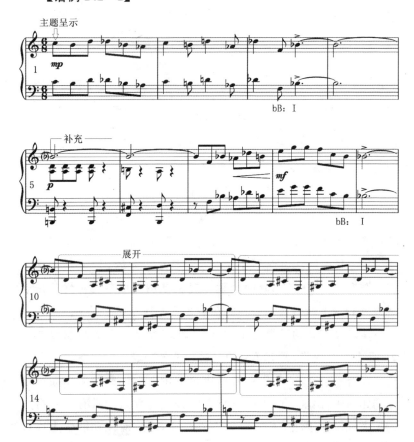

同时随着力度与织体的突变,到副题之间的连接开始,直接以主题材料为核心进行展开。该连接部总长为 100 个小节。按照其展开时织体变化的情况大致可分为三个阶段。展开阶段 I(第 24—64 小节)是基于主题及其动机的贯穿展开片段。

【谱例 142 - 2】

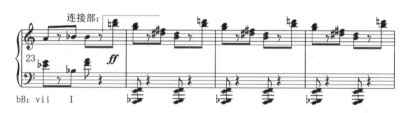

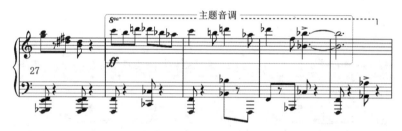

展开阶段 II(第 65—89 小节)出现了具有副题特征的级进音调。相对平稳的音调,以及低音声部更多的持续长音,使其总体音响与展开阶段 I 的跳进进行形成明显对比。同时长时值的保持音也是这个段落的织体特点。

【谱例 142 - 3】

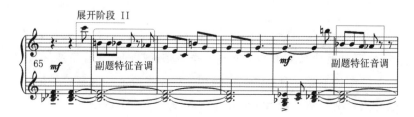

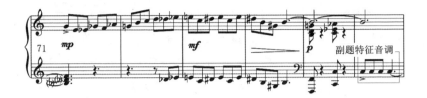

展开阶段 III 始于第 90 小节,属于导出准备阶段。整个展开阶段 III 都建立在 A 持续音上,预示了副题的调性中心音。与此同时,增四度音程的反复出现似乎也预示了副题的音调特点。

【谱例 142－4】

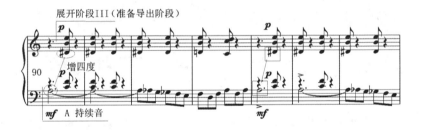

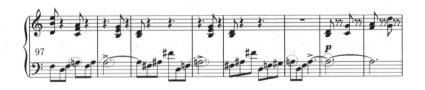

在展开阶段 III 的结尾处,从第 119 小节开始,持续长音力度减弱,同时通过对第 122 小节起右手声部的 D 和 E 的强调,以及右手声部的半音进行(A→♭A→♭♭B→G),都暗示了副题材料的音调特点。副题呈示在第 124 小节进入。

第三章 连接的非连接性功能及其形态

【谱例 142-5】

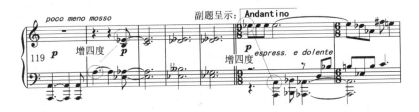

该连接属于展开性质的连接,并具有分阶段展开的特征。在长达100个小节的段落里,不仅对主题和副题的材料都进行了充分展开,而且该连接表现出来的对比形态,以及内部的分段特征,都大大增强了该片段音乐表现的独立性。

在某些作品中,对于连接性结构展开功能的强调而导致结构规模的扩张往往也体现了结构整体对展开功能的需求。例如在省略展开部的奏鸣曲式中,连接部往往承担着作品展开部的功能,展开功能甚至可能成为连接的重要结构功能,进而造成连接性结构的功能变异。

例 143:勃拉姆斯《第三交响曲》Op.90 第四乐章[①]

主题呈示结束于第 18 小节,随后开始的具有对比展开功能的连接性结构建立在 A 持续音上,以对比的主题音调和织体(齐奏

[①] 相关范例还可见于:柴可夫斯基《第六交响曲》第三乐章(第 183—229 小节),该乐章采用省略展开部的奏鸣曲式写作。由于作品整体结构中省略了展开部,所以该乐章中的主题和副题的呈示都表现出显著的展开性特点。而在再现部中,其连接更是由于承担了展开功能而导致规模大大扩展。从第 139 小节开始的主部主题再现以侵入连接部的方式结束于第 183 小节,随后的连接部再现以对比的音调开始。从第 197 小节开始采用了副题音调材料进行展开,随着情绪越来越激烈,连接在第 229 小节导出了辉煌的副题的动力再现。整个连接部结构规模为 48 个小节,具有明显的展开型功能特征。

织体)开始。整个连接部可分为三个部分。

第一部分(第 19—28 小节)为对比承前阶段,表现为以对比为主要方式的承前部分(织体、音调、音乐形象等均为对比性)。

【谱例 143-1】(弦乐与木管声部,其他声部略)

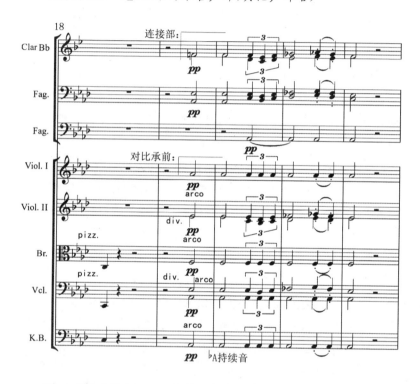

第二部分(第 29—45 小节)为展开阶段,以新的对比材料和呈示部的主题材料进行展开。在对主题素材进行了简短的回顾之后,从第 36 小节开始是对比材料不断的变化重复展开,音乐在连续有力的强奏中于第 46 小节到达副调的属准备。

【谱例143-2】(弦乐部分)

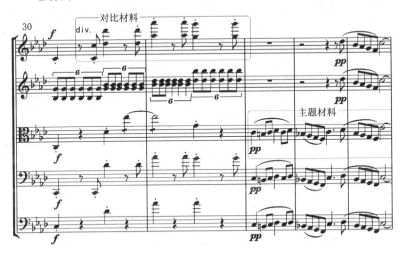

第三部分(第46—51小节)为调性准备阶段,建立在副调(C大调)的属音上,持续了4个小节。由圆号和大提琴奏出的副题呈示在第51小节进入(谱例143-3)。

【谱例143-3】(弦乐声部)

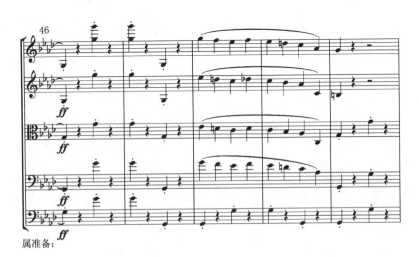

属准备:

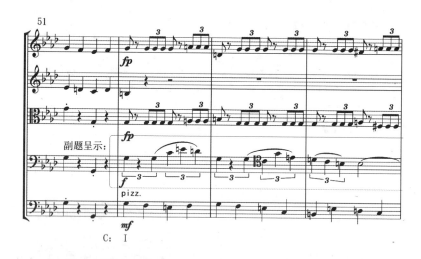

该连接的结构规模为 33 个小节,具有对比展开的功能性质。具体表现为:(1)其承前阶段采用了对比音调呈示的方式开始;(2)在展开的过程中运用了对比材料与前段主题材料混合展开,但其在展开过程中表现出来的对对比材料的强调,使该连接的对比功能得到增强。

结 语

一、对于连接性结构的再认识

在传统的曲式学研究中,对连接性结构的定义通常包含三个方面:一是位于各呈示性结构,或者基本结构之间;二是具有承上启下的结构功能;三是具有非稳定性的结构形态。

本书则在上述定义的基础上更加丰富了对连接性结构的形态和功能含义的认识。从巴洛克时期赋格作品中功能单一、规模短小的小尾声,到浪漫晚期功能复杂、结构庞大的连接性结构,演变过程中我们发现,连接性结构很多时候在承担其连接功能的同时,往往还承担了诸如展开、呈示、对比等具有"非连接性质"的结构功能。而"非稳定性结构形态"也不是连接性结构的唯一形态表现,其结构形态通常会因其承担的"非连接"结构功能的不同而具有不同的表现。在不同的历史时期,伴随着不同的音乐审美趣味和创作观念,连接性结构的功能特征也各有侧重。

除了具有多样的结构功能以外,连接性结构在实现其"承前功能"和"导出功能"时所采取的不同功能实现方式也赋予了连接性结构更为丰富的形态特征。就本书中集中谈论的音调、调性和织体而言,连接性结构的承前功能和启后功能在这三个结构要素上均有不同体现。

二、关于连接性结构的连接功能及其表现

按照音乐结构中连接性结构形态的不同,连接性结构大致可分为装饰性连接、功能型连接、持续音型连接三大类;按照功能的不同,连接性结构则可以分为单一功能型连接和复合功能型连接两大类。

单一功能型连接通常表现为装饰性连接的结构形态,而复合功能型连接则主要表现为功能型连接的结构形态。前者主要存在于较低级的结构或者结构层次之间,后者则主要存在于较高级的结构或结构层次之间。与复合功能型连接相比,单一功能型连接的规模一般都比较短小,独立性更差;而复合功能型连接由于功能的复杂化,并往往承担了多重的结构功能,因此其规模也相应较长大些,有些具有展开功能的复合功能型连接的结构规模甚至大于其前后基本结构的规模。

连接性结构的连接功能主要表现在"承前功能"与"导出功能"两个方面。虽然连接性结构的不同形态和功能意义在其结构的各个要素上均有体现,但为了让问题更加集中,本书在考察连接性结构的"承前功能"和"导出功能"时,着重考察了音调、调性和织体这三个结构要素在功能实现方式上的不同形态体现。

三、关于连接性结构的非连接性功能及其表现

连接性结构不仅承担了结构之间融合过渡的连接功能,而且承担着一定的非连接功能。在许多作品中,对于连接性结构非连接功能的过分强调已经导致连接性结构具有了明显的非连接性结构的形态特征。这使得传统分析理论中一些关于连接性结构的某些相关定义和概念在与音乐分析的具体实践相结合时显得有些力

不从心。

　　此外,连接性结构承担的非连接功能在不同历史时期的侧重也有所不同。例如在海顿、莫扎特等古典早期作曲家创作的作品中,连接性结构承担的非连接功能主要是连接性结构对比功能的加强;而在贝多芬以后的作曲家创作的音乐作品中,连接性结构承担的非连接功能则主要表现为连接性结构展开功能扩大,进而导致结构规模的扩展等。在浪漫派以及浪漫派晚期,连接性结构的各个功能都在被不断加强,不仅连接性结构的展开功能得到充分的挖掘,而且连接的对比功能也被大大强化。

　　连接性结构的非连接性功能的不断丰富和加强是造成连接形态变异的一个重要原因,因此,在本书中,对连接性结构变异的研究着重考察了连接性结构的非连接功能的产生,以及逐渐被强化从而导致的连接性结构整体形态逐渐异化的历史进程。以连接的结构功能的变异为切入点,着重从连接性结构呈示功能的发展和变异、展开功能的发展和变异以及对比功能的发展和变异这三个方面对连接性结构功能的演化和变异的历史轨迹进行归纳和阐释。

四、关于音乐结构中的"局部连接性思维"与"整体连接性思维"

　　在早期的音乐结构中,主题的呈示是作品表现的核心,连接性结构只是一种附属的结构组织,不具有表达作品核心思想的结构功能。因此,早期音乐作品中的连接性结构通常规模短小,功能单一,只是作为一种特殊的结构形态存在于作品的重要结构组织之间,表现为一种局部的过程性状态,反映出来的是"局部的连接性思维"。

　　随着历史的发展以及人们审美趣味的发展,"无意识层次中的

多义性也通过作品中的过渡表现出来"[①],这些过渡性结构通常表现为过渡性和弦、巴赫赋格曲中的"间插"性过渡部分,以及在情感夸张巴洛克时期盛行的赋格作品中以"小尾声"名义出现的短小连接性结构等。然而,呈示性结构仍然占有绝对的主导地位,它具有稳定的调性、确定的形态,以及可重复呈示等特点。连接性结构并没有受到真正的重视。

奏鸣曲式的形成和发展,为连接性思维的成长以及连接性结构功能的发展提供了一个前所未有的机会。在 C.P.E.巴赫的奏鸣曲中我们可以看到,随着两个主题之间的连接性结构被作为奏鸣曲式组成部分确立,其规模也开始逐渐扩大,在总体上占作品整体规模的比例也大大提高。

音乐结构中的"局部连接性思维"到"整体连接性思维"的发展演变过程,就是连接性结构思维被不断强化的发展和变异的过程。连接性结构,这一"渐变思维"的产物,在西方音乐发展史中经历了从无到有、从简单到复杂、从单一功能到复合功能的逐渐演变发展过程。与此同时,在音乐结构的发展演变过程中,"渐变思维"也逐渐脱离早期作为连接性结构所特有的思维方式,越来越多地进入音乐作品创作的其他组织结构的思维方式中,并影响到了呈示性结构的形态特征和思维模式。甚至在 20 世纪的某些作品中,连接性结构思维成为控制整部作品的重要思维模式,从而造成音乐作品结构整体布局上的"反功能"现象。这种整体的连接性思维较早出现在德彪西的音乐创作中。

在德彪西的某些音乐作品中,作曲家强调音乐的"印象多于记忆"的效果,强调记忆的模糊性与结构的过程性,在创作中将连接

[①] 林华:《音乐审美心理学教程》,上海音乐学院出版社 2005 年版,第 324 页。

性思维充分运用到呈示性结构乃至整部作品的结构控制中,使其作品的整体结构表现出"整体连接性思维"的过程性特点。

正如前面论述过的,连接性结构正是由其功能的特殊性,导致了其结构形态的特殊性。连接性结构天然的结构形态应该主要表现为:内部材料原形陈述的一次性、非重复性,结构的开放性,音调、织体和调性的非确定性和非稳定性。当音乐作品中的呈示性结构具有上述特征时,就意味着呈示性结构具有了连接的形态特征,这是连接思维渗透到呈示性结构思维中的结果,进而使得作品整体结构表现出一种"整体连接性思维"特征。

下面,本书将用些笔墨,通过对德彪西部分作品中"整体连接性思维"及其表现形态的分析和研究,揭示"整体连接性思维"对音乐作品整体结构模式的影响,并尝试进一步探求这种"整体连接性思维"与20世纪某些音乐创作观念之间的关联,以及连接性结构在20世纪音乐作品中的形态表现和功能特征。具体而言,在这种具有"整体连接性思维"特点的作品中,其呈示性结构通常表现出以下两点[1]。

一是主题原形呈示的一次性、非重复性。即,主题原形一经呈示,就不再以原来的面貌出现,从而使得整部作品表现出一种游移的效果。

例 144:德彪西前奏曲《烟火》

在该作品具有双调性特征的引子中,首先在第 3 小节高音声

[1] 这里主要选取了德彪西的作品作为研究对象,这不仅是因为在德彪西的作品中明显表现出对音乐过程性特点的重视,同时也因为德彪西在音乐结构创新方面所作出的种种努力以及其对后世的深远影响,使得我们可以从他的作品中寻找到 20 世纪许多结构现象的源头。正如李吉提所说,"德彪西音乐的一头连着古典,另一端则影响着当代"。见李吉提:《20 世纪音乐结构的一般特征》,收录于《论曲式与音乐作品分析》,人民音乐出版社编辑部编,人民音乐出版社 1993 年版,第 137 页。

部出现、建立在密集织体音流上、以上行减五度音程大跳为特征的音调似乎预示了整部作品的主题音调特征。

【谱例 144 - 1】

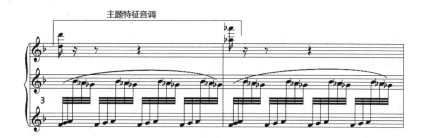

隐藏在密集音流中的短小主题音调的首次呈示在第 28 小节的低音声部进入。该音调表现为以纯五度的上行大跳为特征,而织体形态则以连续的下行级进为主要特征。然而,在音乐的随后进行中,该主题音调的每次呈示均表现为不同的变化形态;与此同时,该音调的每次重现也都伴随着不一样的织体形态,从而使整部作品的主题呈示表现出不确定的形态特征。

【谱例 144 - 2】

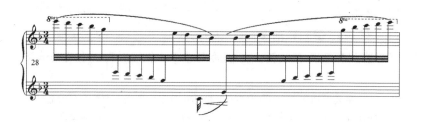

主题音调的第二次呈示出现在第 36 小节的高音声部,表现为主题音调首次呈示在 F 音上的移位。虽然保留了主题首部音调的向上大跳的形态特点,但是其跳进的音程关系改变为向上的减五

度大跳,同时织体音型也由第一次呈示时以连续级进为主要特征转变为级进和跳进相结合,上下跑动的快速音流(谱例 144－3)。

【谱例 144－3】

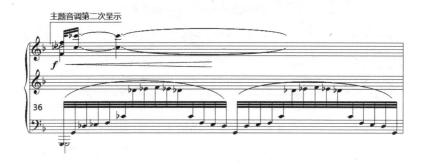

主题音调第三次呈示在第 43 小节进入,依然出现在高音声部,保留了主题音调的大跳特点,但是建立在 F 持续音上的主题音调在这里改变为倚音装饰形式的向上纯四度大跳(♭B→E)。

【谱例 144－4】

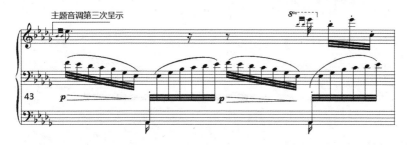

主题音调的第四次呈示在第 66 小节进入。该音调出现在了其第一次呈示的音区,保留了主题音调的纯五度音程大跳的特点,但是其对比调性(♯F 大调)、音调形态以及织体音型(快速的六十四分音符律动的音流),仍然使其与主题的首次呈示形成显著对比。

【谱例 144 - 5】

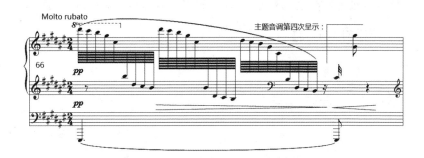

在第 82 小节出现的是主题音调的第五次呈示。调性回到了第一次呈示的调性,具有一种再现的意义,但是其织体音型改变为以连续的上行大跳和级进结合为特征的音型样式,同时主题音调进行的八度加厚处理以及其与主题第一次呈示时音区上的巨大差异都使这次具有再现意义的主题呈示仍然具有显著的对比性质(谱例 144 - 6)。

【谱例 144 - 6】

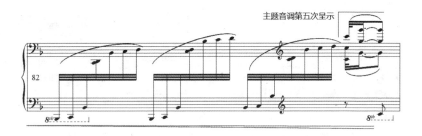

综合上述分析,我们发现,在该作品中,虽然具有主题特征的短小音调在不同织体音型的衬托下总共呈示了 5 次,但由于每次呈示的不同形态表现,其多次"重复"并没有因此加深听者对主题音调的记忆,使该主题音调成为作品的表现核心;相反,正是这种

具有"一次性特点"原形陈述的"主题呈示"方式赋予了该作品整体结构上的"非确定性"和"游移性"等过程性特点,进而使作品整体音响表现出一种"永远都在变化"的连接状态。

二是主题呈现的非终止性和绵延性。将连接的过程隐藏在主题的呈示中,通常表现为:主题的呈示采用主题短句加长大后续的手法,对主题的特征进行"淡化",从而为后段的陈述做准备。

例145:德彪西前奏曲《帕克之舞》①

作品首先呈示的主题包含了三个对比的要素:a材料,表现为附点节奏形态;b材料,表现为连续的十六分六连音音型;c材料,表现为连续三十二分节奏律动的级进音调。

【谱例145-1】

主题呈示结束于第6小节的主音♭E,随后以对比音调承前的长大后续开始了其冲淡主题特征的过程。该后续中省略了前面主题中的b材料,继续了前面主题中的a材料和c材料的节奏特点,与此同时,后续中的第8、9小节在第10小节进行了重复,更使前面呈示的主题形象大大淡化。

① 相关范例还可见于:德彪西前奏曲《牧神午后》(第1—10小节)。首先由长笛奏出的主题一经呈示,就立即被随后开始的后续进行"冲淡",尤其是后续片段中间(第6小节)出现的一个小节的休止,充分显示了作曲家的创作意图;而三个半小节的主题紧接着六个半小节的后续,其淡化主题的目的是显而易见的。主题的第二次呈示在第11小节进入。

【谱例 145－2】

在该后续的结尾处出现的颤音音调则承担了预示后段以三十二分节奏律动为特点的过渡音调。经过 4 个小节的过渡，第二个呈示段落在第 17 小节进入。

【谱例 145－3】

前面的主题呈示只有 6 个小节，而具有对比性质的后续则有七个半小节，这样的后续无疑更具有连接性结构所具有的淡化主题的承前功能。而在第 12 小节，通过连续的颤音导出第 13 小节快速的三十二分音符律动的织体音型，则使得连接性结构的承前启后功能在主题的呈示过程中就已经完成。

连接虽然在第 14 小节才进入，但真正的融解过程则在第 6 小节就已经开始。

例 146：德彪西前奏曲《阿那卡普里的山丘》

该作品采取了将主题的各个核心音调分别贯穿整部作品的手法，将结构的融解过程隐藏在呈示性结构中，从而获得一种具有"连接性"特征的音响效果。

引子（第 1—11 小节）。首先呈示的音调片段包含了 3 个贯穿

整部作品的核心音调素材：音调a，第1—2小节的B→#F→#C→E→#G→B的连续八分音符序进音列；音调b，第3小节的十六分音符律动的附点节奏音型；音调c，第4小节的快速短琶音和弦。该主题音调在第一次陈述过后，紧接着在第5小节进行了重复，将音调c因素与音调b的顺序进行了交换。

【谱例146－1】

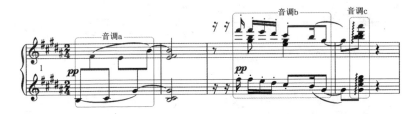

第一段落(A段)(第14—29小节)。该段落内部同样表现出变化重复的二分性结构特征(7＋9)。经过第12—13小节的过渡，在连续的由D、F音交替形成的十六分音符的音流上奏出了来自前面A段中音调素材b的变化形式的主题音调。紧接着从第18小节随着织体音调变化开始的长大后续立即开始了对该主题音调的融解和淡化。

【谱例146－2】

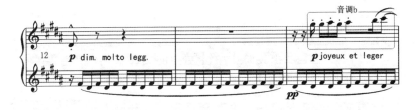

从第21小节开始了后续的第二阶段，织体继续了前面的连续十六分节奏的律动，但织体音调则改变为连续的八度分解音型，同

时在低音声部奏出源自音调 b 的倒影形式；而在第 24 小节末尾出现的对比音调则开始了该后续的第三阶段。

【谱例 146－3】

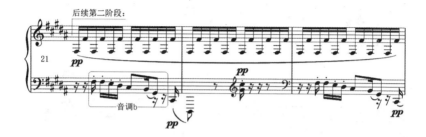

第 30 小节以插入的方式进入的连接，建立在♯D 持续音上，具有显著的对比功能。第二个呈示段落在第 32 小节进入。

【谱例 146－4】

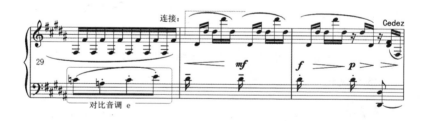

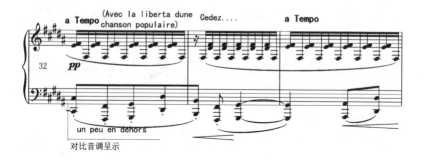

而有意思的是,最后的再现片段中,作品最初呈示的三个主要音调,已经完全变形。音调 a 与音调 c 合在一起,共同完成了音调 a 的再现,只有音调 b 分别在第 87 小节和 89 小节移低八度进行再现。

【谱例 5】

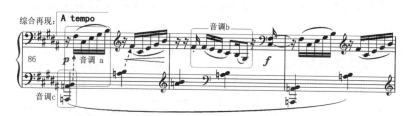

在整个主题的最初呈示中,织体节奏律动的统一性使该片段成为一个整体。而自主题音调呈示结束后的第 18 小节立即开始的长大后续,则以分段渐进的方式对前段的主题特征进行了淡化,从而承担了连接性结构的承前功能。因此,虽然与前段形成显著对比的连接在第 30 小节才进入,但真正的过渡则从第 18 小节就已开始①。

在下面这部作品中,主题音调的呈示表现为非确定性和开放性,但是在结构的连接部位则采用具有方整性和确定性等特点的结构清晰的组织材料,从而形成结构布局的反功能。

① 相关范例还可见该作品的第 39—48 小节:该段落呈示的主题音调(#D→#C→#F→#G→#D→B)在第 31 小节最后半拍时的低音声部进入,紧接着在第 35 小节处进行了重复,并结束于第 39 小节,随后以该音调被移至高音声部进行变化重复的方式开始了淡化前段主题特征的后续。该后续分为两个阶段:后续第一阶段(第 39—46 小节);后续第二阶段(第 45—48 小节)。由于在该后续中就已经完成了连接的承前功能,故这里的连接被省略,而后段的呈示则在第 49 小节以对比的方式进入。有意思的是,该连接在第 81 小节的几乎原形再现,更赋予了整部作品一种"过程性"的特点。

例147：德彪西前奏曲《原野上的风》

在两个小节的引子过后，具有主题特征的音调第一次呈示结束于第 4 小节，随后开始的后续则承接了主题的尾部音调，并以连续变化重复尾部音调的方式开始了对主题主体特征的"冲淡"。第 7 小节引子形象的再次出现加速了这种"冲淡"的进程，听者对于短小音调的主题记忆已几近"荡然无存"，剩下的只是模糊的印象。

【谱例 147－1】

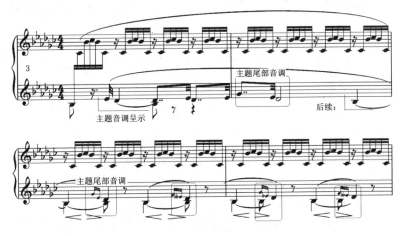

第 9 小节出现的连接建立在♭G 持续音上，具有显著的对比性质。其内部结构表现出来的重复二分性（2＋2）的方整性结构特点，以及持续音赋予结构整体的统一性，使得该结构片段具有一定的稳定性和确定性特征。

【谱例 147－2】

从总体上看，由于作曲家强调织体的表现功能，因此第 1—8 小节表现出来的稳定织体使得该片段具有一定的呈示功能。然而，在该呈示性片段的内部，在稳定织体的掩盖下，具有主题意义

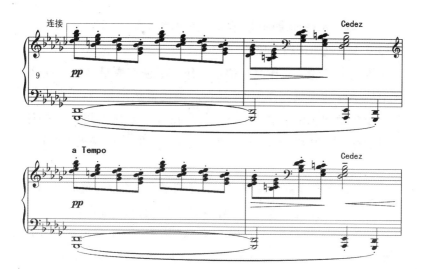

的旋律音调在第 3 小节一经呈示便开始了融解。作曲家将连接的承前阶段隐藏在了该呈示片段的内部,并使得整个主题呈示充满了游移性和不稳定性。而在第 9 小节进入的连接由于不再需要承担连接性结构的"承前功能",因此,该连接以对比的方式出现,无论在结构形态还是织体特征上,均表现出与前段不同的形态特征。

尤其需要注意的是,在该作品中,虽然主题音调的呈示充满了游移性和不确定性,但是结构间的连接一改连接性结构的本源形态,变异为具有方整性和确定性特征的结构组织。其结果是造成了作品整体结构布局的反功能特点。

德彪西音乐结构中表现出来的这种"整体连接性思维"对后世的影响是显而易见的。例如在例 147 中表现出来的这种具有"反功能"特点的结构布局也出现在了鲁托斯拉夫斯基的作品中。

在著名的《前奏曲与赋格》的呈示部中,鲁托斯拉夫斯基将传统赋格曲中的呈示段与间插段的结构手法与艺术形象进行了互换。在主题呈示时,作曲家采用偶然节奏、无固定节拍等方式,使得作品的主题表现为具有非确定性特征的结构形态;而对于传统

意义的间插段,作曲家则"运用有时值比例的确定节拍的音乐",从而形成作品整体结构布局的"反功能"。①

传统意义的音乐作品往往被看作一个创作成果。然而在20世纪后半叶的音乐创作中,尤其在后现代音乐创作中,由于审美观以及哲学观念的变化,许多作曲家在音乐创作中更看重事件的过程性,力图"以创作的'行为—过程'来取代以往的'结果—目的'"②。

英国著名哲学家怀特海,"过程主义哲学"的重要代表人物之一,提出的"过程就是实在"也许就是这种创作理念的最好诠释。他在其著作《过程与实在》(*Process and Reality*)中指出:"实际存在物是一个过程,许多具有不完整性的主观统一性的活动,在这一过程中终结于某种被称为'满足'的那种完整的活动统一性中。"③

在利盖蒂著名的大型管弦乐作品《大气》(*Atmospheres*)中,作曲家利用"微复调"织体制造了一种静态的音响。没有主题,没有重复,没有展开,整部作品表现的是一种不同色彩音块的过渡和连接。作品表现的是一个过程,一段音响的产生和逝去的过程④。

① "引段与所有间插段及结束段都是运用有时值比例的确定节拍的音乐,而所有主题的呈示段,展开段和再现段又都是无确定节拍的偶然音乐。这些特点必然使赋格中的结构成分出现稳定与不稳定的反功能特征……这就是赋格结构成分功能变异的结果。"见于苏贤:《20世纪复调音乐》,人民音乐出版社2001年版,第359页。
② 宋瑾:《西方音乐——从现代到后现代》,上海音乐出版社2004年版,第156页。
③ 阿尔弗雷德·诺思·怀特海:《过程与实在:宇宙论研究》,杨富斌译,中国城市出版社2003年版,第402页。
④ 陈鸿铎将这种结构原则称之为"一体化渐变延伸"的结构原则,"不论从哪个方面来看,由于音乐始终处在一种渐变的展衍中,没有任何因重复、变奏、对比或再现而形成的相互递进或因果关系,所以要想把该曲的整个结构按传统的划分是很困难的。可以说,以'同质渐变'保证(转下页)

结 语

"事物的突然变化称为事件,而事物的逐渐变化称为过程。"①如果我们把音乐作品中的呈示性结构看作一个事件,那么连接就是不同事件之间的联系环节。音乐创作中对过程性的重视必然会表现为对"突变"的弱化和对"渐变"的强调,以及对呈示的淡化和对连接的强化。而如果说"整体连接性思维"在德彪西的作品中主要表现为呈示性结构的非确定性和开放性、呈示性结构的"连接化",那么在"简约主义"音乐中,"整体连接性思维"则更多反映了作品整体呈示的过程性和不确定性②。

由于相同材料的不断重复必然会造成一种渐变的音乐感受,因此在某些简约派作曲家创作的作品中,作曲家通过对核心音乐材料采取各具个性化的重复技术来建构整部音乐作品,并以核心材料不断变化重复的方式来强调音乐的过程性特征③。如果说"重复技法"是简约主义音乐最重要的创作技术特征,那么"不确定性"和"过程性"则代表了某些简约主义音乐最明显的结构特征。

（接上页）了音乐的统一,这正是《大气》之所以能够成为一个完整的'一体化'作品的根本所在"。见陈鸿铎:《利盖蒂结构思维研究》,2005年博士学位论文,第101页。

① 欧阳莹之:《复杂系统理论基础》,田宝国等译,上海科技教育出版社2002年版,第225页。
② "简约主义音乐,也被称为过程音乐（process music）、相位音乐（phase music）、律动音乐（pulse music）、系统音乐（systemic music）以及复制音乐（repetitive music）。"简约主义音乐的特征有:第一,限制的音高和节奏材料;第二,调性（或新调性）语言;第三,自然音体系;第四,重复手法的使用;第五,相变（phasing）;第六,单调地演奏或固定低音;第七,固定的律动;第八,固定的和声;第九,不确定性;第十,长时值。见S.库斯特卡:《20世纪音乐的素材与技法》,宋瑾译,人民音乐出版社2002年版,第234—235页。
③ 简约主义音乐的个性化重复技术包括:持续音技术;模块重复;"相变技术"和"附加处理"。详见王明华:《简约主义音乐核心技术研究》,2006年硕士学位论文,第7页。

例如在史蒂夫·莱西(Steve Reich)的磁带作品《涌出》(*Come Out*)中,作曲家将事先制作好的音响材料以一种"错位"重复的方式进行呈示,从而使得作品整体结构表现出来一种"过渡性"和"不确定性"[①]。"简约主义"音乐创作中的这种将极具渐变性特征的"整体连接性思维"用来控制作品整体结构,结果使其作品在整体形态特征上表现为一种渐变的过程状态,一种模糊的混沌状态。

如前所述,不同时代盛行的音乐结构思维必然反映了不同时代的美学和哲学思想。连接性结构作为"渐变性思维"的产物,它的演变和异化也反映了人们对世界认识的不断深化的过程。同时,连接性结构作为一种结构形态和结构思维方式,其历史的演变过程也反映了人类音乐创作思维发展的一个侧面。如果说人们在传统的音乐作品中感受到的是某种"确定性结果",那么以"简约主义"风格为代表的某些现当代音乐作品则让我们更多感受到一种"非确定性的过程",感受到连接性思维对作品整体结构进行控制的一个结果,这样的结构思维也许正好反映了人类对世界认识中"确定性终结"的感悟[②]。

① "重复是简约派音乐的基本特征。通常的情况是自始至终保持同一的节奏片段,有限几个音的音高变化,不断反复。随着音乐的进行,即在音乐不断反复的过程中,节奏的细部与和声、配器等可以逐渐变化。"见钟子林:《西方现代音乐概述》,人民音乐出版社1991年版,第199页。
② 正如耗散结构理论创立者伊利亚·普利高津认为的那样,我们生活在一个可确定的世界,生命和物质在这个世界里沿时间方向不断演化,确定性本身才是种错觉。相关叙述请参见伊利亚·普利高津:《确定性的终结——时间、混沌与新自然法则》,湛敏译,上海科技教育出版社1998年版。

参考文献

1. 钱仁康、钱亦平:《音乐作品分析教程》,上海音乐出版社, 2001年。
2. E.普劳特:《应用曲体学》,中央音乐学院华东分院编译室译, 音乐出版社,1956年。
3. P.该丘斯:《大型曲式学》,许勇三译,人民音乐出版社, 1982年。
4. 杨儒怀:《音乐的分析与创作》,人民音乐出版社,2003年。
5. 彭志敏:《音乐分析基础教程》,人民音乐出版社,1997年。
6. 杨立青:《管弦乐配器法教程》,上海音乐学院内部油印本, 2001年。
7. 吴祖强:《曲式与作品分析》,人民音乐出版社,1962年。
8. 林华:《音乐审美心理学教程》,上海音乐学院出版社,2005年。
9. 伊·斯波索宾:《曲式学》,张洪模译,上海音乐出版社, 1957年。
10. 贾达群:《作曲与分析》,上海音乐出版社,2016年。
11. 贾达群:《结构诗学——关于音乐结构若干问题的讨论》,上海 音乐学院出版社,2009年。
12. 高为杰、陈丹布:《曲式分析基础教程》,高等教育出版社, 2006年。

13. 李吉提：《曲式与作品分析》，中央民族大学出版社，2003年。
14. 保罗·亨利·朗：《西方文明中的音乐》，顾连理等译，贵州人民出版社，2001年。
15. 阿诺德·勋伯格：《作曲基本原理》，吴佩华译，上海文艺出版社，1984年。
16. 魏纳·莱奥：《器乐曲式学》，张瑞译，人民音乐出版社，2002年。
17. 约翰·怀特：《音乐分析》，张洪模译，上海文艺出版社，1981年。
18. 赵晓生：《传统作曲技法》，上海教育出版社，2003年。
19. 钱亦平、王丹丹：《西方音乐体裁及形式的演进》，上海音乐学院出版社，2003年。
20. 陈铭志：《赋格曲写作》，上海音乐出版社，1997年。
21. 保罗·朗多尔米：《西方音乐史》，朱少坤等译，人民音乐出版社，2002年。
22. 鲁道夫·雷蒂：《调性　无调性　泛调性》，郑英烈译，人民音乐出版社，1992年。
23. 于苏贤：《20世纪复调音乐》，人民音乐出版社，2001年。
24. S.麦克菲逊：《曲式及其演进》，陈洪等译，人民音乐出版社，1994年。
25. 陈鸿铎：《利盖蒂结构思维研究》，上海音乐学院博士论文，2005年。
26. 王明华：《简约主义音乐核心技术研究》，上海音乐学院硕士论文，2006年。
27. 于苏贤：《申克音乐分析理论概要》，人民音乐出版社，1993年。
28. 申克：《自由作曲》，陈世宾译，人民音乐出版社，1997年。
29. 克列门斯·库恩：《音乐分析法》，钱泥译，上海音乐出版社，

2009 年。

30. 于苏贤：《20 世纪复调音乐》，上海音乐出版社，2001 年。

31. 约瑟夫·马克利斯：《西方音乐欣赏》，刘可希译，人民音乐出版社，1998 年。

32. 钟子林：《西方现代音乐概述》，人民音乐出版社，1991 年。

33. 谷成志：《音乐句法结构分析》，华乐出版社，1998 年。

34. 朱维英：《戏曲作曲技法》，人民音乐出版社，2004 年。

35. 姚亚平：《西方音乐中的观念——西方音乐历史发展中的二元冲突研究》，中国人民大学出版社，1999 年。

36. 玛丽-克莱尔·缪萨：《二十世纪音乐》，马凌、王洪一译，文化艺术出版社，2005 年。

37. 瓦尔特·基泽勒：《二十世纪音乐的和声技法》，杨立青译，上海音乐学院出版社，2006 年。

38. 彭志敏：《作为结构力量之一的对比及其风格演变》，《黄钟——武汉音乐学院学报》，1987 年第 1 期。

39. 陈国权：《论印象结构——德彪西的曲式思维及其结构形态》，《音乐研究》，1990 年第 1 期。

40. 李吉提：《20 世纪音乐结构的一般特征》，选自《论曲式与音乐作品分析》，人民音乐出版社编辑部编，人民音乐出版社，1993 年。

41. 姚恒璐：《现代音乐分析方法教程》，湖南文艺出版社，2003 年。

42. 姜万通：《混沌·音乐与分形：音乐作品的混沌本质与分形研究初探》，上海音乐出版社，2005 年。

43. 弗里德里希·克拉默：《混沌与秩序——生物系统的复杂结构》，柯志阳、吴彤译，上海科技教育出版社，2000 年。

44. 金炳华等：《哲学大辞典》，上海辞书出版社，2004 年。

45. 彭漪涟、马钦荣：《逻辑学大辞典》，上海辞书出版社，2004 年。

46. 阿尔弗雷德·诺思·怀特海：《过程与实在：宇宙论研究》，杨富斌译，中国城市出版社，2003年。
47. 菲利浦·罗斯：《怀特海》，李超杰译，中华书局，2002年。
48. 艾丰：《中介论——改革方法论》，云南人民出版，1993年。
49. 中国百科全书出版社编辑部：《中国大百科全书》(简明版)，中国大百科全书出版社，1995年。
50. 林崇德等：《心理学大辞典》，上海教育出版社，2003年。
51. 中国大百科全书出版社编辑部：《语言文字百科全书》，中国大百科出版社，1994年。
52. 佘永华、肖洪文：《系统解剖学》，四川大学出版社，2004年。
53. 欧阳莹之：《复杂系统理论基础》，田宝国等译，上海科技教育出版社，2002年。
54. 于润洋：《现代西方音乐哲学导论》，湖南教育出版社，2000年。
55. 伊利亚·普利高津：《确定性的终结——时间、混沌与新自然的法则》，湛敏译，上海科技教育出版社，1998年。
56. 温迪·普兰：《科学与艺术中的结构》，曹博译，华夏出版社，2003年。
57. 宋瑾：《西方音乐——从现代到后现代》，上海音乐出版社，2004年。
58. 姜井水：《范畴结构论》，学林出版社，2005年。
59. J.M.布洛克曼：《结构主义：莫斯科—布拉格—巴黎》，李幼蒸译，中国人民大学出版社，2003年。
60. 腾守尧：《音乐审美心理描述》，四川人民出版社，1998年。
61. 库尔特·考夫卡：《格式塔心理学原理》，黎炜译，杭州教育出版社，1997年。
62. 贾克·阿达利：《噪音——音乐的政治经济学》，宋素凤、翁桂堂译，上海人民出版社，2000年。

63. Stanley Sadie: *The New Grove Dictionary of Music and Musicians*, Grove Publications, Inc. 2001.
64. Charles Rosen: *Beethoven's Piano Sonatas: A Short Companion*, Yale University Press, 2002.
65. Peter Spencer, Peter M. Temko: *A Practical Approach to the Study of Form in Music*, Waveland Press, Inc. 1994.
66. Ellis B. Kohs: *Musical Form: Studies in Analysis and Synthesis*, Houghton Mifflin Company Boston, 1976.
67. Richard S. Parks: *The Music of Claude Debussy*, Yale University Press, 1989.
68. Julius Harrison: *Brahms and His Four Symphonies*, DA Capo Press, 1971.
69. Brian Newbould: *Schubert: The Music and the Man*, University of California Press, 1999.
70. Felix Salzer: *Structural Hearing: Tonal Coherence in Music*, Dover Publications, Inc. 1962.
71. Paul Fontaine: *Basic Formal Structures in Music*, Prentice-Hall, Inc. 1967.
72. Douglass M. Green: *Form in Tonal Music: An Introduction to Analysis*, Holt, Rinehart and Winston, 1979.
73. Eugene Narmour: *Beyond Schenkerism: The Need for Alternatives in Music Analysis*, The University of Chicago Press, 1977.
74. Joel Lester: *Harmony in Tonal Music*, Alferd A. Knopf, Inc, 1982.
75. Allen Forte: *Introduction to Schenkerian Analysis*. W. W. Norton&Company, Inc. 1982.

76. Edward Aldwell, Carl Schachter: *Harmony and Voice Leading*, Harcourt Brace Jovanovich, Inc. 1989.
77. David Neumeyer, Susan Tepping: *A Guide to Schenkerian Analysis*, Prentice—Hall, Inc. 1992.
78. Joel Lester: *Compositional Theory in the Eighteenth Century*, Harvard University Press, 1992.
79. Ian Bent: *Music Analysis in the Nineteenth Century*, Cambridge University Press, 1994.
80. Alexander Rehding: *Hugo Riemann and the Birth of Modern Musical Thought*, Cambridge University Press, 2003.
81. Carl Schachter: *Structure and Meaning in Tonal Music*, Pendragon Press, 2006.
82. James R. Mathes: *The Analysis of Musical Form*, Prentice-Hall, Inc. 2006.
83. Charles Horton, Lawrence Ritchey: *Harmony through Melody*, The Scarerow Press, Inc. 2000.
84. J. Peter Burkholder, Donald Jay Grout, Claude V. Palisca: *A History of Western Music*, W. W. Norton&Company, Inc. 2006.
85. Allen Cadwallader, David Gagne: *Analysis of Tonal Music: A Schenkerian Approach*, Oxford University Press, 2006.
86. David Beach: *Advanced Schenkerian Analusisi*, Routledge Taylor & Francis Group, 2012.

附录
作品索引

序号	作 者	作 品 名 称	页码
1	C.P.E.巴赫	《♭E大调钢琴奏鸣曲》Wq.65/28 H.78 第二乐章	52
2	C.P.E.巴赫	《♭E大调钢琴奏鸣曲》Wq.65/28 H.78 第一乐章	63、135
3	C.P.E.巴赫	《E大调钢琴奏鸣曲》(Allegro)	225
4	C.P.E.巴赫	《G大调钢琴奏鸣曲》第二乐章	207
5	D.斯卡拉蒂	《d小调钢琴奏鸣曲》K.64 L.58 第一乐章	223
6	D.斯卡拉蒂	《第二十二钢琴奏鸣曲》K.96 L.465	186
7	D.斯卡拉蒂	《第二十四钢琴奏鸣曲》第一卷 K.102 L.89	187
8	J.C.巴赫	《A大调钢琴奏鸣曲》Op.XVII No.5 第二乐章	189
9	J.C.巴赫	《D大调钢琴奏鸣曲》Op.V No.2	36
10	J.C.巴赫	《G大调钢琴奏鸣曲》Op.XVII No.4 第二乐章	66
11	J.C.巴赫	《G大调钢琴奏鸣曲》Op.XVII No.4 第一乐章	95
12	J.S.巴赫	《平均律钢琴曲》第一册 No.18	48

(续表)

序号	作 者	作 品 名 称	页码
13	J.S.巴赫	《平均律钢琴曲集》第一册第 15 首 BWV860	183
14	J.S.巴赫	《平均律钢琴曲集》第一册第 24 首 BWV869	184
15	J.S.巴赫	《平均律钢琴曲集》第一册第 7 首 BWV852	185
16	巴伯	《钢琴奏鸣曲》第一乐章	121
17	巴托克	《小奏鸣曲》(*Sonatina*)第一乐章	116
18	巴托克	《匈牙利歌曲》	136
19	贝多芬	《第八钢琴奏鸣曲》Op.13 第二乐章	38
20	贝多芬	《第八钢琴奏鸣曲》Op.13 第一乐章	162
21	贝多芬	《第二钢琴奏鸣曲》Op.2 No.2 第四乐章	88
22	贝多芬	《第二钢琴奏鸣曲》Op.2 No.2 第一乐章	67、102
23	贝多芬	《第二十八钢琴奏鸣曲》Op.101 第四乐章	112
24	贝多芬	《第二十八钢琴奏鸣曲》Op.101 第一乐章	138
25	贝多芬	《第二十二钢琴奏鸣曲》Op.54 第一乐章	79
26	贝多芬	《第二十钢琴奏鸣曲》Op.49 No.1 第二乐章	39
27	贝多芬	《第二十钢琴奏鸣曲》Op.49 No.2 第一乐章	113
28	贝多芬	《第二十六钢琴奏鸣曲》Op.81a 第二乐章	140
29	贝多芬	《第二十七钢琴奏鸣曲》Op.90 第二乐章	93
30	贝多芬	《第二十七钢琴奏鸣曲》Op.90 第一乐章	131
31	贝多芬	《第二十三钢琴奏鸣曲》Op.57 第一乐章	201
32	贝多芬	《第二十四钢琴奏鸣曲》Op.78 第一乐章	204
33	贝多芬	《第二十五钢琴奏鸣曲》Op.79 第三乐章	50
34	贝多芬	《第九钢琴奏鸣曲》Op.14 No.1 第三乐章	78
35	贝多芬	《第七钢琴奏鸣曲》Op.10 No.3 第二乐章	210
36	贝多芬	《第七钢琴奏鸣曲》Op.10 No.3 第一乐章	53

(续表)

序号	作者	作品名称	页码
37	贝多芬	《第三钢琴奏鸣曲》Op.2 No.3 第一乐章	56、112
38	贝多芬	《第三十二钢琴奏鸣曲》Op.111 第一乐章	152
39	贝多芬	《第三十一钢琴奏鸣曲》Op.110 第一乐章	202
40	贝多芬	《第十八钢琴奏鸣曲》Op.31 No.3 第二乐章	99
41	贝多芬	《第十二钢琴奏鸣曲》Op.26 第四乐章	134
42	贝多芬	《第十钢琴奏鸣曲》Op.14 No.2 第三乐章	84
43	贝多芬	《第十钢琴奏鸣曲》Op.14 No.2 第一乐章	89
44	贝多芬	《第十九钢琴奏鸣曲》Op.49 No.1 第二乐章	106、205
45	贝多芬	《第十六钢琴奏鸣曲》Op.31 No.1 第三乐章	92、117
46	贝多芬	《第十六钢琴奏鸣曲》Op.31 No.1 第一乐章	57
47	贝多芬	《第十七钢琴奏鸣曲》Op.31 No.2 第三乐章	118、226
48	贝多芬	《第十七钢琴奏鸣曲》Op.31 No.2 第一乐章	148、200
49	贝多芬	《第十三钢琴奏鸣曲》Op.27 No.1 第四乐章	145
50	贝多芬	《第十五钢琴奏鸣曲》Op.28 第四乐章	195
51	贝多芬	《第十五钢琴奏鸣曲》Op.28 第一乐章	193
52	贝多芬	《第十一钢琴奏鸣曲》Op.22 第二乐章	176
53	贝多芬	《第十一钢琴奏鸣曲》Op.22 第四乐章	103、106
54	贝多芬	《第四钢琴奏鸣曲》Op.7 第四乐章	83
55	贝多芬	《第五钢琴奏鸣曲》Op.10 No.1 第一乐章	167
56	贝多芬	《第一钢琴奏鸣曲》Op.2 No.1 第四乐章	65
57	贝多芬	《第一钢琴奏鸣曲》Op.2 No.1 第一乐章	76

(续表)

序号	作　者	作　品　名　称	页码
58	勃拉姆斯	《第二交响曲》Op.73 第二乐章	146
59	勃拉姆斯	《第三交响曲》Op.90 第四乐章	231
60	勃拉姆斯	《第三交响曲》Op.90 第一乐章	171
61	布格缪勒	《钢琴进阶25曲》之10《娇嫩的花》	35
62	柴可夫斯基	《G大调钢琴奏鸣曲》Op.37 第一乐章	80
63	车尔尼	《简易钢琴练习曲》Op.139 No.77	49
64	德彪西	前奏曲《阿那卡普里的山丘》	244
65	德彪西	前奏曲《被淹没的教堂》	107、118
66	德彪西	前奏曲《牧神午后》	81
67	德彪西	前奏曲《帕克之舞》	243
68	德彪西	前奏曲《烟火》	239
69	德彪西	前奏曲《原野上的风》	248
70	德彪西	《原野上的风》	120
71	格里格	《e小调钢琴奏鸣曲》第一乐章	154
72	海顿	《第九钢琴奏鸣曲》Hob.XVI/4 第一乐章	188
73	海顿	《第三十三奏鸣曲》Hob.XVI/20 第一乐章	139
74	海顿	《第四十九钢琴奏鸣曲》Hob.XVI/36 第一乐章	55
75	海顿	《第四十六钢琴奏鸣曲》Hob.XVI/31 第一乐章	110
76	海顿	《第五十七钢琴奏鸣曲》Hob.XVI 47 第三乐章	164
77	海顿	《第五十五钢琴奏鸣曲》Hob.XVI/41 第一乐章	137

(续表)

序号	作者	作品名称	页码
78	卡巴列夫斯基	《第三钢琴奏鸣曲》Op.46 第一乐章	77
79	卡巴列夫斯基	《第一钢琴奏鸣曲》Op.13 No.1 第一乐章	100
80	卡巴列夫斯基	《简易变奏曲》	35
81	科普兰	《钢琴奏鸣曲》第一乐章	82
82	库劳	《小奏鸣曲》Op.20 No.1 第三乐章	49
83	库劳	《小奏鸣曲》Op.20 No.1 第一乐章	61
84	拉威尔	《古风小步舞曲》	109
85	李斯特	《b小调钢琴奏鸣曲》第一乐章	212
86	李斯特	《前奏曲》	125
87	莫扎特	《c小调幻想曲》K.475	62
88	莫扎特	《第14b钢琴奏鸣曲》K.457 第三乐章	51
89	莫扎特	《第八钢琴奏鸣曲》K.310 第二乐章	208
90	莫扎特	《第八钢琴奏鸣曲》K.310 第一乐章	96、111、145
91	莫扎特	《第二钢琴奏鸣曲》K.280 第一乐章	143
92	莫扎特	《第九钢琴奏鸣曲》K.311 第二乐章	190
93	莫扎特	《第七钢琴奏鸣曲》K.309 第一乐章	124
94	莫扎特	《第三钢琴奏鸣曲》K.281 第三乐章	101、132
95	莫扎特	《第十八钢琴奏鸣曲》K.570 第一乐章	165
96	莫扎特	《第十二钢琴奏鸣曲》K.332 第一乐章	94
97	莫扎特	《第十钢琴奏鸣曲》K.330 第三乐章	174
98	莫扎特	《第十九钢琴奏鸣曲》K.576 第三乐章	130
99	莫扎特	《第十九钢琴奏鸣曲》No.576 第一乐章	191

（续表）

序号	作 者	作 品 名 称	页码
100	莫扎特	《第十六钢琴奏鸣曲》K.545 第一乐章	37
101	莫扎特	《第十七钢琴奏鸣曲》K.547a 第一乐章	175
102	莫扎特	《第十三钢琴奏鸣曲》K.333 第三乐章	133
103	莫扎特	《第十三钢琴奏鸣曲》K.333 第一乐章	97
104	莫扎特	《第十五钢琴奏鸣曲》K.533 第一乐章	149
105	莫扎特	《第四十一交响曲》Op.551 第四乐章	158
106	莫扎特	《第五钢琴奏鸣曲》K.283 第二乐章	129
107	莫扎特	《第五钢琴奏鸣曲》K.283 第一乐章	87
108	莫扎特	《第一钢琴奏鸣曲》K.279 第三乐章	90
109	莫扎特	《第一钢琴奏鸣曲》作品 K.279 第一乐章	86
110	普罗科菲耶夫	《第九钢琴奏鸣曲》Op.103 第一乐章	198
111	普罗科菲耶夫	《第六钢琴奏鸣曲》Op.82 第一乐章	196
112	普罗科菲耶夫	《第七钢琴奏鸣曲》Op.83 第一乐章	228
113	普罗科菲耶夫	《第三钢琴奏鸣曲》Op.28	220
114	普罗科菲耶夫	《第四钢琴奏鸣曲》Op.29 第一乐章	216
115	普罗科菲耶夫	《第一钢琴奏鸣曲》Op.1 第一乐章	214
116	舒伯特	《第八钢琴奏鸣曲》D.958 第一乐章	169
117	舒伯特	《第九钢琴奏鸣曲》D.959 第一乐章	160
118	舒伯特	《第六钢琴奏鸣曲》Op.147 第四乐章	53
119	舒伯特	《第六钢琴奏鸣曲》Op.147 第一乐章	45、55
120	舒伯特	《第十钢琴奏鸣曲》D.960 第一乐章	177
121	舒伯特	《第四钢琴奏鸣曲》Op.122 第四乐章	211
122	舒伯特	《第四钢琴奏鸣曲》Op.122 第一乐章	194

(续表)

序号	作者	作品名称	页码
123	舒伯特	《第五钢琴奏鸣曲》Op.143 第一乐章	44
124	舒曼	《第一钢琴奏鸣曲》Op.11 第一乐章	90
125	斯克里亚宾	《第二钢琴奏鸣曲》Op.19 No.2	141
126	斯克里亚宾	《第九钢琴奏鸣曲》Op.68 No.9 第一乐章	104
127	斯克里亚宾	《第三钢琴奏鸣曲》Op.23 No.3 第一乐章	157
128	斯克里亚宾	《第五钢琴奏鸣曲》Op.53	125
129	斯克里亚宾	《第一钢琴奏鸣曲》Op.6 No.1 第一乐章	42
130	肖邦	《♭b 小调第二钢琴奏鸣曲》Op.35 第一乐章	98
131	肖邦	《第一叙事曲》Op.23 第一乐章	218
132	肖斯塔科维奇	《第二钢琴奏鸣曲》Op.64 No.2 第一乐章	114
133	肖斯塔科维奇	《第五交响曲》Op.47 第一乐章	119
134	欣德米特	《第三钢琴奏鸣曲》第一乐章	91

后　　记

　　转眼离开上海音乐学院已经 13 年。作为我博士学位论文《调性音乐作品中连接性结构的若干表现形态和功能意义研究》的进一步丰富和扩展的研究成果，这部学术专著《音乐结构中的连接》终于在学院领导的鼓励与支持下得以出版。看着最终的样稿，心里无限感慨。13 年前课题研究过程中的点点滴滴，以及我尊敬的导师——贾达群先生当年的语重心长，再次浮现在眼前。

　　感谢上海音乐学院深厚学术底蕴对我的滋养。在这些年的专业教学实践中，我始终以贾先生为榜样，努力将上海音乐学院优良的学术传统教给我的学生，并希望能将这些优秀的传统在上海大学音乐学院发扬并传承下去。

　　"关于调性音乐中连接性结构的若干表现形态和功能意义研究"是一个很有挑战性的学术课题，当年开始进行该课题研究时，从未料到这会对我后来的学术研究产生如此重要的影响。音乐作品中的连接性结构，其功能特点天然契合了音乐艺术的过程性特征。正如过程哲学所强调的那样，"一切实在均为过程"。

　　希望本书的出版能抛砖引玉，给喜欢音乐结构理论的读者朋友们提供一些有益的思考，如果有错误或不合理的地方，也渴望读者能直接与我讨论。另外，本书引用了大量谱例，没有注明出处的均引自通用版本。

再次感谢我的导师贾达群教授。感谢高为杰先生主持了我当年的博士论文答辩会。至今还记得林华教授对我论文价值的肯定和鼓励、赵晓生教授与钱亦平教授对我文中谱例修订的建议,以及朱世瑞教授与何训田教授对我文中某些"过于绝对表述"的善意提醒,我会永远记得并感谢他们在我于上海音乐学院求学期间给我的指导和引领。感谢上海大学音乐学院院长王勇教授、卿扬书记对本书出版给予的大力支持!感谢上海大学出版社对我们音乐学院工作的支持。能够身处上海大学音乐学院这个集体中,我感到无比自豪!

阳　军
2019年12月6日深夜于虹桥路168弄